Paper
紙
基礎造形・藝術・設計

朝倉直巳
Naomi Asakura

翻譯/許杏蓉
Hsing-Jung Hsu

作者介紹
朝倉直巳

生於西元1929年～2003年
東京教育大學藝術學系（構成專攻）畢業
視覺設計師、京都教育大學副教授、東京教育大學副
教授、筑波大學教授、文教大學教授、崑山科技大學
客座教授（台灣）等經歷；亞洲基礎造形聯合學會會
長、日本設計學會名譽會員、廣州美術學院名譽教授
（中國）、山東工藝美術學院名譽教授（中國）、天津美
術學院客座教授（中國）。

著書：

『設計方法、計畫』（釋譯）美術出版社、『紙的構成、
設計』美術出版社、『幾何圖形、藝術入門』理工學
社、『Graphic Design Internation』（負責執筆）ABC
Verlag Zurich、『藝術、設計的平面構成』、『藝
術、設計的光的構成』（以上獨立著作）、『藝術、設
計的立體構成』、『藝術、設計的色彩構成』以上由六
耀社（編著）、『光的構成』（林品章譯）藝術家出版
社（台灣）、『光構成』（陳小清編/譯）廣西美術出版
社（中國）、『立體構成〈紙的美與造形〉』（陳光大、
洪明宏、林東龍譯）新形象出版。

主要論文：

「構成中之幾何形態的研究（1）～（6）」京都教育大
學紀要、「造形中的線之研究（1）～（2）」東京教
育大學紀要、「全像攝影的製作過程與藝術的考察」
（藝術研究報1）筑波大學學系紀要、「用機械製作之
形態的研究（1）～（12）」「光的造形（1）～（3）」
「基礎造形的構成」（設計學研究）以上日本社設計學
會紀要、「色彩教育中之配色（1）～（3）」（1、2是
共同著作）、「Equal Edge-polyhedra of Sphere
System in Three-dimentional Construction」（共同著作）
文教大學紀要、「基礎造形與造形的基礎-針對現代藝
術之基礎的重要性」（林東龍譯）大葉大學論文集（台
灣）。

作品：

1990年止約30年間，以現代藝術展為中心，於紙的
造形展、科技藝術展、全像攝影展等參與各項展覽。

序文

對於造形研究者而言，造形素材的研究是極為重要之事。如果沒有素材更無法創造出任何東西。針對從事造形研究的教師而言，如果未充分了解素材，更是無法從事良好的造形指導。－因此我們應該更著力於造形素材的研究。

以造形素材而言，如鐵、鋁、木材、石材、粘土、玻璃、塑膠等等皆屬於具魅力的素材，另外，有一種非常特殊的素材"光"，光沒有任何重量，亦無法觸摸。而且，即使由眼前通過，亦是屬無法看見的東西。但是"光"能夠將造形的效果發揮的淋漓盡至。於是個人嘗試使用各種方法，由造形的角度，對於光的基礎研究作深入的探討，並將其結果整理於（『藝術、設計、光的構成』，六耀社出版）一書中。

反之，這次我選擇造形素形中最「普遍」的材料，並由基礎造形學的角度加以研究。對象就是"紙材"，紙材不但在我們周遭生活環境中取得較為容易，而且在造形上亦是可塑性很強的材料，有關「基礎造形學」的研究中，此乃針對造形相關領域中共通的重要基礎部份，在此嘗試以實際方式去探討與研究。（不像「基礎設計」中單以設計為唯一的對象，而是所有造形相關領域的基礎研究皆是研究的目標。）

於各個學術領域中，愈是發達的領域，其劃分愈專精。亦即縱向的分割領域愈分愈多，各專門領域則是愈分愈細，但是，橫向的連繫也絕不可忽視。基礎學於學術界中即是屬於這樣類型的一個專門領域，關係著某些縱向專業領域的整個橫向主軸，所共通的基礎與極重要事項的研究與教育之事。以醫學為例，各臨床醫學所共通的基礎：例如生理學、病理學、解剖學、遺傳學等屬於基礎醫學的專門領域為例。

至於造形的領域，整體專業主軸所共通

醫學

臨床醫學

基礎醫學	內科	外科	眼科	耳鼻科	泌尿器科	產婦人科	皮膚科	齒科
生理學								
病理學								
解剖學								
藥理學								
遺傳學								

圖A

造型

造形醫學

基礎造形學	繪畫	雕刻	工藝	視覺傳達設計	工業設計	室內設計	服裝設計	建築
形								
色								
造形素材								
造形發想法								
造形心理學								

圖B

的基礎研究：正是關於基礎造形學的研究，例舉如附表所示形、色、素材、創意思考法、造形心理學等。除此之外尚有質感或高科技和調查與造形相關之事亦很重要。這本書例舉以上各項中關於「造形素材」的研究，並針對所謂紙材造形內容的可能性進行探索。因為本書紙張數量有所限制，以致於無法如導覽手冊一般全數網羅於其中，儘可能選取重要的項目以重點式方式介紹。

造形素材其加工所使用的用具、機器和手段有一定的方式，這些和素材的特性相同，對於形態決定具備了重要的影響力。所以針對「形」方面的研究，素材的研究是不可欠缺的。

本書內所提出的素材 "紙" 不只具備有很多的物理特性，同時隱藏了多種的造形加工技術（由「折」、「切」、「彎曲」開始至多種形形色色的接合方式）。重視這些「技法」，並於造形實驗的創意思考中下工夫，就會如順藤摸瓜式的被挖掘出令人產生濃厚興趣的造形。這即是意味著造形的研究中創意和素材是很重要的。

即使所謂的「紙材」並非我們所非常熟悉的材料。但是從遠古時代始，我們的祖先即由拉窗、拉門、提燈，甚至於諸侯所穿著的衣服乃至於農夫在田野工作時穿著的工作服等各式各樣的物品，皆使用到紙材。到神社參拜時，垂掛著純白紙張製成的絞繩，被認為是宗教上的一種象徵符號而被使用之事，實令人在意。所以，相信如日本人一般的親近這個素材，並使用於生活上各種場所的民族應該很少吧！以現代而言，有關紙材造形展的公開徵選活動，每年都還是繼續延續著，若親身至設計師所愛好的手工紙等相關材料專門店看看，將會發現其種類之多簡直是呈現壓倒性的情況。（參照第Ⅳ章）

本書承蒙多位專家與企業的頂力相助方能完成。紙的博物館、王子製紙股份有限公司、竹尾股份有限公司。另外，美術出版社的水越部長熱心的進行企劃、永井一正先生的封面設計，以及山下祥子先生協助收集資料與編輯各項繁瑣之事，關於困難的攝影則是感謝攝影家齊藤先生幫忙。同時感謝各方面的藝術家迅速承諾作品的登載，在此致上最高的謝意，並感謝學生們熱心創作優秀的作品，證實了本書的論旨，並成為具參考價值的資料。只是，很遺憾的是無法記憶起其姓名的作品很多。（若見本書而認識其作品者，請務必告知）

之前與「紙」相關的著作，『紙的構成設計』是美術出版社於1971年出版的書籍，已歷經30年。這段期間不論社會、文化、意識觀念等皆產生很大的變化。因此，個人完全以重新出發的新鮮氣氛完成本書。

2001年1月
朝倉直已

懷念

035年前，先夫朝倉直巳執教於京都教育大學時，他花費數年，經歷一次再一次的實驗，並彙集無數相關資料，於是委由美術出版社出版「紙的構成設計」一書。當時尚年輕時的我，也曾經協助「紙材接著」或「西卡紙的雕刻」等工作，家中宛如精緻的紙材加工廠一般，甚至也製作「間隙傢俱」。而對於學習法律的我而言，由於一向對「手工製作」之事感到興趣，雖然當時感覺格外辛苦，但如今回想起，心中卻充滿愉悅，並樂意成為先生的助手。爾後，我們提領初版版稅的一部份，一同前往京都四條通的象牙手工精品店「あいぼり屋」，選購一對象牙製夫婦筷，作為出版紀念，至今我仍然使用此筷子，這是一件令人無法忘懷之事。

此書增版至9版時，先夫認為由於時代的改變與歲月的流逝，書本的內容有其修正的必要性。所以11年後又提出改定版，之後再歷經10年的思考，決定以第5版，為此書畫下完美的絕版句點，同時希望由造形素材「紙」為焦點提出新的觀點。

有幸於美術出版社大下敦社長與水越部長，以及多位出版相關者的共同努力與協助下，新書以嶄新的內容與裝訂「紙-基礎造形・藝術・設計」於2001年1月出版。俗稱好事多磨，先夫於2003年2月14日擔任台灣崑山科技大學客座教授時，突然於回國期間發生交通事故過逝。而當時正好著手本著作於台灣翻譯出版的計畫。

翻譯者是國立台灣藝術大學 副教授 許杏蓉。許老師是先夫的學生，與家人私交甚篤，專研於包裝設計方面，筑波大學畢業之後，並赴東京武藏野美術大學的研究所學習，畢業時並榮獲「原弘設計賞」，在台灣亦出版相當多的著作，是一位具優秀的研究者。先夫與我皆視她如自己女兒一般，如今她能夠擔任本書的翻譯者，先夫在天之靈想必感到欣慰，在此同時感謝許老師的父親為本書翻譯內容作部份的確認，視傳文化出版公司的顏義勇先生的協助出版，與美術出版社水越部長的大力幫忙，我代替先夫在此致上誠摯的謝意，最後，對於翻譯者許杏蓉老師無微不至的關懷之心，致上感謝之意。

平成18年9月22日
朝倉榮子

目　錄

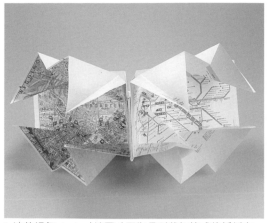

1 波茨坦(Potsdam)地圖（因為是形狀記憶式的折紙方式，所以一個動作即可折疊）

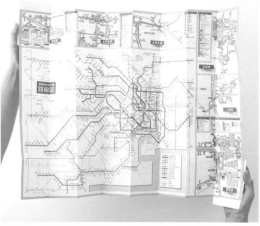

2 東京、橫濱地下鐵地圖、三浦折法（從對角方向往外拉開即可形成大面積的地圖，打開後可以看到全頁的版面）

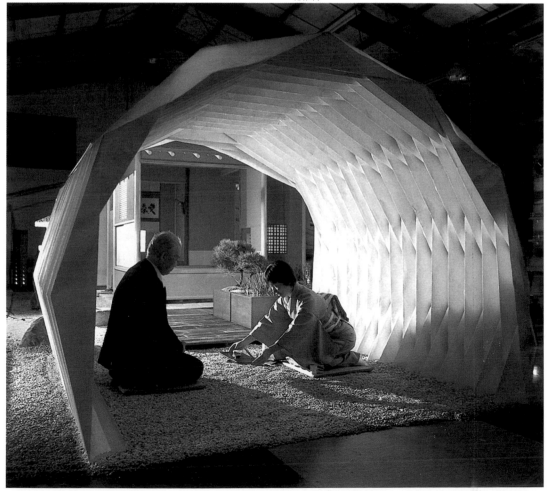

3 利用大的折紙結構所製成的茶室。以6公尺的四方和紙折成6公分厚度，運輸便利，使用透光性的和紙，具備戶外泡茶的野趣。（朝日新聞：2000年11月25日晚報）

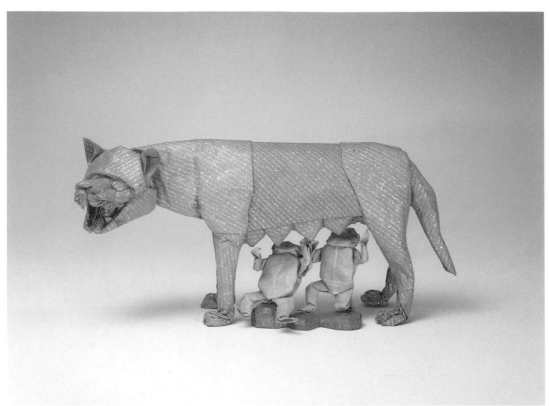

4 「邱比特的狼」：吉澤章，紀念米壽「吉澤章折紙創作展，松屋銀座 / 東京，1999年。攝影提供：朝日新聞社

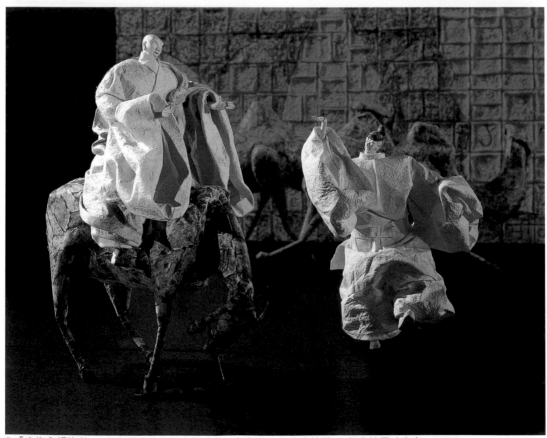

5 「空海和橘逸勢」，空海世界的和紙人偶 /「密・空與海－內海清美展」，銀座松屋 / 東京，1977

6 如折紙一般，只使用一張紙所折成的和菓子包裝

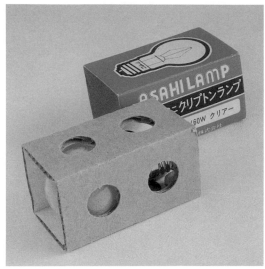

9 技巧的運用紙特性的包裝，為了避免電燈炮容易滑落和破損所用心設計的包裝。

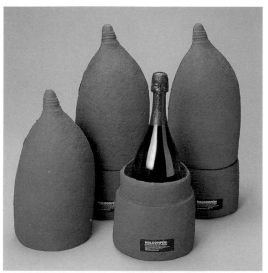

7 以舊的紙材所再生製成的瓶子包裝：鹿目尚志

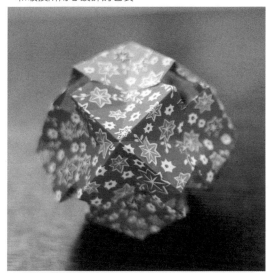

10 色彩鮮艷的千代紙所製成的懷舊盒子，柿本司紙店典藏（京都）

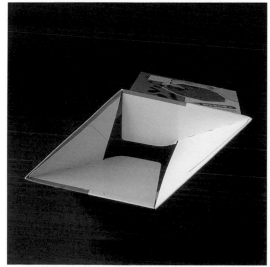

8 巧妙的利用「折紙」的技術於盒子的底部，只要將直角的對角線拉起，一個動作即可形成牢固的盒底結構。

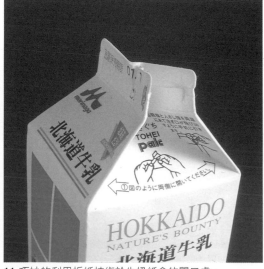

11 巧妙的利用折紙技術於牛奶紙盒的開口處。

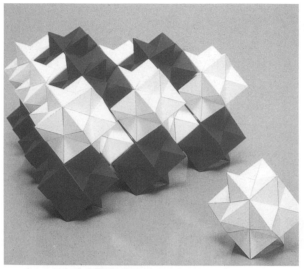

12 利用星形立體（單位）填充空間的構成：朝倉直巳「造形的 　　博物館」展

13 曲線折成的浮雕構成：朝倉直巳

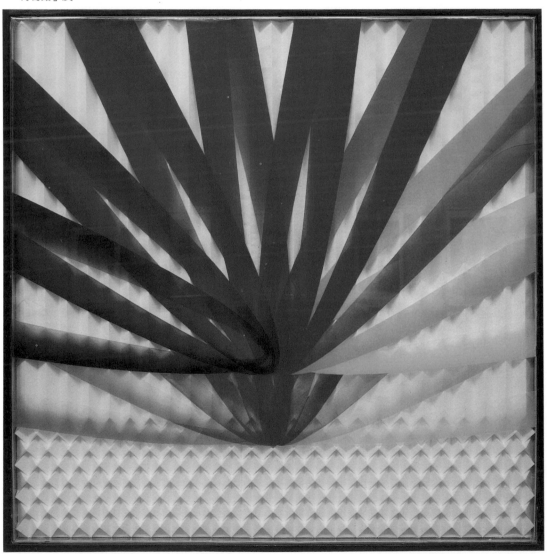

14 懸垂曲線和紙浮雕的構成：朝倉直巳，第18屆現代藝術展

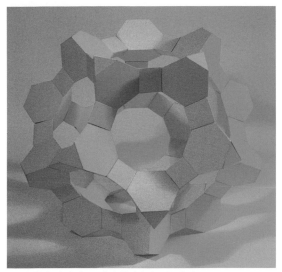

15 複數色光和多面體的構成(A)：朝倉直巳

16 複數色光和多面體的構成(B)：朝倉直巳

17 輪轉曲線和紙浮雕的構成：朝倉直巳，第18屆現代藝術展

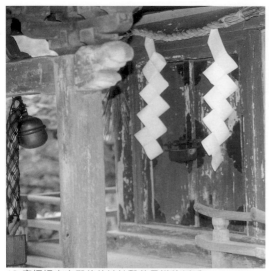

20 冠者殿社的御幣（京都四條通）

18 唐招提寺本殿後的神社繫著吊掛的紙垂。

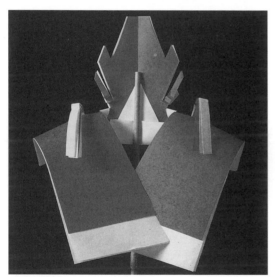

19-A 御幣

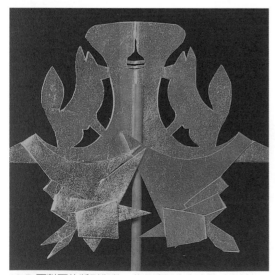

19-B 面對面的狐形御幣。熊谷清司先生珍藏（資料提供：特殊製紙股份有限公司）

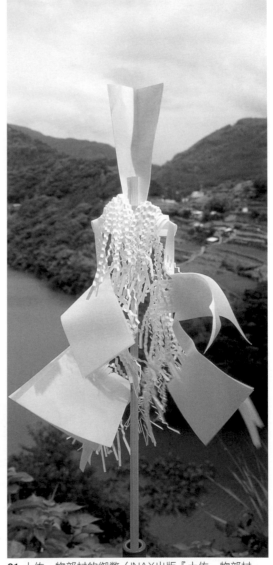

21 土佐・物部村的御幣（INAX出版『土佐・物部村，眾神的造形』攝影：瀨戶正人）

22 剪影畫「夏·魚」：藤城清治

23 剪影畫「生命的喜悦」：藤城清治。

24 剪影畫「紫陽花與少年」：藤城清治，甲府剪影畫美術館典藏（彩色玻璃紙或不透明紙或照明用的過濾器和描圖紙等貼於玻璃板上，再由內側打光）

25-A 中國剪紙「老鼠娶親的行列」中的新郎，參照236頁〜237頁。

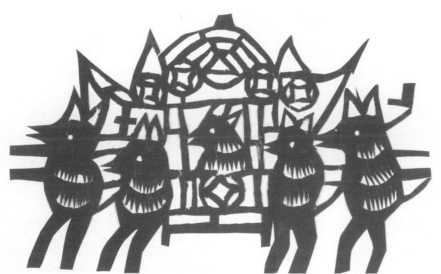

25-B 中國剪紙「老鼠娶親的行列」中新娘坐於被抬著的花轎內，參照236頁〜237頁。

26 中國剪紙（產地揚州）「紅樓夢」中的一個場景。（所謂「剪紙」是指切割紙的造形。中國民間從前至今已被廣泛且興盛的製作著）

27 蓮花和戲水鴛鴦意味著夫婦感情良好。中國民間於
結婚喜慶所使用。著名的中國剪紙研究者張道一先
生作品，2000年。

28 「蟲藏於蘋果之中」利用紙張貼合完成的插畫。

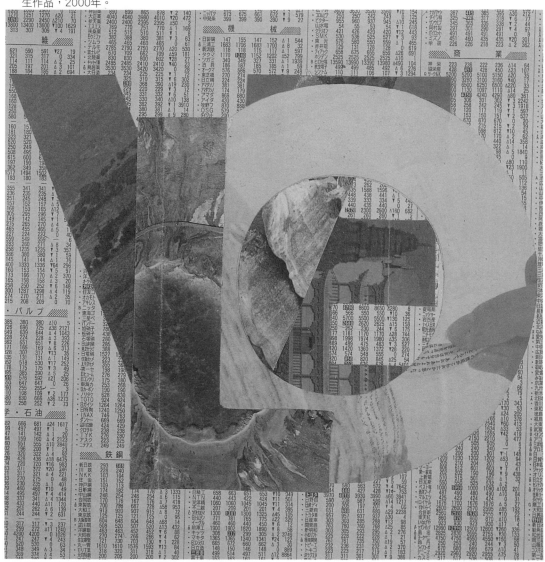

29 「LOVE」利用新聞紙製作拼貼畫

30-A、B 問候卡（夾於其中的卡片若回轉180度，則色彩的變化將會更為有趣）：勝井三雄。

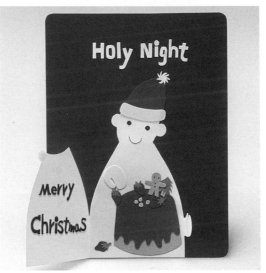

31-A、B 聖誕卡（A：穿著白色斗篷的人站立著。B：左手打開斗篷則出現聖誕節蛋糕）：高橋直子。

32-A、B 下面放置的圖案不變，其上所覆蓋的挖洞卡片能夠左右滑動，根據所在的位置，有時會出現鸚鵡，有時則是出現糖果球。

33-A 以幼兒為對象的插畫冊（CAT和RATS）。…老鼠使勁的咬住盛情的招待。翻書頁後，漸漸變成美味的造形。

33-B …最後一頁變成貓的造形。老鼠發現後即刻逃跑。（「CAT & RATS」：駒形克己）

34-A,B 最初由圓形的孔中看見藍色，將此頁打開後立刻能看見水藍色的鸚鵡。再接著翻開下一頁則可見藍天上的
白雲和太陽（上圖）。此為以幼兒為對象的卡片式插畫冊之一。（「WHAT COLOR?」：駒形克己）

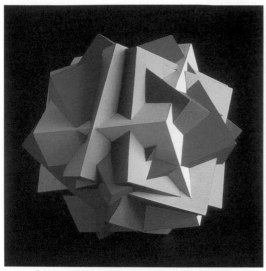

35-A 「彩色西卡紙作成5層相貫穿的正立方體造形」（互相貫穿不規則的五個正立方體，形成相貫穿體）：德橋招三。

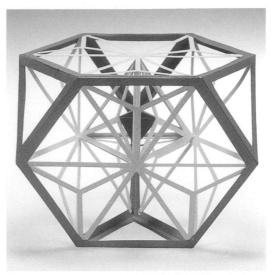

37 多面體（球系等稜多面體）為基礎所製作而成的線材立體構成（參照本文126頁～127頁）

35-B 上圖製作後所剩下的材料（分解立體頂角部份則如同多角形展開圖）：德橋昭三。（參照本文154頁）

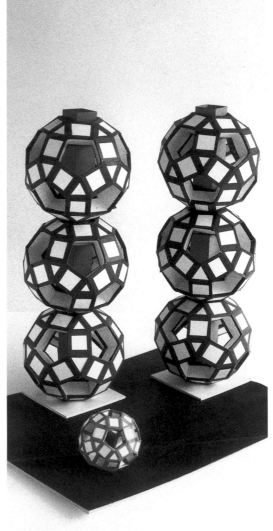

36 多面體（正十二面體）製成的地球儀。國土地理研究院（筑波市）

38 多面體的連結構成與其單位形

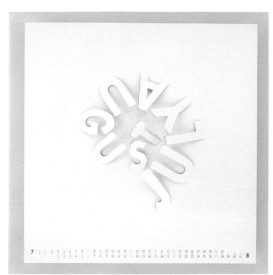

39.「JULY · AUGUST」（利用紙材切割的月曆）：左
合ひとみ

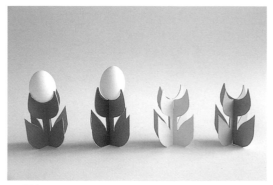

41 蛋架

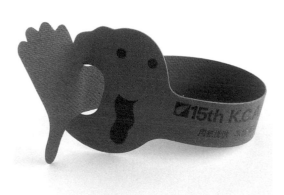

40.「15th K.C.A.A PERSONAL DESIGN SHOW」的新
產品－（用心製作的切割方式將手的造形放入耳造
形之中）

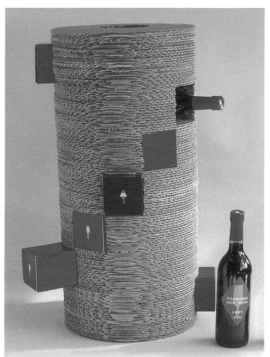

42「酒架」（運用瓦楞紙的磨擦力使瓶子或盒子皆不容
易滑落。

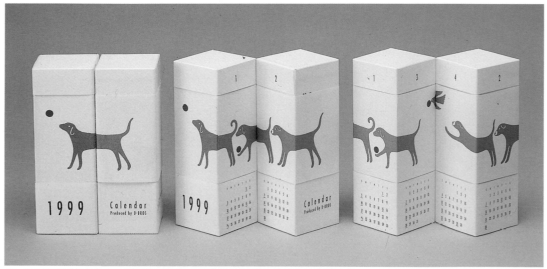

43「盒子造形的月曆」。重視展示效果（連續性的插畫）的製作：渡邊良重

44 紙繩結「龜」：津田梅

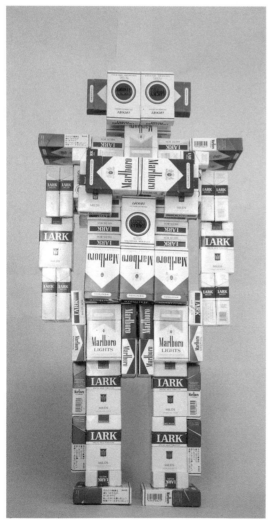

45 香煙盒製成的機器人：粟田真理

46 用力拉，頸部即可延伸加長的插畫

47 「紙和染料」作成的鳥：濱田真理

48 引人注意的手具有凹凸不平的手指關節／拼貼畫：
　　蔡葵

49 「蓮之花」，台灣的折紙藝術：簡秀明

50 迴轉時將出現眨眼表情的臉。（因為單眼貼合著，
　　所以臉向下時則表現送秋波的動作）

51 「不幸A」利用燒焦後的新聞報紙構成：曾雨林（中國）

52 「小叮噹」利用新聞報紙製造的題材

53 手工染紙的燈，「紙的生產力」展：紙鋪直。

55 和紙和竹籤製作的照明器具：イサム・ノグチ

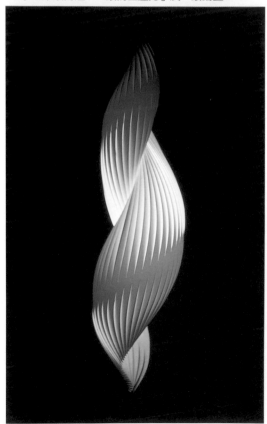

54 室內裝潢用的照明器具：山田マサオ

56 「山燈：風」：千田要宗

第 I 章

紙與文化

1.紙的特徵

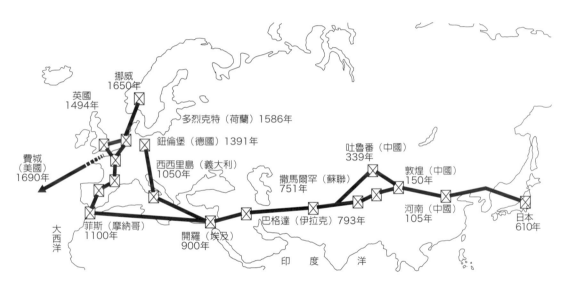

57 紙的傳播地圖

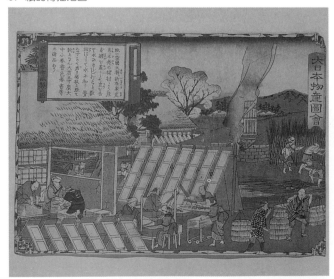

58 大日本圖畫「駿河習字紙過濾場的圖」：三代廣重、紙的博物館典藏

59 放入木材的葉子或蝴蝶所過濾製成的和紙。協助攝影：小津和紙博物館

現今，已經是屬於資訊過剩的時代。特別是與電腦結合之後，成為資訊技術快速發展的時代。只要開關或按扭一啟動，即可得到遠處傳來的資訊情報。這種方式應該會繼續發展吧！但是，不管它如何的興盛，印刷文化是不可能消失的。因為「印刷物」具備「影像」所無法並提的好處及便利性，而支應這些印刷物的材料便是「紙」。

從新聞、雜誌、手紙、票據、手冊、教科書等使用的紙，乃至於廁所內使用的衛生紙等等種類繁多，所以，用量最龐大的紙與人之間關係相當密切並支配著我們的生活。這些物品的共通特徵是，它們的材料是「平

平的」，「薄薄的」，而且「輕輕的」，加工容易也是它們的重要特徵，紙材因為是平的、薄的、輕的，所以能製成書本或新聞報紙，而「印刷適性」亦是其不容忽視的特質。但是，它也有一定程度的缺點，紙材容易破損，遇到水即變弱。另外，接觸到火也容易燃燒。

同時，現代社會中正面對著過多的垃圾威脅到生活環境的問題，紙材雖被認為屬於「較弱的」材料，但因其回收處理往往較為方便。使用過的紙材，不論將它撕破或做成其他形狀，最終可送至目的地焚燒場，並燃燒成灰燼。而且，新聞廢紙或瓦楞紙箱等可將它們捆綁放置於垃圾場並再回收製造成再生

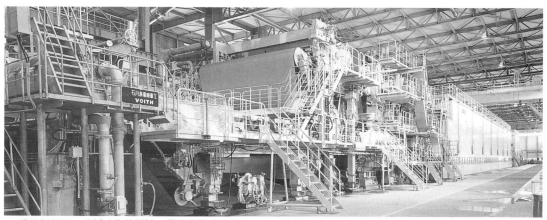

60 現代製紙機。最新式的抄紙機：長網多筒式抄紙機

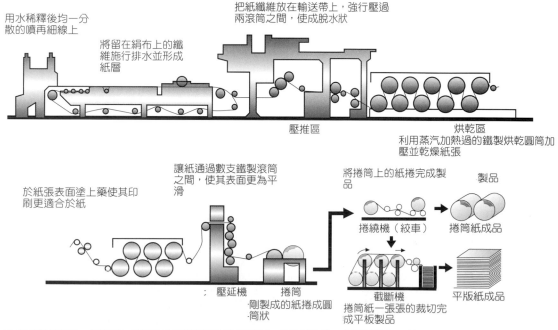

用水稀釋後均一分散的噴再細線上

將留在絹布上的纖維施行排水並形成紙層

把紙纖維放在輸送帶上，強行壓過兩滾筒之間，使成脫水狀

壓推區

烘乾區
利用蒸汽加熱過的鐵製烘乾圓筒加壓並乾燥紙張

於紙張表面塗上藥使其印刷更適合於紙

讓紙通過數支鐵製滾筒之間，使其表面更為平滑

：壓延機
·剛製成的紙捲成圓
·筒狀

捲筒

將捲筒上的紙捲完成製品

捲繞機（絞車）

捲筒紙成品

製品

截斷機
捲筒紙一張張的裁切完成平板製品

平版紙成品

61 現代的製紙法：製紙機、製紙工程和製紙裝置的概說圖，紙的博物館：『紙的製成』，於1998

紙。最近發現印刷物中使用再生紙的例子有漸漸增加的趨勢。

　　地球上的資源很有限，唯有繼續延續此方法，才能使與我們生活相維繫的素材更加受到重視。雖然，紙材容易燃燒是它的缺點，但是，煙草的外層如果沒有紙卷，便不知如何製成，所以「輕」與「易燃」亦有其好處，此時若它是屬於點火時不易燃燒的材料，反而會令人產生困擾。另外，因為紙張具有遇水則強度即變弱的特性，才能方便使用於廁所用紙之中，反之，如果是遇水仍然不容易溶化的材料，使用上亦會令人困擾的。像這樣將紙材的

弱點運用於適當之處，反而成為材料卓越的特色。IT（資訊技術）或CG（電腦繪圖、電腦應用藝術）興盛之後，便產生影像藝術用專門紙材的需求。而拷貝時使用特殊的熱感應紙，或傳真時使用的捲筒與熱感應紙。另外，設計方面，應設計師要求所製作出的手工紙，甚至於有耐水或耐火的紙材也應時代的需求而產生，從前所沒有的新紙材也已漸漸被製造出來。日本人從昔日至今，便喜歡使用紙材，德國漢諾堡萬國博覽會的日本館*註1)，就是以「紙材」建造而成。由於被認為是屬於較弱的素材，因此製作成建築物的過程中，各方面的考慮都必需更加用心。

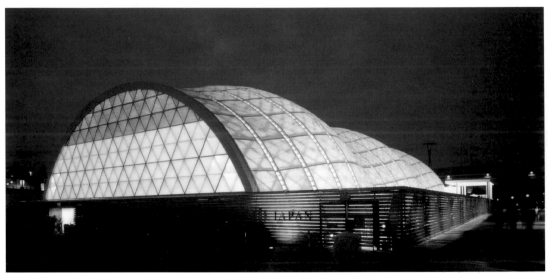

62 漢諾威（Hannover）萬國博覽會日本館（夜間全景），設計者，坂茂，2000（使用再生紙的紙管為骨架，所組合成世界最大的紙的建築博覽會，結束後以再生方式處理。）漢諾威市／德國，照片資料提供：日本貿易振興會(JETRO)

63 漢諾威（Hannover）萬國博覽會日本館內全景：自然的再建構、環境問題、文化的獨特性等訴諸於視覺的傳達。

64 以和紙製成的汽車「光之車—"螢"」行走時可由車內發光，發明者：山本容子。

2.從前的生活與紙

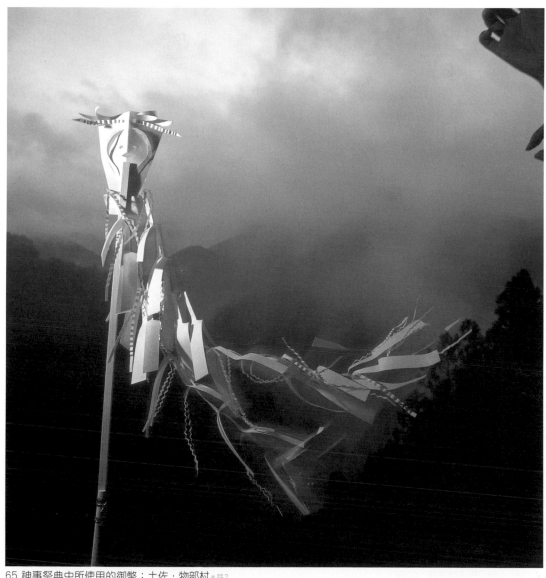

65 神事祭典中所使用的御幣：土佐・物部村＊註2.

(1)宗教

　　由考古學出土物件中，調查的結果得知，「紙」的使用可以追溯至距今2000年前由中國人發明的，蔡倫發明紙的製作方法流傳至今。至於是何時傳至日本並開始使用並無人得知，因為日本氣候潮溼，所以由出土的物品中很難尋找到古代的紙張。但是，自從習慣於木簡上寫字之後，中國即開始研究紙的製作，並嘗試以紙代替木簡來使用這是可以確定的。至於日本約於聖德太子之時，據說是透過朝鮮國將製紙的方法流傳至日本[註3]，從此利用文字記載的傳達方式漸漸普及

化，這對於文化的傳承是一件大事。另外，宗教方面對於「紙」也漸漸的重視，祭典時使用的象徵物品、用具或代幣等神社內相關的使用物品皆使用紙材。長期以來經過歷史的驗證，至今這些已經變成宗教象徵之物。

　　和紙折疊兩半後，再切割嵌入，將其根部再折疊，於左右兩側各利用四枚紙片製作成紙垂，並從中間將四張紙片彎曲成下垂狀形成尾垂之處，據文字上記載其稱之為四垂或紙垂，平常被稱呼為「しで」，紙垂乃由頂部中心點的注連繩或竹籤子所安裝而成，串連之物則是利用木棒或竹棒，最前端切開插

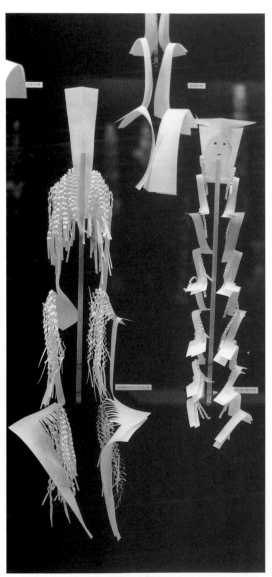

66 御幣，民俗學博物館藏（大阪）

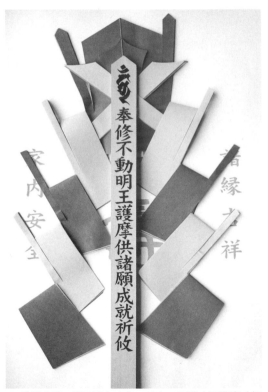

67 諸緣吉祥，祝福家內安全，仙台、三瀧山不動產（加藤隆弘住持製作）

入紙垂，這些整體稱之為御幣[※註4]。在神壇祭祀時，這是屬於不可獲缺的道具。另外，御祀主神時的道具也是使用紙材，從以前的社會至今日，紙材已被日本人的祖先尊崇為神聖的材料。

因為純白的紙材所散發出的清潔感受，會令人產生屬於神聖感覺的材料，再加上平滑的觸感和簡單的加工便可成為簡單的造形。日本人見到紙垂或御幣就如同見到神或祭祀神，所以被神社認為是一種象徵符號。而且日文中「紙」（KAMI）與「神」（KAMI）的發音是相同的。

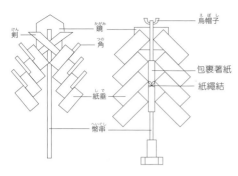

68 御幣的形式和各部份的名稱。

69 鳥居的造形和共同懸吊的紙垂，民俗學博物館典藏（大阪）

70-B 下圖的一部份。「天」代表神之意。清正乃屬於神仙，因此使用御幣淨化神域：特別是以「天」為目標製成的。

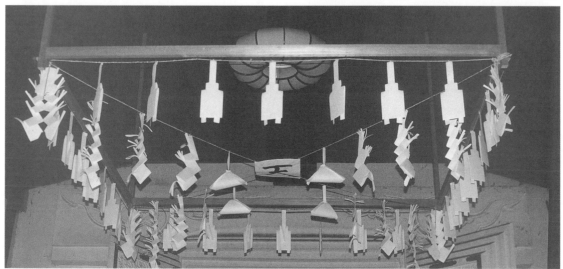

70-A 覺林寺正廳的天花板（東京），寺廟所奉祀的加藤清正的神域（天花板的四個角落所拉繩子的範圍）中，放置著很多的御幣

(2)住宅

　　紙材的耐久性與力學上的強度皆較弱，
所以欲作為建築物外部結構的主要力量支撐
較為困難。但是另一方面，在建築物的內部
（室內設計），紙材卻是其重要的構成要素。
隔間用的紙門、照明用的燈罩等，這兩樣都
必需是可移動式的，所以輕便的材質較容易
使用。從前沒有冷氣的時代，為了渡過日本
的夏天，紙製品乃是非常便利性的材質，而
且不只是機能性良好，看起來亦很美。所以，
用於和式室內設計方面，即被世界各國公認
為具有獨特的設計。

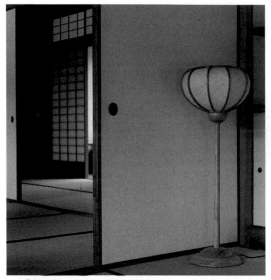

71 「養生館」室內的隔間（福井市）

73 可看見雪景的拉門，「木村富三家」（茨城縣・筑波市）

72 「山內家」老家的拉門，武家宅第（福井縣・大野市）

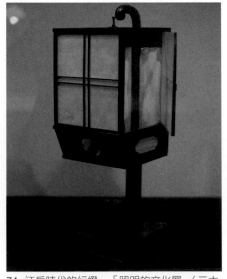

74 江戶時代的行燈，「照明的文化展」（三木本／東京・銀座）

(3)生活用具

照明燈具中的室內燈，貼著薄薄的和紙因能透過光線而被普遍應用。柔和的光線配合室內的光線，讓人產生輕鬆悠閒的氣氛，這是紙材的特性，很適合日本人的感覺，因此，日常生活所到之處，紙材皆普遍的被使用著。

扇子是日本人發明的，這是利用折紙方式而製成。這種運用蛇腹式的折法，可以減少所占面積，方便攜帶行走，並且具備非常美的結構，提燈或紙傘的製作也是利用此結構方式製作而成的生活用品。

歷史上特別記載，寬永元年／江戶時代初期(1624年)，中國人一閑來到京都，將紙表面塗上漆，於是，一閑裱紙被普遍的使用。從此強韌、耐水性而且表面具光澤的紙器被製作出來，帽子（祭主的鳥形帽子或武士用的斗笠等）、登山用的草墊盤皆是。

紙材是平且薄的平面材料，如果將它細切可成為線材，不論是「面材」或「線材」皆能依照個人的創意，活用此材料產生很多的變化。繩子狀的線可編成各種立體造形，編成半球形再塗上漆可以製成碗，編成葫蘆形再加上蓋子即可裝入火藥或裝入酒亦可。

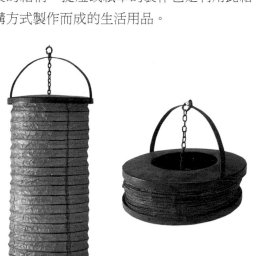

75 小田原提燈

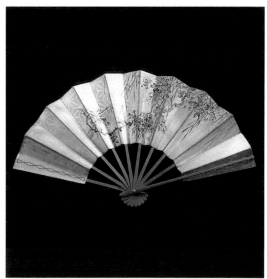

77 扇子，紙的博物館典藏

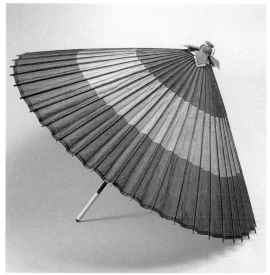

76 蛇眼傘，紙的博物館典藏

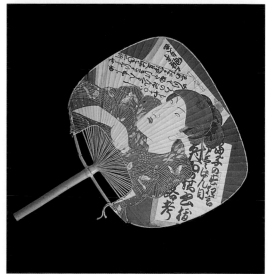

78 芭蕉扇，紙的博物館

另外裝菸草的容器如果塗上漆，可以防水製成外出用的水壺。

而用紙繩編成的草鞋，可以成為火災或上級武士在緊急時所用的必需品，遇水時不但仍然結實，踏到硬的物品或釘子也不會受傷。

紙材在服飾的領域也相當活躍，和紙塗以蒟蒻漿糊其柔軟程度足以達到自由彎曲，而且堅固的運用於服裝上被稱為紙衣。重疊的貼上多張和紙，中間再放入棉花，在文化年間（1804年～1818年、江戶時代）可稱

為是高級的棉羽織外衣，在「紙的博物館」（東京、王子）內陳列展示著。

紙繩子的編織，可以製成更堅韌的衣服，又稱為穿著「紙繩」，有各種種類，甚至農民穿著的藍染長衣亦有。用紙繩編織而成的布稱為「紙布」，其間的縫隙使成為持有通風觸感的內衣。

而且，如果加上金粉和膠水，可以做成美麗而有一點硬度的線材，這稱之為「水引」的結（紙繩的結），常用於祝賀禮儀之中，直至現代也一直被延用著。（參照第III章，第244頁）

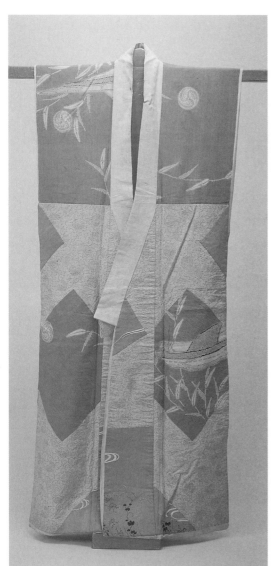

79 無福袖的紙衣，紙的博物館典藏

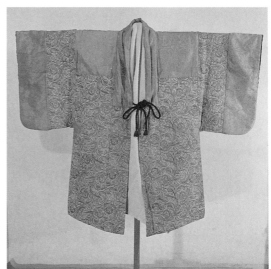

80 「茶羽織」紙衣，紙的博物館典藏

81 「睡衣」紙衣，紙的博物館典藏

(4)玩具、其他方面

　　紙材，不只是輕而已，折疊之後收納方便，可以製作成各種玩具。 由花式撲克牌、大富翁類等開始，可以製成各式各樣的玩具。

　　"紙老虎"是紙製的動物造形，利用扇子扇風將空氣送入，動物即可在空中升起舞動。根據扇子扇風的強度與角度動物可以表現各種動態非常有趣，其中以薄的和紙較易飄浮。四角造形則是為了能夠折疊所考慮的形狀，但動物造形以這種方式表現更具備幽默感，若於腳尖的部份黏上較重的貝殼，如此一來動物就不會倒。這些總共有13種類，只有獅

子造形每年有賣，其他動物造形則依照所屬生肖年製作，虎年只作老虎，全部種類收集齊全需花12年的時間，這是位於東京台東區的谷中，有一家自江戶時代營業至今的和紙工藝老店「いせ辰」所製造銷售。

　　改良的風箏有各式各樣的造形，日本則以長方形最多，在和紙上若寫著像龍一樣的字體，稱為「字風箏」，若以繪畫方式表現則稱為「繪風箏」，浮世繪或武者畫像便時常被使用於其中。我在孩童時代一直希望擁有一個不同於 ·般四角風箏的風箏，於是當手中握著人偶風箏時，內心的喜悅是一直都存在

82「紙老虎」(兒童由左右煽動芭蕉扇，則產生舞動。腳　尖的部份黏貼較重的貝殼，則不會產生傾倒的現象)

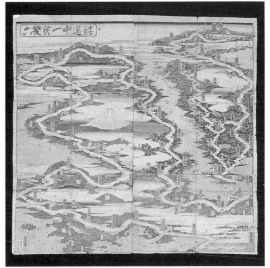

84「參宮上京道中一覽雙六」：廣重作，紙的博物館典藏

83「江戶大姊」，紙的博物館

85「鬼圖案的日本紙牌」，紙的博物館典藏

於記憶中。世界各地都會舉行風箏大賽，日本每年於各地方舉行風箏大賽，亦已列為必行之事。

而且盛產風箏的地方，所研發出來的形狀更是獨特，遠州（靜岡縣）的大須賀，有蟬風箏、八朵花風箏、龜形風箏，尖形風箏等作品，而名古屋有金魚、蝴蝶、蜜蜂、瓢蟲等模仿昆蟲造形設計出來的風箏。長崎則以類似菱形旗幟造形的風箏聞名，這是因為江戶時代葡萄牙運輸船載運物資抵達時，這種旗幟代表船的信號旗之意。

一般而言日本的風箏都是單純的造形，以平面造形為主。其中，高松的蜈蚣風箏或蝙蝠風箏是屬於較為少見的立體造形。在中國山東省大規模的舉行世界風箏大賽，若想更深入了解風箏至現場一看便知。在中國，以頭部是空的以整體身軀互相連結方式所製成的龍造形風箏最受歡迎。最近甚至在巨大的頭上裝上車子讓人乘座其中，再利用強大的牽引力量，將人送至空中。

韓國則可以在平面四方形的正中央挖圓洞的鳶風箏著名。歐美有各種立體的風箏，最近並藉風箏之名與孩子們從事親子互動，風箏由東洋傳到歐洲是西元10世紀之後，當時並沒有塑膠材料而是以紙材為主[註5]。

最近孩子們渡過閒暇時間的方式改變了，像從

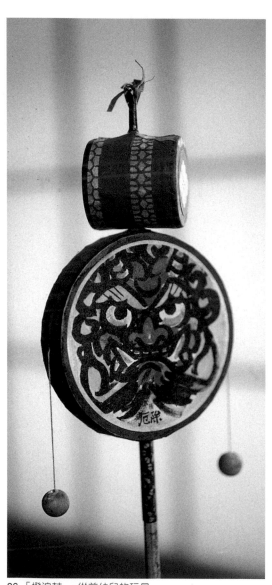

86 「撥浪鼓」，從前幼兒的玩具。

87 「神童與海女取球」，超大型切割式燈籠（青森）

88 「降伏和藤內猛虎」，超大型切割式燈籠（青森）

前一樣去屋外玩耍的機會變少了。所以，如果不是父母同行者，孩子們去放風箏的家庭並不多，如今，孩子們和家人在放風箏時的親子闔樂模樣幾乎已看不到了。

小孩玩紙娃娃，從前是女孩子們的玩具中最具代表性的，用布或紙製作像母親或姊姊的人物，再以紙製的衣服幫它們替換。

「折紙」是不分年齡的玩物（只是，從前在女性的玩物中較為流行），室町時代風行的折紙是折成鶴形或船形，而折紙遊戲的風行則是因為江戶時期愛好並熱衷折紙者輩出，所以盛行像「六歌仙」、「七福神」及其他種複雜的折紙方式，以切割嵌入紙中方式為基礎。誠如折紙研究家所記載「歐洲的傳統是不以一張正方形紙來折紙」*註6)，即歐洲也曾經風行折紙遊戲。江戶時代並有用一張紙製作一群紙鶴的案例。其中大小兩隻嘴對嘴，相對的紙鶴表達母子之情感，還有很多紙鶴連結在一起的作品等。只用一張紙即能製作出如此複雜造形的折紙方法確實令人感動*註7)，關於折紙方面的現況請參照第Ⅳ章「工藝玩具」的部份（230頁~235頁）。

89 長崎的風箏「日出的鶴」

91 韓國的風箏「バンペーヨン」（中央呈現開孔狀）

90 奴僕風箏，王子稻荷神社的消防用風箏*註8)

92 「扇風箏」（愛媛縣宇和島）*註9)

3.現代的生活與紙

紙材在我們現在的生活中扮演著無法衡量的方便性，而且牽涉愈來愈廣，以現在的觀點來看可分為3方面(1)關於傳達方面的問題(2)當作物品來使用的問題(3)觀察環境方面的問題。（關於「現代」造形的圖例後續的章節中有各種記載，在這裡先以最少限度的圖例說明）

（1）關於傳達方面的問題

若以閱讀或書寫方面為對象，首先必需由「看」方面著手。以視覺來傳達之事／視覺傳達（Visual Communication）當中，所有涉及紙材方面之事均在此集中討論之。

①印刷方面

新聞、書、DM（廣告單）、月曆、海報等廣告相關的印刷物、鈔票、郵票、車票、地圖、名片等用紙。

②書（畫）寫用紙方面

圖畫紙、西卡紙、描圖紙、筆記本紙、名信片紙、信紙、便條紙、草稿紙、上質紙等。

③資訊用紙方面

由於COPY（影印）和FAX（傳真）的需求增加，為此而使用的紙張其用紙量也相對的增加，另外，電腦專用紙和印刷藝術專用紙亦成為必要性的紙材。其他如噴墨紙、無碳紙、熱感應紙、磁性記錄紙等，這些被稱為資訊專用紙方面的產量增加，足以成為高科技發達結果下現代資訊社會的支撐。

(2)當作物品使用方面的問題

①包裝相關

包裝紙、紙袋、信封、紙筒等，這些物品所使用的紙材常依照應用內容而相異。例如：即使是包裝紙，也會因為包裝書籍、毛巾、水果等物品的不同而有所改變。包裝水果的包裝紙適合用較柔軟的小張紙。而包裝奶油的紙則必需使用防油的「硫酸紙」。紙袋則分為放置較輕物品的手提袋和容納較重物品如：米、肥料、水泥等的紙袋，根據其需求使用紙質亦各不相同，後者紙袋應使用強韌的

「牛皮紙」；信封、航空郵件則使用極薄且輕的紙材，書本等的封袋應使用結實的紙材；若於表紙和裡紙之間，填入很多小紙碎片，可以令人感覺厚度，這樣的緩衝性加入其中，即可具備有保護其中物品的功能。

　　各種紙箱的尺寸和重量關係到內容物的保護問題，例如：放入一個香皂的箱子不需要太厚實，但是，一組玻璃瓶則需使用瓦楞紙。瓦楞紙乃是由三層紙合併貼合而成的紙板，是具備很好緩衝性的包裝材料，富彈性而且中間層含空氣所以很輕。

　　捆包機器或傢俱等大型且厚重之物時，則需要發泡苯乙苯樹脂的支援再加上厚瓦楞紙。去掉單邊瓦楞紙的表面，捲成單面瓦楞紙，這種方式非常方便於簡便型物品的包裝。從前厚重的捆包方式，現在則以輕柔的紙來代替。包裝革命之後瓦楞紙的產量增加，其中還包括物流的變革所牽涉的問題。

　　牛皮紙箱的形狀決定後，常常必需於其表面裱貼美麗的美妝紙，但如欲省略裱貼的手續，可利用高級白板紙直接印刷加工製造箱型。

　　而牛奶或酒等裝入液體的紙容器，則必需加上防水性的加工。在包裝的世界裡，紙材的功能愈來愈大。

②其它方面

　　生活上，廁所用紙被視為紙製品中的貴重之物，在育兒或看護上紙張被視為是一大福音，因此最近走在路上時，已經看不見竹竿上曬著尿布的景象了。從前的小孩，上學時常聽到母親在出門前叮嚀。「有沒有帶鼻紙和手帕？」現在，則是普遍攜帶方便放於口袋內的面紙，所以「鼻紙」或「草紙」的名稱，已經從城市中消失了。

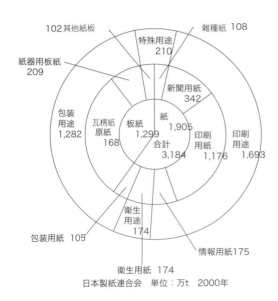

93 國內紙、紙板各種類別的生產量

94 為關懷環境所設計的商標：環保商標（有益於保護環境的商品／日本環境協會）

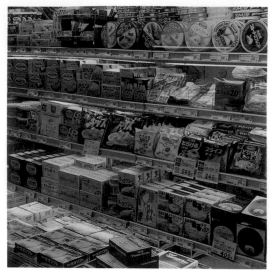
95 商品賣場中紙製包裝堆積如山（西武百貨筑波分店協助）

廁所用紙現在已十分普遍，使用「淺草紙」的家庭現在幾乎看不到，為了能讓人們自由取用所需要的量，廁所用紙於是變成捲筒狀，而人類生理上所產生污穢的排泄物也幾乎都由紙張來接受處理。

捲筒式的紙還有傳真用紙，為了做成捲筒狀必需有一根棒心，中空的棒心可以用來固定捲筒，這支棒心被稱為「紙管」。廁所用紙的紙管使用較薄且較軟的厚度即可，但是傳真用紙的紙管必需厚且結實。由於這種結實的程度受到睹目，建築師坂茂於是在漢諾堡的萬國博覽會中，利用紙材建造日本館。紙管被使用於龐大的圓形屋頂結構內，當萬國博覽會結束後，整個日本館解體並運去製造再生紙加以再利用。對於珍貴的資源不應該浪費，這是未來的時代，我們所必需認真考慮的問題。以下針對這方面所接觸的問題加以討論。

（3）觀察環境方面的問題

為了保持環境的清潔，垃圾不可以隨意放在外面，但是在我們的生活中，由每天發送的報紙、廣告單、罐子、瓶子或廚餘等製造出很多垃圾，以此類推，完全不製造垃圾的生活對我們而言已是不可能之事，但是，針對垃圾認真的思考發現，此乃人類製造出來的，因此，若無法使資源回復原狀未來將無法再利用。玻璃瓶子、金屬罐子皆可加以溶化後變成原來的玻璃或金屬等材料而後再利用，至於廚餘可以製成堆肥成為培育植物的肥料。針對此點，可發現紙材的再利用過程其效率非常優秀，目前日本的造紙原料中，回收紙漿所占的比例日益增加，於全世界中已屬於資源回收先進國。

轉變成平滑、純白美麗的高級再生紙是件大事，但如果是有一點顏色的普通再生紙其生產過程便不會那麼困難，同時如果再生紙的製造技術進步，能製作良好再生紙印刷

96 利用紙材的吸水力所製成的生活用品之範例：廁所內所使用的再生紙（政府機關的廢棄書類所製成的再生紙）

物的機會亦跟著增加，其品質也可以接近普通紙的清潔質感。

　　在立體方面，若善加使用瓦楞紙，可以製成各種有用的物品。設計師在1971年以前所製作的六角形椅子至今約30年，除了顏色上有些改變外尚稱完好並可使用。以輕便的傢俱為例，尚有其他設計創意豐富的物品出現，增加我們很多生活上的樂趣。

　　　　　　＊　＊　＊　＊

　　以上是關於現代生活或社會中紙材使用方式概略、說明。有關「造形面」方面列於第二章及第三章。所以紙材造形方面的參考圖，則參照相關的章節中的記載。

97 紙尿布

98 垃圾場中所可能再生的紙張氾濫成災

第 1 章 註釋與參考文獻

註釋

＊註 1 ）公式參加機關‧日本館綜合プロデューサー：
　　　　日本貿易振興會(JETRO)

＊註 2 ）『土佐‧物部村 神々のかたち』，INAX出
　　　　版，撮影：瀨戶正人

＊註 3 ）『日本書記』を引用して，相馬太郎：『紙
　　　　の世界』（講談社出版サービスセンター）より

＊註 4 ）杉浦康平：「御幣の美」『森の響』No.10.
　　　　王子製紙株式會社 ）

＊註 5 ）比毛一朗：『風箏大百科』 美術出版社

＊註 6 ）剛村昌夫：「江戶時代の折紙 II」（『折り
　　　　紙偵探團』No.60 ）

＊註 7 ）魯縞庵義道：『秘傳千羽鶴折形』，吉野
　　　　屋(江戶時代)

＊註 8 ）、＊註 9 ）比毛一朗：『風箏大百科』美術
　　　　出版社

參考文獻

伊勢貞丈：『包み記』（室町時代 ）

伊勢貞丈：『結びの記』（室町時代 ）

小笠原長秀：『のしと包み』（室町時代 ）

秋原籬島：『東海道名所圖會』（江戶時代 ）

足立一之編：『かやら草』（江戶時代 ）

吉田光邦：『日本の造型3/紙折』淡交社

『土佐‧物部村 神々のかたち』，INAX出版

小宮英俊：『紙の文化誌』，丸善

「日本の折形」（『太陽』No.57特集 ），平凡社

荒木真喜雄：「白い折形」（『銀花』33號，文化出
版局 ）

『折り紙偵探團』55號～62號，日本折紙學會

「ハノーバー國際博/日本館，地球に優しく紙製」，
朝日新聞2000年3月25日

王子製紙編：『紙‧バルプの實際知識‧第5版』，
東洋經濟新報社

紙業タイムス社編『情報用紙2000』，紙業タイムス社

紙の博物館編著：『紙のできるまで』，紙の博物館

紙の博物館編著：『紙の歷史と製紙產業のあゆみ
』，紙の博物館

紙の博物館編著：『紙の博物館收藏品』，紙の博
物館

第 II 章

紙的構成

紙的造形中基本且重要的加工方法以「折」、「切」、「製作曲線」這三種為主，單獨使用這些技法就可以製作具魅力的造形，混合使用這些技法，紙材加工更容易表現的多彩多姿。上述實習中，可分造形實體部分和其他非實體的部份－造形的穴洞或造形與造形之間的非實體造形，常常會有意想外的魅力出現，並於整體的造形中具備決定性的角色。因此在「空間」的章節中，對於這方面舉列出部份問題並加以討論。

　全部以位相幾何學來說以上皆屬於開放性的造形，至於封閉性的造形則是指「多面體」，但並非只是局限於多面體，只要是重覆使用造形並形成美麗的立體構成，即可。關於這方面的範例就如同「集合」造形之意。第Ⅱ章實驗‧實習中原則上皆是使用西卡紙。但是，為了擴大其他材料的研究範圍，第七節中追加研究新聞紙或瓦楞紙方面，這些都屬於和資源回收或環境問題有很大關係的重要素材。

　由於人們對於「動」的物品會產生興趣。於是用紙材研究製作會飛出來的插畫冊，在本章結束前另外還探討到這方面，如用紙材相互扭曲使產生「動」（移動的造形‧會動的造形）感，這些在第Ⅱ章概要中亦將提到。

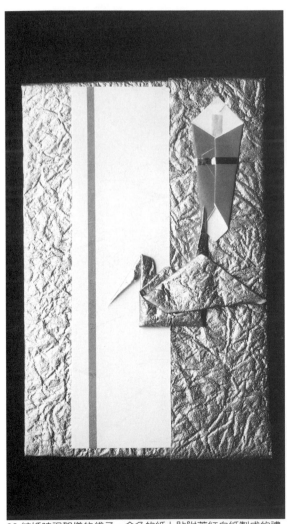

99 結婚時祝賀儀的袋子，金色的紙上貼附著紅白紙製成的禮籤（京都‧井和井）

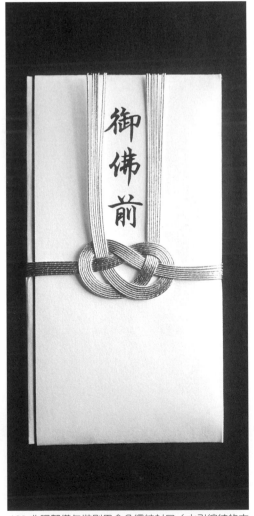

100 非祝賀儀包裝則用金色繩結封口（水引綜結的方法不再使用，因此打不能解開的死結）

1.「折」

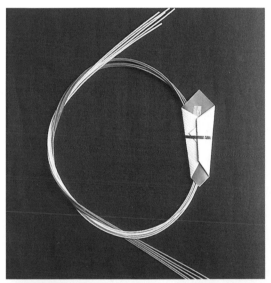

101 送禮時添加於其上的禮籤和紅白的紙繩結

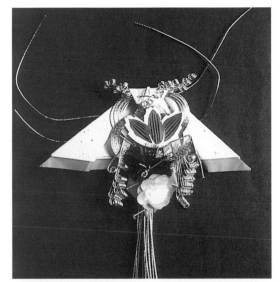

103 正月時使用的玄關裝飾

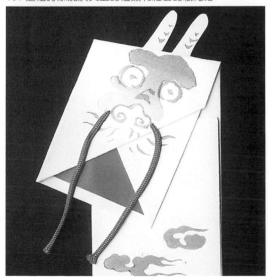

102 壓歲錢袋（京都・嵩山堂はし本）

104 下聘物品的包裝（京都・いづ倉）

（1）禮節用的折紙

當日本人給客人紙幣或重要的物品時，習慣上不直接呈現出來而是用紙包著送給對方。使用純白的和紙表達最適合讓人聯想到純潔不受污染的心意。祝賀之時，一面使用紅色與白色的紙張重疊打折，一面附加紙繩或禮簽，再如同信封一般用漿糊黏貼，這種只用折疊的包裝方式感覺很優雅。

從室町時代左右，折紙分為兩種流行的種類「遊戲折紙」和「禮法折紙」。在此，只針對屬於後者系統的部份加以記載。

傳統的禮法中所記述的折紙方法因為所包含的物品種類不多，所以根據物品的不同分別有其一定的折法，而牢記這些折法，在從前的家庭中已成為婦女必修課業之一。送給客人物品時，為了不失禮節必需衷心有誠意的折出固定的形狀。無論是否使用和紙，祝賀時應在紅豆飯內添加包著芝麻鹽的袋子（圖105、圖106），再加上年糕內附著包黃豆粉的袋子送給對方。梳子、擦手巾、筷子、扇子、人偶、布巾、化裝品（白粉、紅粉）等物品亦各有其專門的包法，右頁內有關於「茶道具」包法的介紹。

105 祝福長壽的芝麻鹽包。（＊註1）

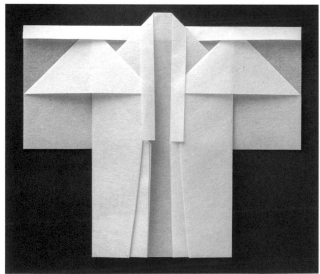

106 祝福滿六十歲的芝麻鹽包。（＊註2）

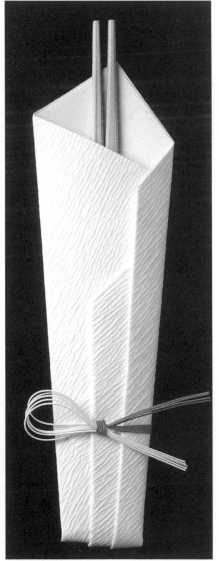

107 用餐時筷子的包裝

即使是細小的東西，只要是透過純白的和紙
包裹之後再送給對方，再怎麼樣的氣氛都會改
變，可說是使內心中產生新的心情，同時也是為
了向對方表現誠意之心所折的紙形。

和紙這是具有柔軟質感的素材，即使折過也
不會有明顯的痕跡出現。46頁～47頁的圖是荒
木真喜雄所折的作品※註3。

最近，種種的祝賀儀式已被簡化了，賀儀和
非賀儀各有所明確的區別。婚禮中使用金色或鶴
的造形，並運用色彩與造形表達主人饋贈之意，
憑藉著這一點傳統才得以繼續傳承。

108 初用餐時包裝筷子的折痕（虛線
　　代表內側折痕，實線代表外側折
　　痕）

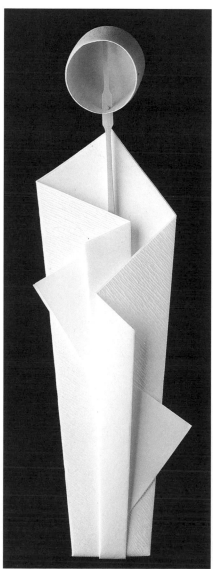

109 茶柄勺的包裝

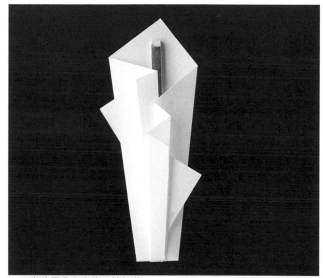

110 寫著黑色文字的牙籤包裝

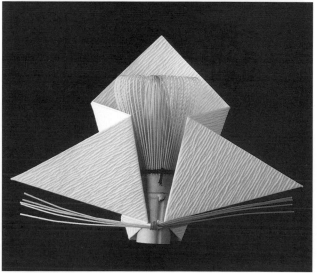

111 茶筅的包裝

（2）浮雕

在此「折」的相關章節，嘗試著只運用一張紙的實驗性折法創造出各種造形。用白色西卡紙彎曲打折時所產生的美麗陰影，即是製作浮雕時令人感興趣之處。

在此，用西卡紙製作十多件作品並以照片展示如下，因為有說明圖（劃線圖、照片）所以很容易便能了解製作方式，其中並以平行線為基準的最多。平行線中加入縱向條紋，並在同一行內折出山形與谷形，即可形成蛇腹的造形。

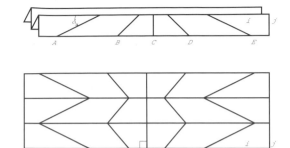

112-A 平行折線上附加斜折線

113 平行線加入山形折即可形成簡潔的浮雕

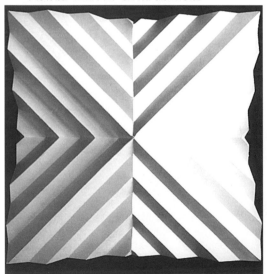

114 使用雙向的平行線即可形成複雜折法的浮雕

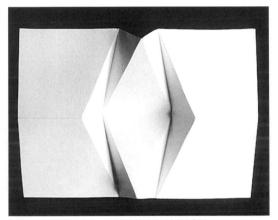

115 以斜線為主題，可形成簡潔折法的浮雕

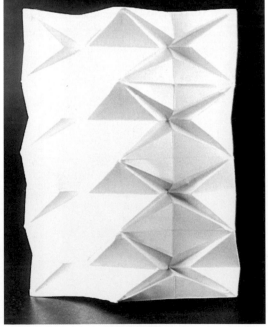

116 平行折線中加入斜折線的浮雕

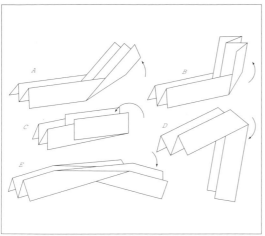

112-B 平行折線中加入斜折線的情況（折線角度的變化）

117-A 圖117-B的展開圖

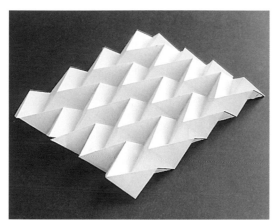

117-B 多數平行線中加入斜折線的浮雕

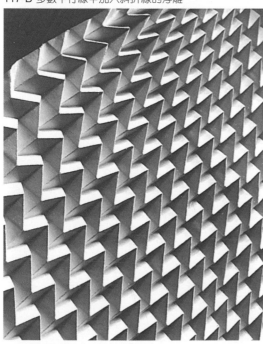

118 比上圖增加更多折線的浮雕

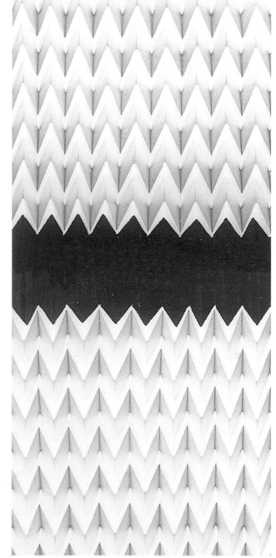

119 「（平行折線）＋（斜折線）」所構成的浮雕：朝倉直巳

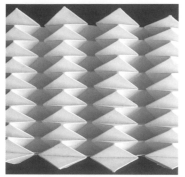

120-A 「（平行折線）＋（斜折線）」的
浮雕

（參照右上圖）這是指以基線起算，依 α 角度的多寡加上斜折線便足以決定蛇腹的造形，同形能夠製作各種種類的浮雕。用蛇腹折法所製作的浮雕其有利之處在於，只須將山形或谷形的部份，用手指確實的抓住，折痕即可一下子產生出來，而且如果集結很多折出的山形或谷形再強力的壓住，將可一舉完成皺折的作品。若製作嚴謹，紙上即可呈現折痕，所以關於利用西卡紙製作浮雕之事，其加工技術將變成非常重要的問題點。

製作方法最不易了解之處以圖例說明之（圖124-C）。圖124-A所圖解的展開圖可以向左右無限延伸，形成長形帶狀，在折出山形與折出谷形之後隨即立體化，如圖124-B所示立體化之後由中心點向外彎曲即可折成旋渦狀。

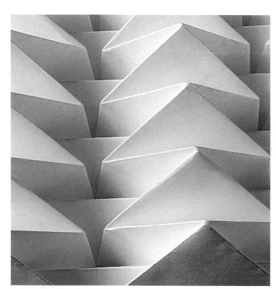

120-B 圖120-A的部份

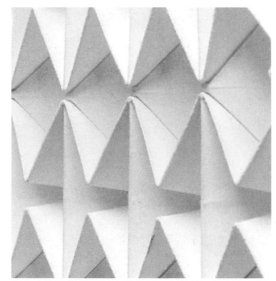

122 「（平行折線）＋（斜折線）」的浮雕

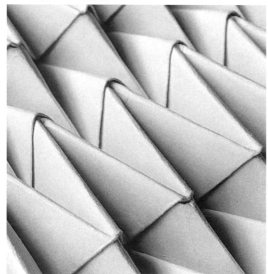

121 「（平行折線）＋（斜折線）」的浮雕

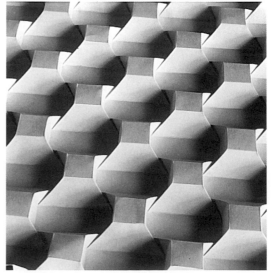

123 「（平行折線）＋（斜折線）」的浮雕

124-A 圖124-B的展開圖

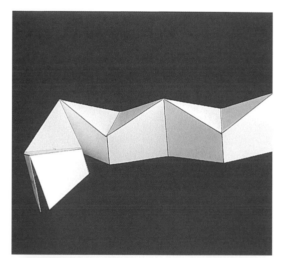

124-B 圖124-C的一部份

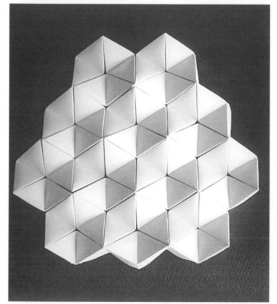

124-C 加長「（平行折線）＋（斜折線）」的紙棒（圖
124-B），再捲成旋渦狀的浮雕

125 「（平行折線）＋（斜折線）」的浮雕

使用幾何學形式的浮雕，製作具象造形，能產生新的折紙形態。將右上圖128-B展開成廣大面積的平面展開圖，其中從頭至尾（由單純平行線折成）所附加之物，全部可由一張紙完成。

彩色圖片中圖14、圖17皆可利用圖128-B的折法為基礎，以此為出發點擴展至其他方面，手風琴或大型攝影棚用相機的伸縮部份，與百折裙等皆利用蛇腹折。同時根據打折的彎曲角度，製作各種浮雕於製作藝術或設計成品之中，（55頁～57頁）便是應用三次元化的立體構成製作而成的新形態折紙。

總而言之，平行線折或蛇腹折，在紙材造形的基礎訓練中無疑地皆佔據著重要的地位。

126 複雜折法的浮雕

127 以平行線折為基礎的浮雕。B.全開西卡紙所折之物

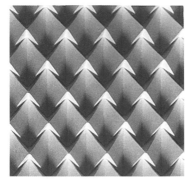

128-A 右圖的平面展開圖　　　　　　　　128-B 以左側的展開圖所折成的浮雕

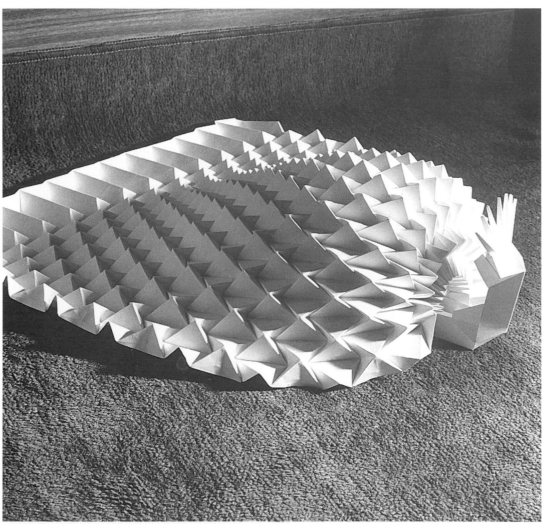

128-C 以上圖的浮雕為基礎所製作的折紙作品：孔雀，朝倉直巳

（3）立體

①開放式立體形

　　到目前為止所揭示的圖皆是用西卡紙製作的浮雕，也就是保持著較強平面性的半立體作品。以下的範例則是以三次元的造形為主體，活用折線表現俐落感覺，捕捉開放而簡潔的美麗造形。

　　敏銳的感覺，絲毫不讓任何機會錯過。重視構想，不畏懼更多的發展或製作更多的變化。這些並非能只用簡單的言語形容，由困難的事開始著手，若能解決任何一件小小的事情，即是一種珍貴的體驗。

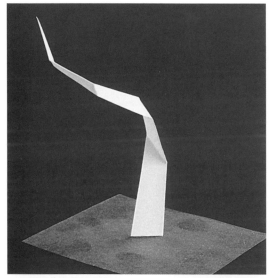

129 簡潔的構成，趙健

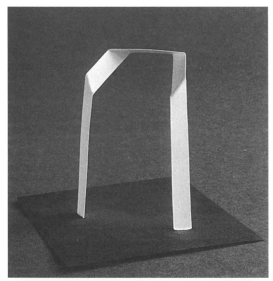

131 簡潔的構成

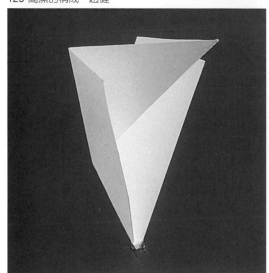

130 簡潔的構成

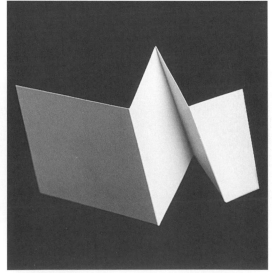

132 簡潔的構成

其實，浮雕作品並非只有這些，利用前面所討論過的浮雕嘗試立體的製作，同時重視結構，使膨脹成立體造形，此種製作方式可作成各式各樣的立體造形。其中舉列8種如圖示（圖133～圖140）。

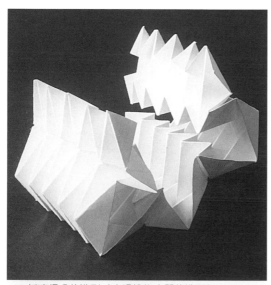

133 折痕很多的造形（表現摟抱空間的造形）

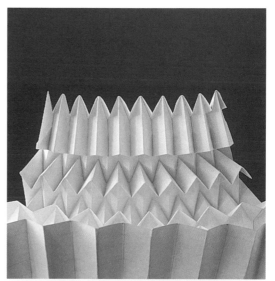

134 折痕很多的造形（往上延展具備指向的造形）

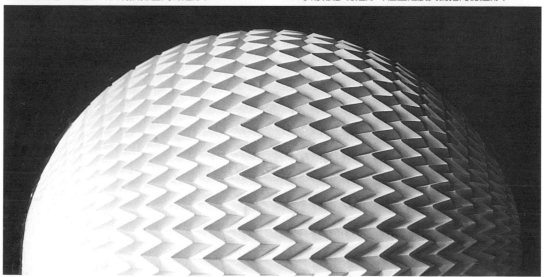

135 折痕很多的造形（半球體造形）：朝倉直巳

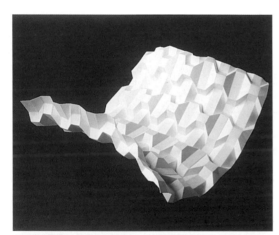

136 折痕很多的造形（彎曲、翹起的造形）

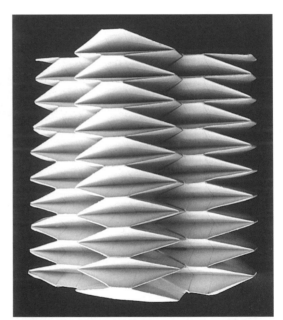

138 折痕很多的造形（柱狀形）

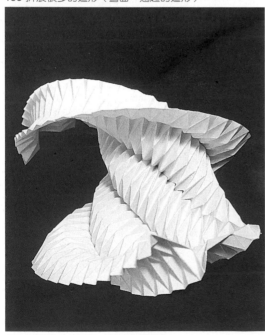

137 折痕很多的造形（扭曲的造形）

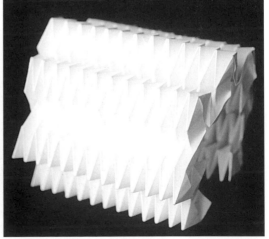

139 折痕很多的造形（隧道的造形）

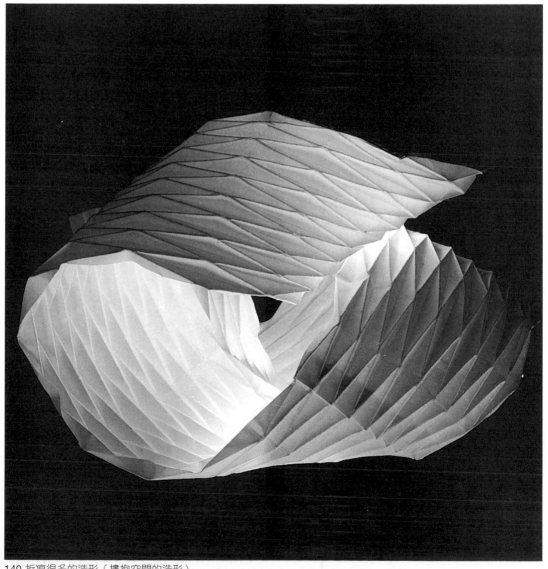

140 折痕很多的造形（摟抱空間的造形）

141-A 正五角星形（AB：AC，AC：
　　　 AD是黃金比例。具備均衡整體
　　　 的星形體）

②封閉式立體造形

　　此章節是探討只用一張紙「折」可以發展出那些造形－並以研究其製作方法與開發新的形態為目標。

　　如何使用一張平面展開圖即可製成造形，這是為了製作作業時進行計劃性訓練的有效方法之一，在製成立體化浮雕之前，如何能保持其平面性，在某些程度上應該具有這樣的經驗。

　　目前為止所製作完成的造形，在幾何學上稱為「開放性造形」接著，我們要探討的是有關不使內部空氣外洩的「封閉式造形」。

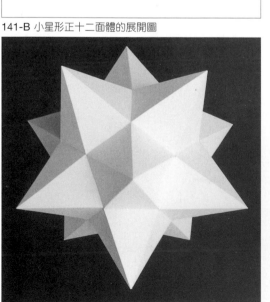

141-B 小星形正十二面體的展開圖

142-A 圖142-B的展開圖

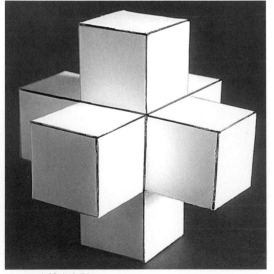

141-C 正五角星形所構成的立體星形（小星型正十二面
　　　 體）

142-B 立體十字形A

總之，此研究將由展開圖作出多種封閉式多面體造形開始，如果夠熟練的話，便能由平面展開圖的繪製晉升至多面體的製作。

至於多面體，改於本章第六節中再加以討論。所以在此所提及的皆是一群立體十字造形及其平面展開圖之介紹。

在舊的著作中，曾經查尋只使用正五角星形（正五角形內接等邊的均等星形）構成立體星形體的製作（圖141）及它的平面展開圖※141。當時所思考的是如何將一張平面展開圖製作成三次元的造形，這是一種不可思議的玩味體驗，但在此所思考的是以如何創作簡潔的造形為對象。

使展開圖站立成為立體造形的技術達到某種程度之後，就能夠完成下列所揭示的造形。在此共有3例，一張張的展開圖分別製作成各種造形，雖然其中有很多凹凸的複雜形，但是只需使用一張紙便能折出這些造形，針對此點實在令人感到驚訝！

關於這種封閉式造形的探討，在第六節多面體的探討中繼續記述之。

143-A 圖143-B的展開圖

144-A 圖144-B的展開圖

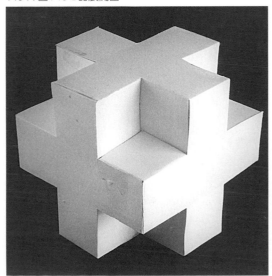

143-B 立體十字形B

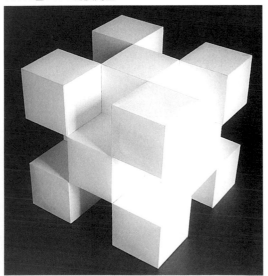

144-B 立體十字形C（市松もとう）

（4）彎曲折線

由「直線」到「曲線」的折線，可以發現在西卡紙的兩側會形成曲面的形狀。如雪山中的滑雪場一般，感覺很順暢的良好造形。同時具有如山的分水嶺般的折痕，所以相當結實。也因此「彎曲折線」能擁有較強的結構。

利用如鐵筆或如圓規的針一般，尖銳且硬的工具尖端或是美工刀的刀口，在西卡紙的表面輕輕割劃曲線，再利用所割劃出的曲線為邊緣線以折出曲線，如此便很容易作出美麗的曲面。儘量在可能的範圍內折出順暢的造形，同時將無法折出的曲線造形作適當修正尋找可能的曲線。曲折率太大時西卡紙便無法折出曲線而形成皺折，這樣一來便有損於優美順暢曲面的形成。

割劃並折成圓弧形的折痕線時，可以使用分割器，用分割器的尖端輕輕於西卡紙表面割劃出曲線，便能夠很確實的將凹曲線折出來，此時必需取圓周上的任何一點向圓心切割嵌入即可。（圖149）

145 彎曲折線形成的造形

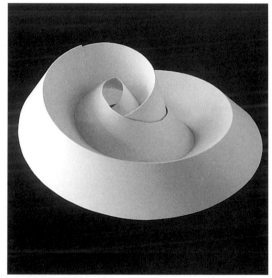

147 彎曲折線形成的造形

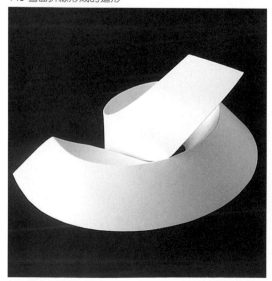

146 彎曲折線形成的造形

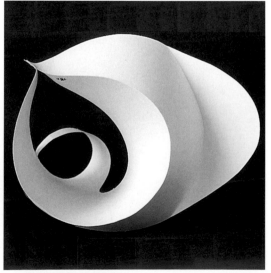

148 彎曲折線形成的造形

149 圓弧所使用的彎曲折線（紙的一部份切割嵌入其中）

150 彎曲折線所形成的造形

（5）壓凸

紙材具有可塑性，因此加以強壓則形成凹痕，而且不會恢復原狀。所以如果將西卡紙或四磷酸基鹽（bladen)紙放於有圖案的型板、風箏的線或較硬的材質（板材）之上，噴上少許的水分然後放於加壓機下滾壓過，即可形成壓凸浮雕，至於紙板的厚度如素描本的表紙厚度製作起來較為順手。

若無滾壓機時，用手操作亦可製作。圖152便是於塑膠尺的凹溝上放西卡紙，再使用玻璃棒尖端的圓頭一面劃線一面加壓的結果，同樣方法在金屬圓孔上放西卡紙，再用玻璃棒於點上強力加壓，圖151即是如此。當然也可用紙板製作各種型板，利用此方法自由完成以手工製成的壓凸浮雕。（圖153、圖156）

市面上硬紙書套的書本之表紙上表現少許浮雕狀的白色文字，其手法不同於純平面的紙上印刷黑色文字，以浮出白色文字的表現手法傳達柔和且具精緻的感覺，並可以保持其平面性。這些雖然只是製造凹凸的壓凸效果技法，但是在造形上卻發揮極大的效果。圖153、圖156的作品係使用版畫用紙。

151 點的壓凸構圖

152 線的壓凸構圖

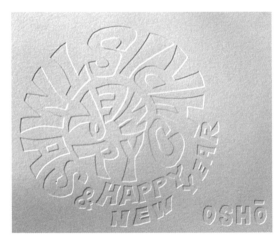

153 MERRY CHRISTMAS & HAPPY NEW YEAR

154 簡介的封面利用壓凸法的例子

以製作凹凸效果的型板材料而言，不一定需要很厚，只要是夠硬的材質，大致上皆可使用。圖158是用風箏的線放置於加壓機的金屬板上，其上方再放版畫用紙所製作完成的作品。

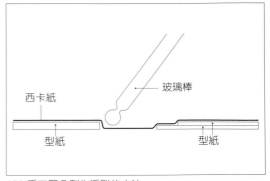

155 手工壓凸製作浮雕的方法

156 二個箭頭的構圖：出口榮子

158 使用風箏線壓凸

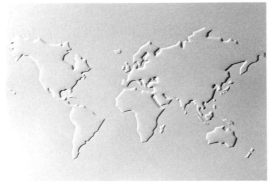

157 世界地圖

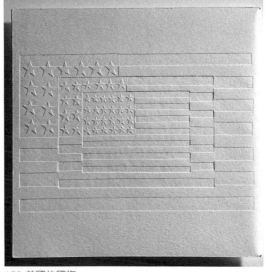

159 美國的國旗

2.「切」

160 利用切割紙完成的單純造形（色彩折成兩折後再切割）

162 利用切割紙方式完成簡潔的造形（色彩先折、再切割、再打開）

161 運用切割紙方式完成的簡單造形（色彩先折、再切割、再打開）

163 運用切割紙方式完成的單純造形（色彩先折、切割再打開）

（1）單純切割紙

「切」、「折」在紙材的加工中皆為最重要的技法。有切割嵌入、切取、切孔打開等，各種可能性均可加以思考，這必需將紙張表面的一部份加以破壞。截取紙張表面的一部份（Cut Out），在紙張表面的挖孔，會削減其面積，但若將切割的部份放入時，雖然面積不會減少。但由於切入兩側的線其連接被切斷了，就結構問題而言，這是牽涉到力學方面的問題，意思是切入線周邊的紙張其構造在力學上是會變弱的。

若以視覺效果來看，則會加強其銳利的緊張感，使造形上看起來變得更尖銳簡潔，Fondana的作品「空間概念」便會令人產生此種感覺。

圖160～圖165是先折色紙，再用剪刀或美工刀切割一些圖案，對折成兩折或折疊成田型四折，或以平行的屏風狀折疊再切割後打開即完成。這些練習作品的圖案，能成為對稱形的基礎。

簡潔又如商標一樣強烈感覺的作品，裝飾味道濃厚又令人愉悅的作品，或如插畫般的各式各樣作品皆可產生。

164 運用紙張切割的複雜造形（色紙打折、切割再打開）

166 利用紙張切割的具象造形（色紙：腳踏車）

165 利用紙張切割的複雜造形（色紙打折、切割再打開）

167 運用紙張切割的具象造形（色紙：象和植物）

168 以紙切割的裝飾圖案

170 以紙切割的簡潔的造形（色紙：折、切割、貼）

169 以紙切割的簡潔的造形（色紙：如平行線一般的折疊）

171 以紙切割的簡潔的造形（色紙：折、切割、貼）

172 「4個交叉的魔頭」（色紙：折、切、開）

（2）複合形的紙材切割

　　攝影經過印刷後也是成為一張紙，所以讓我們在此切割試作。在相紙上所顯示的畫像造形雖有其特定的意義，如果在此畫面上儘可能再以剪貼的手法加入一些不同的造形，如此所形成複合式造形便可表現出不同風格的有趣造形。兩種不同的造形彼此之間所產生微妙的關係，預期將可能會產生有趣的作品。

　　畢卡索在攝影畫像中愉快的切割創作，馬諦斯用色紙切割剪貼後以畫材再補上幾筆，輕鬆自在的完成造形的創作。

　　中國的剪紙係採用非常薄的色紙切割造形，底下襯托白色襯紙（針對這方面改於第三章藝術與設計中敘述）。

　　其實襯托用的襯紙不一定要白紙，而且，也可以繪圖或畫圖案於其上，如同加工印刷過的照片一樣，將兩種不同種類的造形組合在一起。

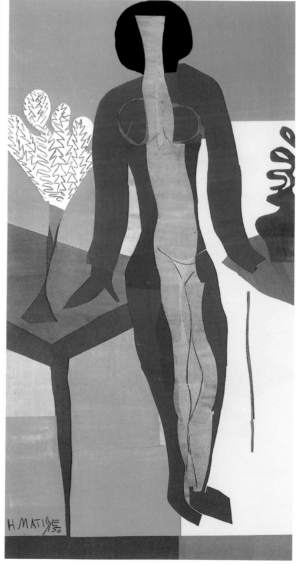

173 「希臘神話中的美女」／色紙的拼貼：畢卡索
　　'54～'61 ⓒSuccession Picaso, Paris & BCF,
　　Tokyo, 2001

174 「ズルマ（zluma）」／切割畫、拼貼：馬諦斯
　　ⓒSuccession H. Matisse, Paris & BCF, Tokyo, 2001

　　70頁的圖共兩組，覆蓋在兩組上面的切割紙型的造形是一樣的（圖178-A圖179-A），但是放於其下的襯紙圖案各不相同，由於上面覆蓋紙張與下面襯紙圖案的關係，可以互相搭配產生數種組合，這是從中再分別各選出的兩點。

175 使用照片切割方式的實習作品：「從背部起飛的鳥」

176 使用照片切割方式的實習作品：「停於手上的鳥」

177 使用照片切割方式的實習作品：「大手和女孩」

178-A 用黑紙切割的斜格子：五味由　　　179-A 切割紙的反轉圖形：五味由紀
　　　紀子（圖178-A~C）　　　　　　　　　子（圖179-A~C）

178-B 將圖178-A放於具有圖案的紙張上

179-B 將圖179-A放於具有圖案的紙張上

178-C 將圖178-A放於具有圖案的紙張上

179-C 將圖179-A放於具有圖案的紙張上

(3)紙的切割與特殊效果

使用特殊方法切割紙材,其中3例介紹如下。每種紙材均有其獨特的操作與使用方法。駒形克己的作品是以兒童與幼兒為對象的書(12張的卡片)其中一頁(圖180-A),翻過來就是圖180-B。其利用細長平行四邊行的切割,由彎曲的造形延伸變成如一支棒子的造形,對於幼兒而言,認為此造形是「零食」或者可能會出現意想不到的驚奇想法。「刺激或好奇心可以培育豐富的想像力」此為,參照MINI BOOK SERIES ① SHAPE(變化的形狀)作者的說明。

駒井嘉樹是攝影家也是產品設計的經營者,用美工刀在紙材表面切入具象造形或非具象造形,但是只用尖銳工具切入並無法看出形狀。於是,駒井在紙張的背面打光,來突顯切割的線形,他的作品大多使用色光,由切割的狹窄縫隙中滲出其外形與色彩,極其特別與細緻。如攝影家一般作品中使用光線的部份甚具其特色。紙材切割的造形,可分兩處說明,前半部到此頁為止(著重基礎),後半部由第Ⅱ章的「切割畫」項目(236頁~243頁)中記述之。

180-A 挖V字形造形的孔:駒形克己*註5.

181 由切割插入的紙縫隙

180-B 上圖翻轉過後,V字造形變成棒的造形:駒形克己

182 中央加入閃電造形的星芽(兩張卡片,經過迴轉即可取下)

3.「折」＋「切」

183-A 折虛線處可變成下圖（實線：切割線）

183-B「戴著帽子的婦人」（187-A折疊兩折）

184「切」＋「折」，簡單的造形

185「切」＋「折」，簡潔的造形

「切割」過的紙材，更容易「彎折」。而且「切割」可以自在的控制紙張的外側，提供內部各式各樣的變化。

有關折紙，如在描述「折」的章節中所提及，它可以加強紙材的結構，我們回顧一下二次元的材料中，並沒有如紙材一般容易彎折的素材。玻璃或木材要彎折是不可能，塑膠或鐵板如欲彎曲則需要足夠的設備，而且幾次的反覆彎曲後會產生裂痕，至於布的折痕則不容易固定。因此找不到像紙一樣能夠很容易利用手工彎折作業（反覆彎折）的材料。

「折」和「切」用紙材來加工非常方便，而且是最重要的技法。運用以下兩種組合，可以使紙材加工技術更多彩多姿。

（1）折一次

一次折一大折，可以製作何種造形，讓我們嘗試看看。利用切割的加工方式，在西卡紙上可以表現各種造形的樂趣，自前頁開始至76頁為止，以學生練習作品的表現為主。

186「切」＋「折」，單純的造形

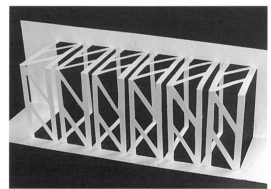
187「折」＋「切」為製作成的造形

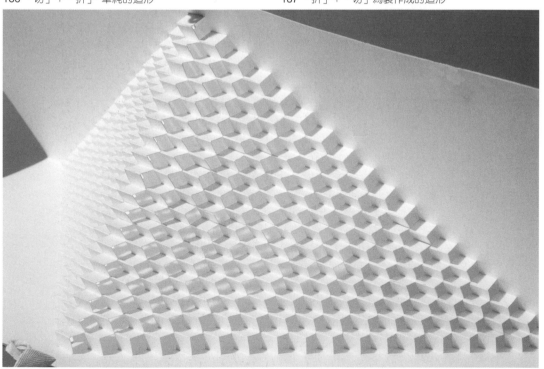
188「切」＋「折」，複雜的造形

有複雜精密的表現也有單純簡潔的表現，二者皆以各自擁有的特色，製作表現出良好的造形。

「折」在紙材的造形中，可以製作出堅實的「結構」。若欲使一張細長的西卡紙一端保持水平，則另一端必會彎曲低垂。但若在一支紙棒的中央縱向加入折痕，則可使水平方向或垂直方向皆保持安定的狀態，甚至如針一般豎立於襯紙上也是可能的。「切割」，能產生多彩多姿的變化，而切割能夠具備安定的結構則是依靠「折」的支撐。

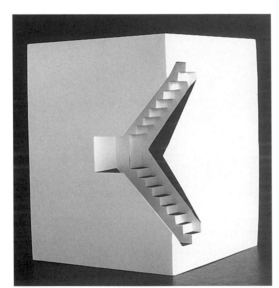

189 「切」＋「折」所製成的造形

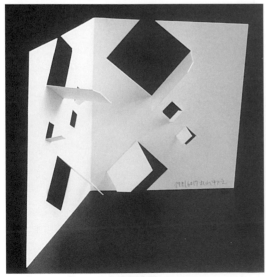

190 「折」＋「切」所完成的造形

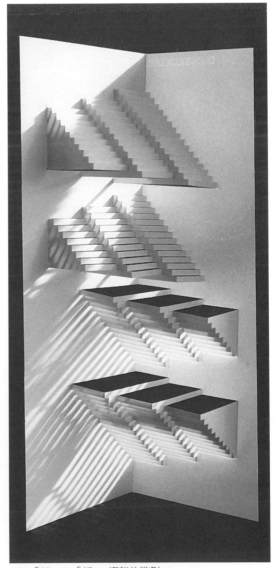

191 「切」＋「折」，複雜的造形

「注意事項」

　　試驗作品完成後，再一次打開將紙材恢復一張攤平紙張的狀態，然後轉印於新的西卡紙上。應該切割的部份全部切割，打折之處亦加入折線，這樣較容易折。首先，欲完成一件好作品，必需要做這樣的準備，換言之，先折再切將無法完成製作好作品，應該先切再折才正確。以下所舉例製作的作品均以這樣作業程序完成。

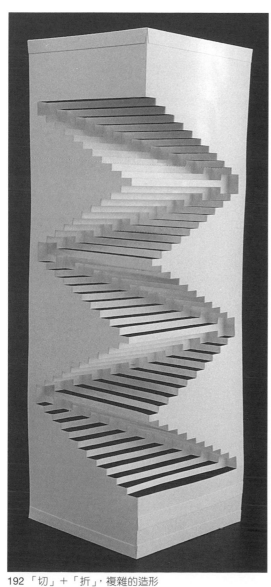

192 「切」＋「折」，複雜的造形

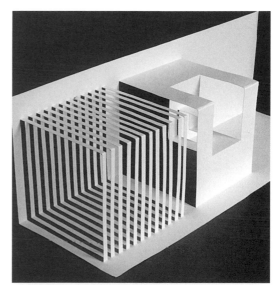

193 「切」＋「折」，複雜的造形

194 「折」＋「切」，以斜線的主體

殘留部份的折法

　　如一般的折法的話，屏風折成兩面後，再殘留一部份。（也就是殘留的部份預先切入留下）如此一來，西卡紙折後所殘留相反方向的部份，反而更突出，而且發揮預想不到的效果。　此頁左側是折一次的範例，右側是折兩次的例子。（圖197、圖198）

（2）折兩次

195 使用殘留部份的折法，V字型折

197 殘留中央位置的兩折折法

196 殘留箭頭造形的折法，V字型折

198 使用殘留技法所作成的簡潔造形

①N字型折法

折兩次的折法可分為N字型、ㄷ字型和其他三種類的折法。

N字型是形成3面屏風造形的基本結構，兩紙面夾帶著折線的加工手法。

199 N字型折法

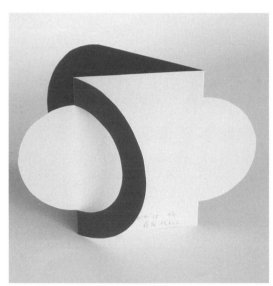

200 「切」＋「折」，N字型折法

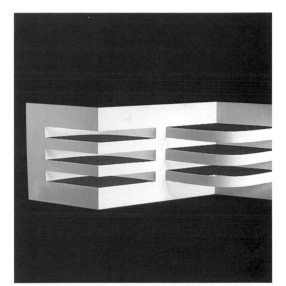

201 「切」＋「折」曲面N字型折法

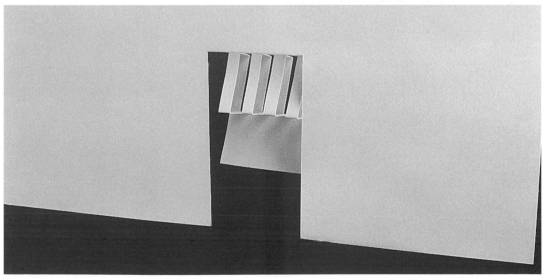

202 「折」＋「切」，（被稱之為Z字型折法的造形）：林品章

接下來兩頁所刊載的作品,除必需要具備周密的計算外,必需再加上正確的「折」技術才能完成。

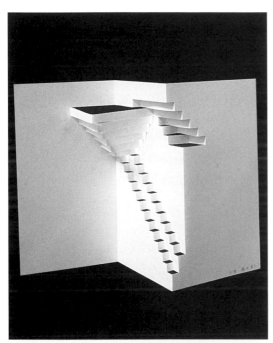

203 「切」+「折」,以N字型為基礎的構成

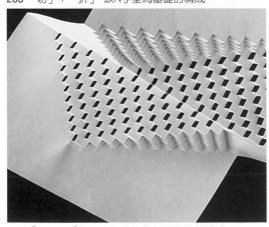

204 「切」+「折」,以N字型為基礎的複雜構成

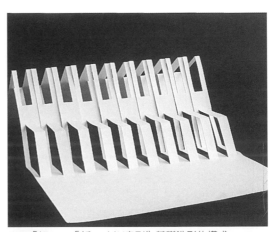

205 「切」+「折」,以N字型為基礎造形的構成

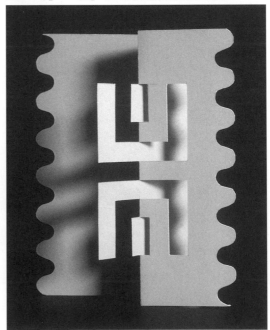

206 「切」+「折」,以N字型為基礎的複雜構成

207 「切」＋「折」，以N字型為基礎的複雜造形的構成

②コ字型折法

表面看起來大致上感覺折的很好時，由內部觀看通常亦能折的不錯的情況較多。圖214左側的作品，即是圖211由內部觀察的造形。但是，這種關係並非所有的情況都能成立。

208 コ字型的折法

209 「切」＋「折」，コ字型折法為基礎的構成

210 「切」＋「折」，以コ字型折法為基礎的構成造形

211 「切」＋「折」，以コ字型折法為基礎的構成

213 「切」+「折」，以コ字型折法為基礎的構成造形

212 「切」+「折」，以コ字型折法為基礎的構成

214 圖211的內部和圖212的表面

③其他的兩折折法

下圖左側的兩個圖例之折痕為同一方向，右側的兩個例子（大概是直角之構成角度）所設定的折線則是相反方向。

215 「切」＋「折」，折痕的線成平行的實習作品

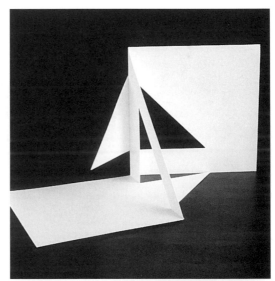

217 「切」＋「折」，與折痕的線成垂直造形的構成

216 「折」＋「切」，與折痕的線同方向的實習作品

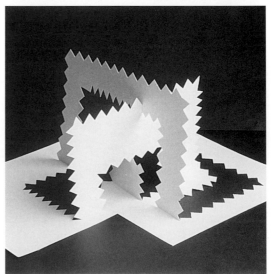

218 「切」＋「折」，與折痕的線成垂直造形的構成

（3）折三次

　　下面4圖中，右側二圖是相反方向折法的圖例，左側的兩張是平行線狀折法的例子。若以平行線狀折法再轉變成W字型的折法，將繼續於下面兩頁中刊載。

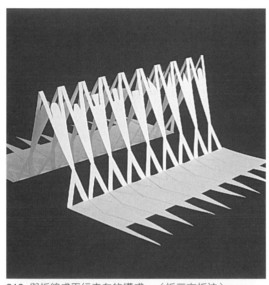

219 與折線成平行走向的構成。（折三次折法）

221 與折線成平行走向的構成。（折三次折法）

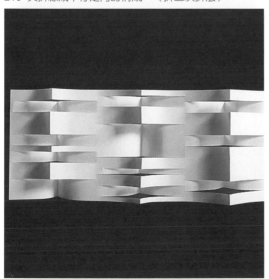

220 與折線成平行走向的構成。（折三次折法）

222 與折線成平行走向的構成。（折三次折法）

223 W字型折法

224 折成W字型折

226 與基本的折線平行的構成（W字型折）

225 與基本的折線平行的構成（W字型折）

227 與基本的折線平行的構成（W字型折）

228 與主要的折線平行的構成（W字型折）

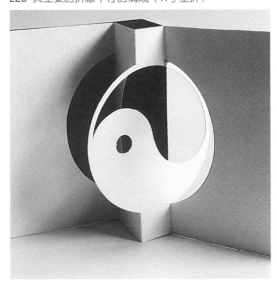

229 折後剩餘部份「W字型折」＋「切」的構成

230 折後剩餘部份「W字型折」＋「切」的構成

（4）折四次

①一般

　　圖231-A、圖231-B是灰色的西卡紙以四面的線（正方形的結構）為折線其中的部份再折起，往中央隆起呈金字塔形狀。

　　上圖是放於白色襯紙之上，下圖是放於黑色襯紙的情況。

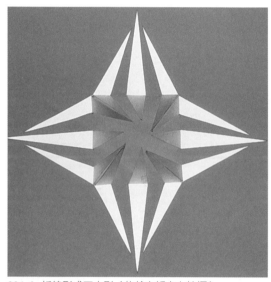

231-A　折線形成正方形（放於白紙之上拍攝）

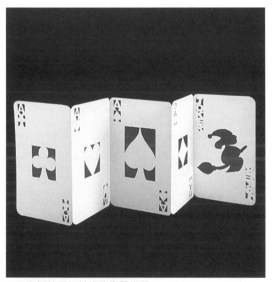

232　與折線平行並排的實習作品

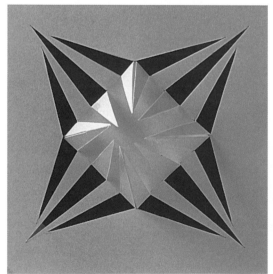

231-B　折線形成正方形（放於黑紙之上拍攝）

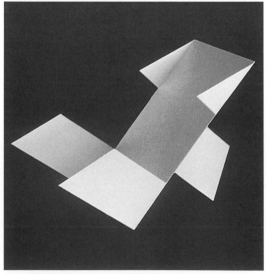

233　與折線成相反方向的實習作品

②**角柱折法**

　　這一頁是在白色背景亮光時所拍攝，與
黑色背景暗光時所拍攝的情形。

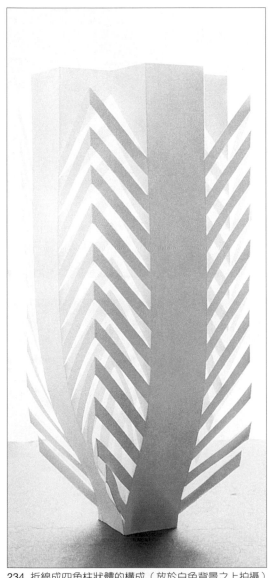

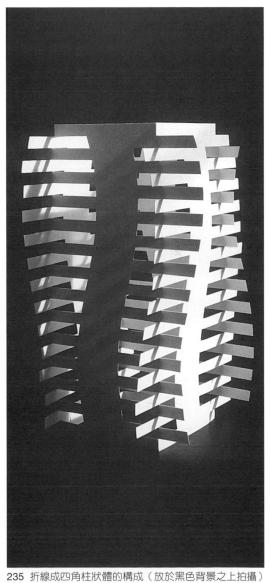

234 折線成四角柱狀體的構成（放於白色背景之上拍攝）

235 折線成四角柱狀體的構成（放於黑色背景之上拍攝）

③四角柱折法

在四折折法中「四角柱」的形狀佔據重要地位。係屬代表性的「柱」造形，若以紙材製作則必定有部份需以漿糊貼合，此乃因為其中部份為封閉式造形的關係，但也是因為屬於「封閉式」所以才具備牢固而且安定的結構，同時擁有美麗的基礎造形。

遵循以四角柱造形的結構為基礎之下，用各種方法加工，可以享受各式各樣造形變化之樂趣。

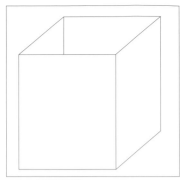

236 四角柱形體

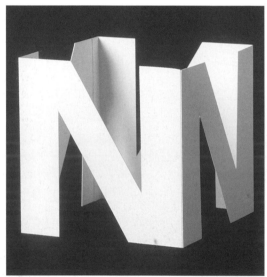

237 折線成四角柱狀體的構成

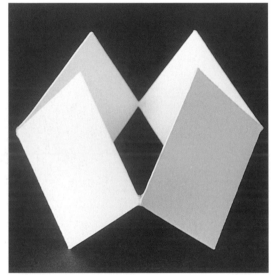

239 折線很少的四角柱狀體的構成

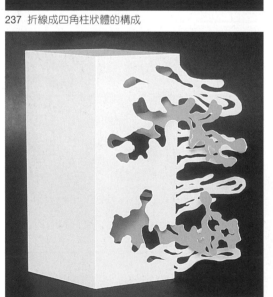

238 折線成四角柱狀體的構成

240 殘留部份具象形所折出的四角柱狀體構成造形

241　折線處擁有四角柱結構的構成造形

243　折線上持有四角柱結構的構成造形

242　折線處擁有四角柱結構的構成造形

244　折線上擁有四角柱結構的構成造形「TAKAHASHI」

若注意看前一頁及前兩頁，將會發現角柱的切割加工方式可分為「內攻型」和「外攻型」兩種。

「內攻型」是遵照角柱的外形，專門由外往內加工，以期達到切入的攻勢；相反的「外攻型」則是以角柱為基礎取其向外擴張的姿態，（如圖235、圖238、圖240、圖241、圖242、圖248）。參考76頁「部分殘留折法」的技法。（92頁～93頁的作品範例，也是屬於「外攻型」角柱的加工方式。）

245 主要折線上具四角柱結構的構成造形：福井はるこ

246 主要折線上具備四角柱結構的構成造形

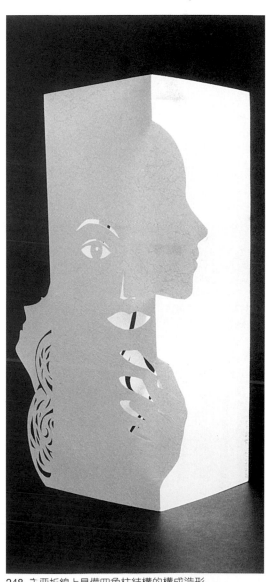

247 主要折線上具有四角柱結構的構成造形　　248 主要折線上具備四角柱結構的構成造形

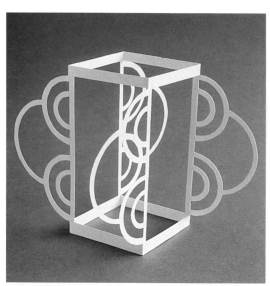

249 折後尚殘留較多的外向型四角柱狀體之構成

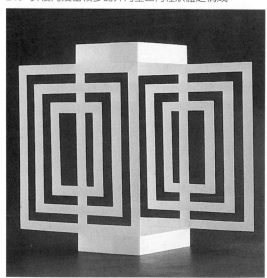

250 折後尚殘留較多的外向型四角柱狀體之構成

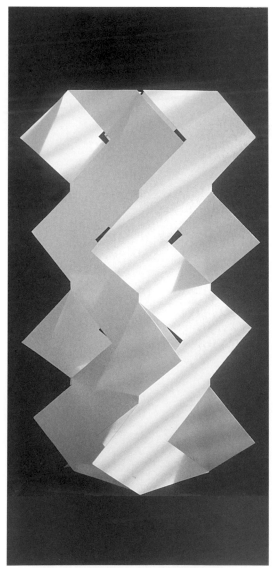

251 折後尚殘留較多的外向型四角柱狀體之構成

（5）其他的角柱

　　嘗試使用四角柱以外的角柱造形實驗製
作看看（圖252～圖253）。

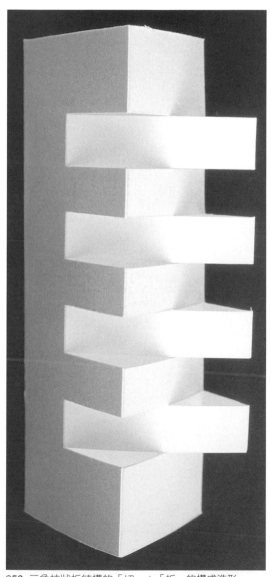

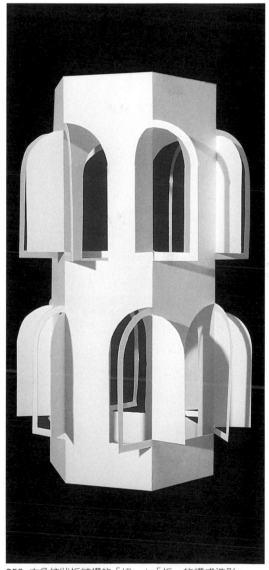

252 三角柱狀折結構的「切」＋「折」的構成造形

253 六角柱狀折結構的「切」＋「折」的構成造形

（6）折多次

即所謂無論幾折皆可之意，不限制切割次數，這種情況，「折」‧「切割」皆是自由的，無論折幾次或切割幾次皆無所謂的意思。由於非常自由的創作空間，所以我想一定會陸續出現許多優秀的作品。如果讓學生依照自己的喜好自由創作，有時學生反而覺得很困擾，似乎無法即刻著手。

條件與約束，是創意的誘發劑。以此為出發點，附加遵循方向與構想，往往是培育

構想的原點。「只准許用一張西卡張製作」這是重要的附加條件，這也是重要的誘發劑，由此開始能夠產生各種不同的創意。這一章節內中所登載的大部份作品，均是以一張紙製作而成為條件，這就是其中之道理。

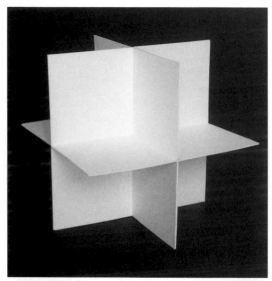

254 用一張紙「切」＋「5次以上的折」所形成的構成：陳景仁

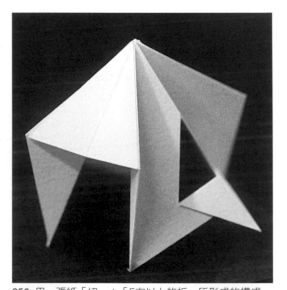

256 用一張紙「切」＋「5次以上的折」所形成的構成

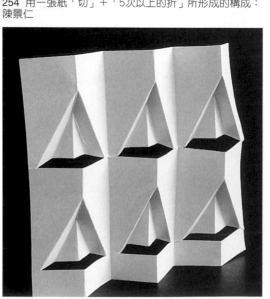

255 用一張紙「切」＋「5次以上的折」所形成的構成

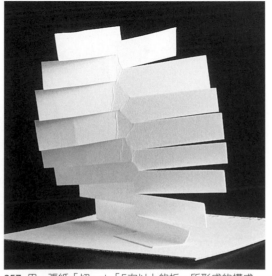

257 用一張紙「切」＋「5次以上的折」所形成的構成

此頁右下方的作品例子，雖然是複雜的
造形，但也是僅用一張西卡紙製作完成。

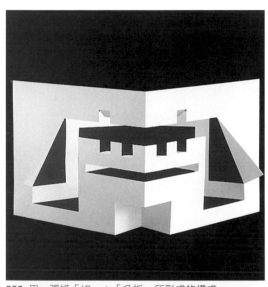

258 用一張紙「切」＋「多折」所形成的構成

260 用一張紙「切」＋「5次以上的折」所形成的構成

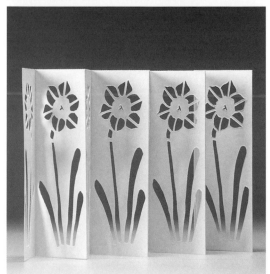

259 用一張紙「切」＋「5次以上的折」所形成的構成

261 用一張紙「切」＋「5次以上的折」所形成的構成

（7）浮雕

「折」＋「切」的浮雕作品容易製作。接下來兩頁是襯紙（或底部）不同高度的作品（左頁），從底部站立起來，同時上面構成高度整齊的造形，好比攤平的集合式浮雕（右頁）。

262 「切」＋「折」的浮雕造形

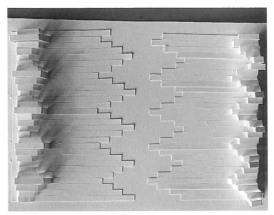

264 「切」＋「折」的浮雕造形

263 「切」＋「折」的浮雕

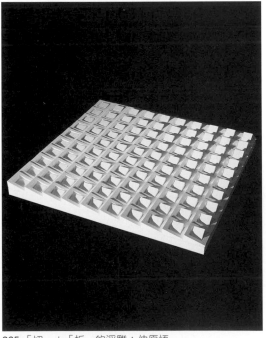

265 「切」＋「折」的浮雕：仲原悟

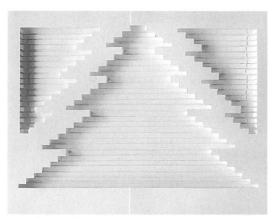

266 「切」＋「折」的浮雕（高度整齊，同時上面呈現
　　敞開的造形）

268 「切」＋「折」的浮雕（不但高度整齊，而且上面
　　呈現敞開狀的造形）

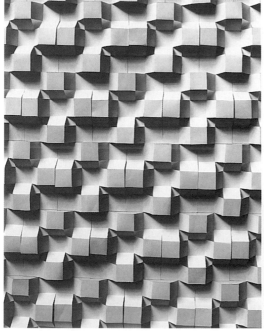

267 「切」＋「折」的浮雕（高度整齊，同時上面呈現
　　敞開的造形）

269 「切」＋「折」的浮雕（高度整齊，且上面呈現敞
　　開狀的造形）

4.曲面

270 曲面的構成（以漿糊貼著固定於襯紙之上）

271 曲面的構成（用漿糊貼著固定於襯紙之上）

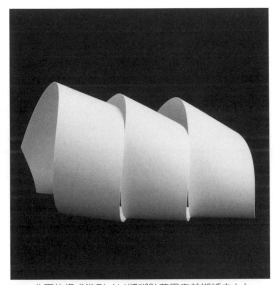

272 曲面的構成造形（以漿糊貼著固定於襯紙之上）

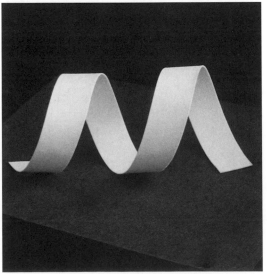

273 曲面的構成造形（用漿糊貼著固定於襯紙之上）

手持著西卡紙的兩側，兩手再慢慢用力壓於紙張的反面，此如一來可使純白的西卡紙表面產生平緩的曲面，表現出美麗的造形。那種白色造形，好比人的肌膚一樣光滑，形成很自然的曲面造形，而內部卻隱藏著強大的張力。

手若放鬆力量（也就是兩手分離）西卡紙便恢復原狀，並消失其彎曲的形狀，但西卡紙仍保持其光滑的表面與彈性。60頁～61頁就是曲面造形發展的延續。

這麼美的曲面造形，是否能夠在手放鬆之後仍然保持其造形，以下是針對此問題所作的各種努力，及其結果的報告。

至於使用紙材的張數，其實並非特別拘泥於紙材的張數製作作品，乃是因為以一張紙製作較容易了解，而且以造形教育的立場而言可提升其效果，因此連續的許多作品範例皆由一張紙製作。

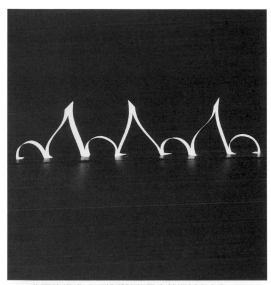

274 曲面的構成（以漿糊貼著固定於襯紙之上）

276 曲面的構成（以漿糊貼著固定於襯紙之上）

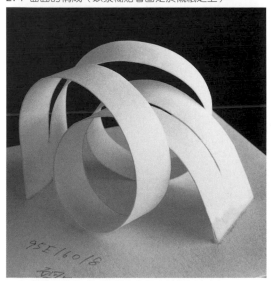

275 曲面的構成（以漿糊貼著固定於襯紙之上）

277 曲面的構成（以漿糊貼著固定於襯紙之上）

（1）黏貼固定

　　最簡單的加工方去，莫過於「貼」將紙材的兩端，貼於襯紙上便能夠將曲面確實的固定。

　　使用膠水貼合的部份，往往接合力很強，但經過長時間之後西卡紙彈性疲乏時，有可能因此變形，所以紙張用膠水貼合之處，必需要很細心，可能的話選擇用不含水份的接合劑，並注意西卡紙的彈力和曲線之造形，而且盡可能以小面積完成（圖270～圖287）。

278 以切割削剪襯紙所形成的曲面構成造形

（2）襯紙切割接合

　　如右邊平行切割線外框的上下這一部份，切入垂直切割線再加以重疊接合。如此一來，內部的平行線將會隆起，就會自然形成曲面造形（圖278～圖283）。

　　於曲線所構成的弧形兩端加入折痕，或弧形中間加入折痕，如此便可形成優雅造形。

279　襯紙的切割削減方式

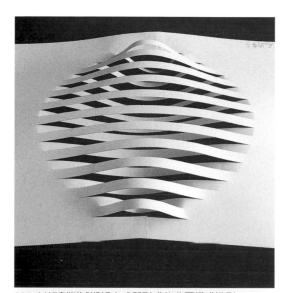

280　以切割削減襯紙方式所形成的曲面構成造形

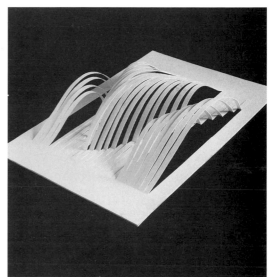

282　以切割削減襯紙方式所形成的曲面構成

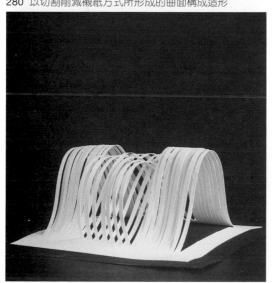

281　以切割削減襯紙所形成的曲面構成造形

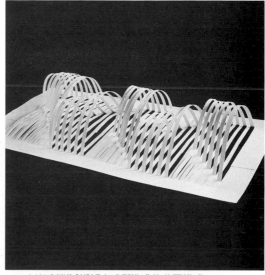

273　以切割削減襯紙方式所造成的曲面構成

（3）緊密貼合

指紙材緊密的貼合，確實的固定造形。以緊密貼合法而言，可分為下列兩種類，一種是沿著邊緣輪廓線貼合法，另一種類則是紙材全面貼合法。

①邊緣完全封閉式

將西卡紙切割成數張曲線形（平面），這些造形的外輪廓線全部以不保留任何間隙的方式用膠水貼合，形成密封狀，所以形狀不會零散損壞，能夠作成堅固的立體造形（圖284）。以位相幾何學而言，這是屬於「封閉式立體造形」，可製作表現出具備有機造形之美的形態。

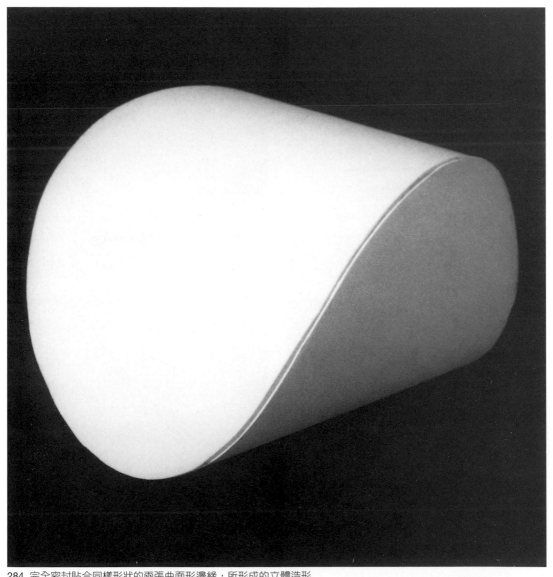

284 完全密封貼合同樣形狀的兩張曲面形邊緣，所形成的立體造形

②整面貼合式

下圖是將紙張切割成細長條形如帶狀，再全部用接合劑牢固的貼合。在貼合時，把邊緣一點一點的搓開，使其呈現出具備凹凸曲面的立體造形。

285-A 下圖是兩個曲面立體造形和立方體的構成

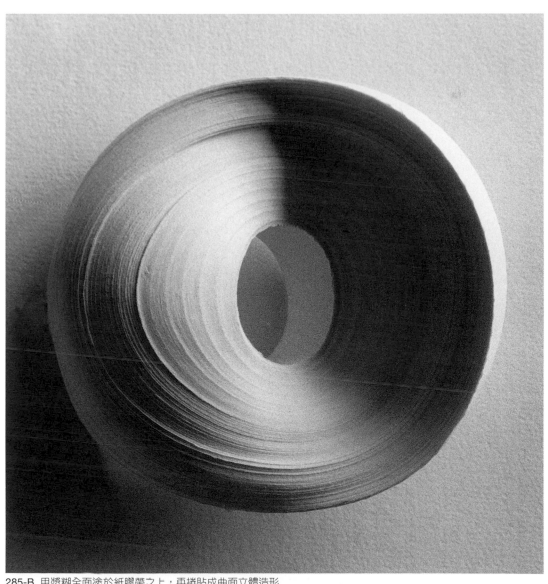

285-B 用漿糊全面塗於紙膠帶之上，再捲貼成曲面立體造形

（4）連結成圓輪

①貼合連結式

　　西卡紙捲成圓形，再將西卡紙兩端彼此接合，即可形成圓形，這是最簡單而且容易了解的方法。只是直徑若太大如圖所示，長時間直立於桌面上時，變形可能就無法避免（圖289最初如圖288近似球狀造形，經過幾個月之後拍照時，發現已經變形）。

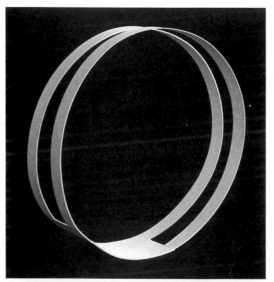

286 簡單的曲面造形（帶子的兩端貼合成圓輪狀）

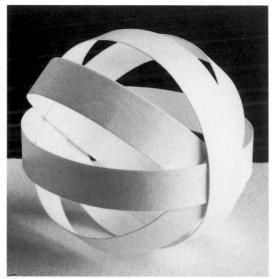

288 同樣形狀的西卡紙圓輪4個，黏著而成的球形體

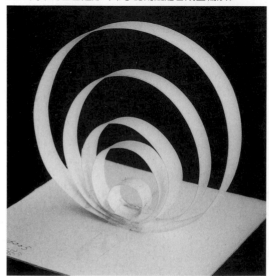

287 以帶狀圓重疊貼合，形成相似形的曲面立體造形

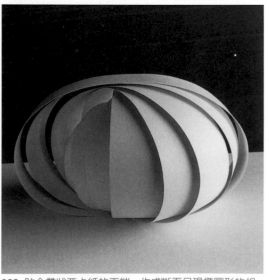

289 貼合帶狀西卡紙的兩端，作成斷面呈現橢圓形的相似群形構成

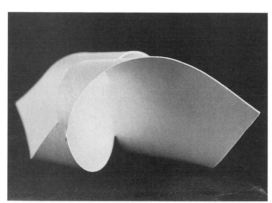

290 切入正方形西卡紙的對角線，再連結兩端所構成的造形

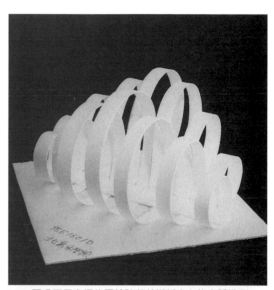

292 眾多不同直徑的圓輪貼著於襯紙之上的立體造形

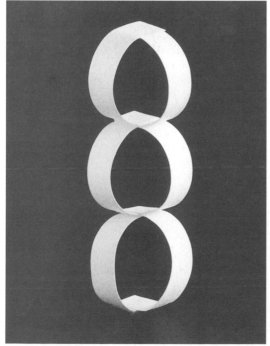

291 三個重疊的圓輪

293 開著孔的長紙棒（斷面是圓形）相互接著所構成造形

②重疊封閉式

　　數張西卡紙的兩端重疊，重疊部份再用釘書針固定。如下列作品例子的情形，用貼住或釘住皆可。這種封閉式造形的製作方式與①的情況稍微不太一樣。無論形狀的部份是否用釘書針固定，封閉部份的周邊往往出現較多尖銳的角。

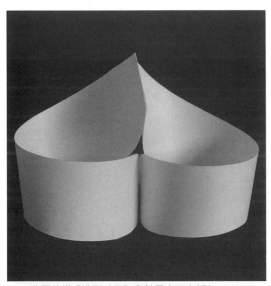

294　曲面的構成造形（用訂書針固定西卡紙）

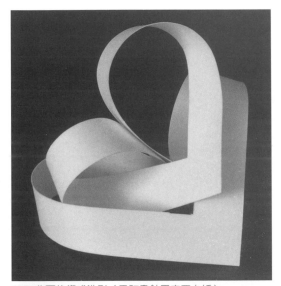

296　曲面的構成造形（用訂書針固定西卡紙）

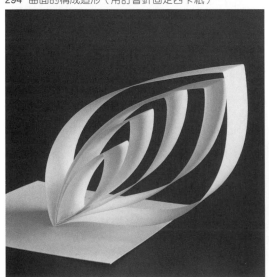

295　曲面的構成造形（用訂書針固定西卡紙）

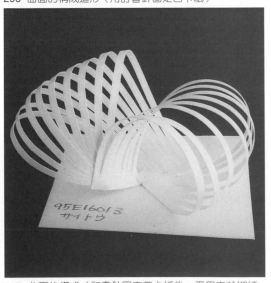

297　曲面的構成（訂書針固定西卡紙後，再固定於襯紙之上）

③位相封閉式

　　將帶狀的平面材料，作一扭轉再與另一
端接合，像空間反轉的帶子一樣成為位相幾
何學的造形。若使用薄且具張力的西卡紙，
能夠製作成良好的造形。

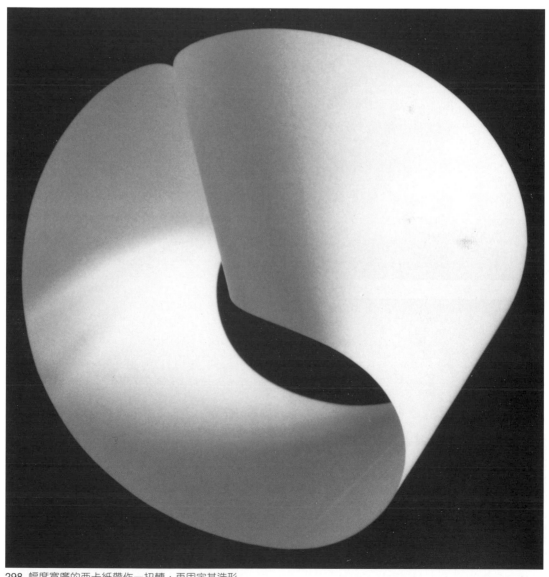

298　幅度寬廣的西卡紙帶作一扭轉，再固定其造形

（5）嵌入

　　由兩張西卡紙的兩方切割，取其一部份相互嵌入，將會形成兩個接頭。

　　這種方法必需注意的要點是考慮切入時，所用紙材的厚度。也就是紙材的厚度若無法切取作出溝槽，西卡紙接合的部份勉強加壓，使紙張成為扭曲狀，則此造形將呈現歪斜的狀態。

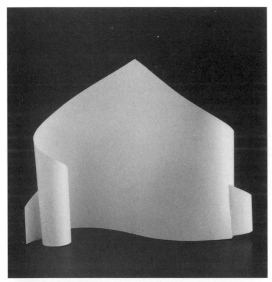

299 曲面的構成造形（西卡紙的邊緣切割後再插入）

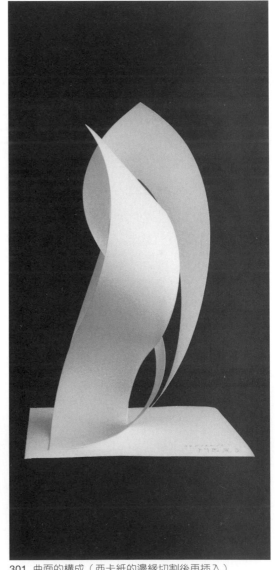

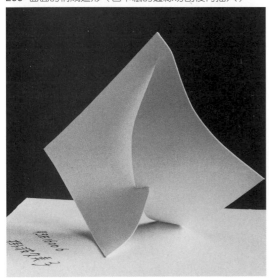

300 曲面的構成造形（西卡紙的邊緣切割後再插入）

301 曲面的構成（西卡紙的邊緣切割後再插入）

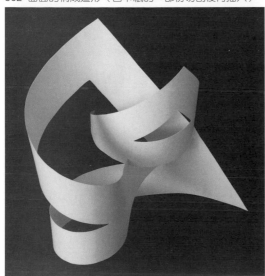

302 曲面的構成造形（西卡紙的一部份切割後再插入）

303 曲面的構成造形（西卡紙的邊緣切割後再插入）

304 曲面的構成造形（西卡紙的邊緣切割後再插入）

（6）捲曲

不使用接合劑或紙材相互交叉插入的方式加以固定，而使用西卡紙變成曲面化的方法，如果技巧純熟，一次即可完成。

使用如三角板邊緣或剪刀的刀口一般堅硬道具的銳角碰觸在西卡紙上，然後以手指一面壓著紙張一面拉，也就是用小動小壓使一般紙張移動，便能造成曲面化。如此一來，舒適感覺的造形與自然平滑的曲線也便容易產生。

像這樣強制加入壓力，小動小壓的製作

西卡紙曲面，能使造形固定，並且不會恢復原來的造形。

和直的平面所構成造形相比較，此種曲面造形感覺較為柔和。

305 曲面的構成（西卡紙邊壓邊移動，使成為捲曲狀）

307 曲面的構成（西卡紙邊壓邊移動，使成為捲曲狀）

306 曲面的構成造形（西卡紙邊壓邊移動，使成為捲曲狀）

308 曲面的構成造形（西卡紙邊壓邊移動，使成為捲曲狀）

309 曲面形和平面形的對比

310 曲面的構成（西卡紙邊壓邊移動，使成為捲曲狀）

312 曲面的構成造形(西卡紙邊壓邊移動，使成為捲曲狀)

311 曲面的構成（西卡紙邊壓邊移動，使成為捲曲狀）

313 曲面的構成（雙層的捲曲）

314 曲面的構成（西卡紙邊壓邊移動，使形成捲曲狀）

316 曲面的構成（西卡紙邊壓邊移動，使形成捲曲狀）

315 曲面的構成（西卡紙邊壓邊移動，使形成捲曲狀）

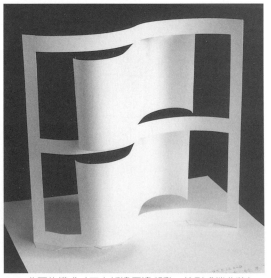

317 曲面的構成（西卡紙邊壓邊移動，使形成捲曲狀）

（7）工具固定

用替代接合劑之物，固定夾住紙材，不論金屬或塑膠製的固定工具皆能夠製做出美麗的曲面。但是有其必需要留意之處，為不讓造形歪斜，一定要慎選適合的材料。

欲使帽子在屋外運動時可以輕鬆的使用，材料採用具耐水性的厚合成紙アルファ・ユポ，這種素材具有強力的彈性與延展性。

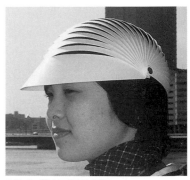

318-A 載上下圖的帽子

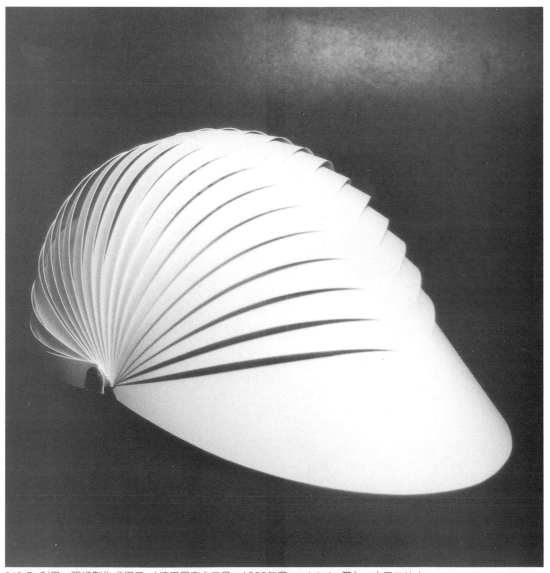

318-B 利用一張紙製作成帽子 （使用固定之工具，1999年度good design賞）：山田マサオ

（8）浮雕

利用直線折成浮雕的主體，折痕若正確，所製作的作品感覺大多是規矩而整齊的。

如加入「切」要素的浮雕則具有切割味道，而美麗的切線會產生纖細的感覺，「切割」和「曲面」的浮雕共同使用時，只要有曲面加入，整個作品表面的造形立即會呈現柔和的感覺。那是因為「曲面」所擁有的膨脹造形，會令人產生柔軟或溫和感覺的關係。

在紙材上製作曲面的浮雕，它和純直線所折成的浮雕，所產生強且硬的感覺是成對比的。折痕的線，儘可能由「直線」→「曲線」而且面的情況也是儘可能由「平面」→「曲面」便可加強其柔和感覺。

而往往增強柔和的感覺「美」的程度自然會增強，這並不是單純用言語所能夠解釋的問題。至於同時具備強而溫柔感覺的作品，也可能是優良的浮雕作品，或許強力而尖銳的的作品，也能夠產生出令人相當感動之作。那一種作法是最適合的方式，其實是無法斷定的。

在此特別想表達的是，加工的方法不同，所表現的造形或感覺也會因此而改變。

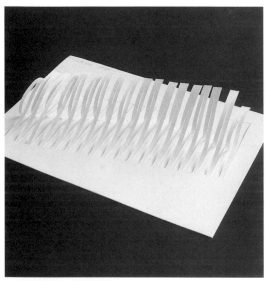

319 運用形成圓狀技法的浮雕

320 運用形成捲曲狀技法的浮雕：朝倉直巳

321 使用形成捲曲狀技法的浮雕造形

322 使用形成圓狀技法的浮雕

323 利用持有曲面的單位形形成浮雕造形：朝倉直巳

5. 空間

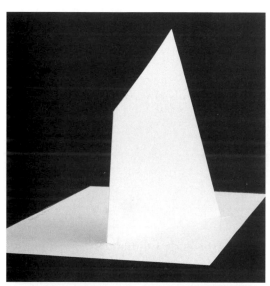

324 外輪廓由直線圍繞形成一張直式西卡紙造形

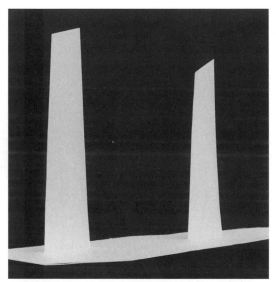

326 兩張直立卡片之間，感覺到空間的存在

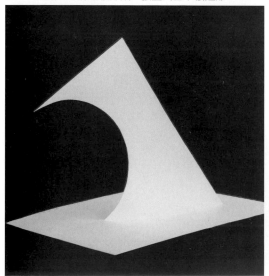

325 一張外輪廓的一部份包含凹曲線的直立卡片

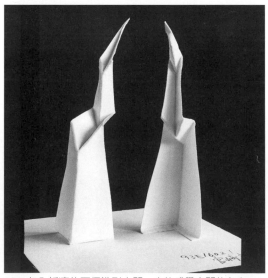

327 加入折痕的兩個造形之間，亦能感覺空間的存在

「空間」是空氣的形狀，指各種具體的造形，所環繞包圍的非實體的造形，也就是空氣是具有造形的。遵照上列所言，有些情況是無法確定的表示出來。

例如：樹木或建築物繞著公園，便形成一個空間的造形，一塊圓柱形的材料，中間給予挖孔貫穿，這樣一來這個孔便形成一個空間，此時，空間的造形與圓柱形是一致的，所以其空間的造形是可以確立。但是，公園廣場的造形卻是難以確定。

為了創造空間，有下列幾種方法：以紙材而言，因為是薄的面材，所以如用此材料立體化，便能夠產生不同感覺的空間。而且依照其擺置方式不同，亦可以創造出各式各樣的空間。

（1）分離放置

圖324和圖325相比較，圖325較可以感覺空間的存在，這是因為325圖的造形是弧形描繪的造形有擁抱空氣的感覺。一張攤平的紙張，類似這樣的造形所形成的「空間」是無法感覺到的，若擁有複數造形的時候，依這些造形所「配置」的位置有些可能具有空間的感覺，有些可能不具備空間的感覺。如圖335一樣，兩個造形分開放置，此時這兩個造形的中間便形成空間。造形和造形之間；靠近放置比遠離放置的空間意識較為強烈。這種產生強烈「空間感」的意識，並非只有距離的因素，所包圍的空間造形也有關係。

328 兩張倒V字形之間，可感覺空間的存在

330 兩條形成拱門形的帶狀西卡紙之間，能感覺空間的存在

329 兩個多面之間能夠感覺空間的存在

331 擁有很多孔與凹處的複雜空間的立體構成

（2）包圍空氣

　　因為紙材是薄且攤平的材料，所以很方便，如欲包圍空氣，只要作出造形，中間立即能形成空間。不過，外側若是完全封閉的造形，而且沒有凹凸塊面的產生，則無法感覺到空間。但是，如果作出間隙或凹凸的造形，則立刻能夠感受到空間的存在。

334 紙與空間皆是單純的造形

332 單純的空間造形

333 紙的造形並非如此複雜，空間的造形則稍微複雜

335 內部擁有階梯狀的切割方式的兩層建築空間

336 兩支角柱貫通立方體後，能產生完整的空間造形

338 複數多面體所圍繞的空間造形

337 粗棒狀造形的圍繞，能意識到內部空間的存在

339 角柱貫通立方體後，能意識到空間的存在

（3）挖洞

在物體內挖洞，此洞的造形即可形成空間，利用像石頭或木頭一樣的塊材試作看看，便很容易了解的問題，即使是如紙一般平且薄的面材，若挖個孔，亦能產生空間的意識（圖340）。

另外，依放置於台座上東西的差異，可製作成拱門或圓頂的造形，並可感覺產生三次元的空間感。索性將西卡紙兩端接合形成封閉式的結構之後，再將此形成的構造打洞，如此一來，其中的空氣便可意識到內部空間的造形。

340 挖洞的造形能產生空間感

341 挖洞的造形能產生空間感

343 挖洞的造形能產生空間感

342 挖洞的造形能產生空間感

344 挖洞的造形能產生空間感

345 挖洞的造形能產生空間感

347 挖洞的造形能產生空間感

346 「孔」和「分離位置」會產生空間感

348 持有很多洞則能感覺到內部的空洞狀態，因而意識
到空間的存在。

（4）線材的構成

　　將西卡紙切成細長條狀，再折成Ｖ字型、ㄈ字型或口字型。使用此種線材所製作的立體造形的斷面，由於充滿大量空氣所以可形成空間（122頁～127頁）。當然，亦可使用較粗的線材。

　　用細的線材構成，能夠具有輕快而纖細的感覺；相對的，使用粗的線材構成，則呈現強而有力的構造。

349 以線材的構成製作空間感

350 利用線材的構成製作成空間感

351 利用線材的構成製作成空間感

352 利用線材的構成製作成空間感

下列的圖片是利用新聞報紙捲成圓形線材所構成的例子。新聞報紙因為較柔弱，所以如下一頁中圖357的斷面圖a是無法支撐其結構。但是，其剖面如果像斷面圖g一樣呈現捲渦狀的紙棒造形時，便能夠擔當立體構成線材的任務（圖357）。

353 利用新聞紙製作成紙棒的構成造形

355 利用新聞紙製作成紙棒的構成造形

354 利用新聞紙製作成紙棒的構成造形

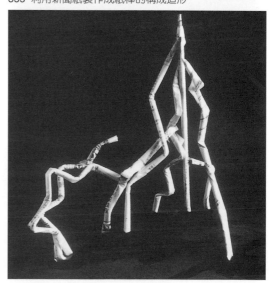

356 運用新聞紙製作的紙棒構成造形

357 紙的線材的斷面

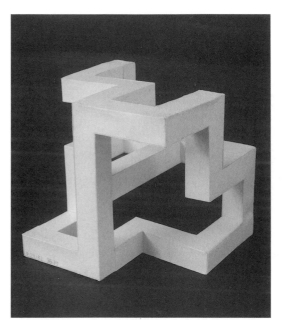

358 線材的構成和空間的造形

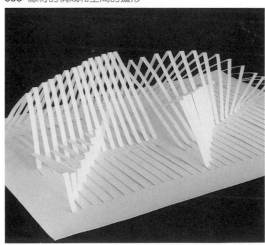

359 線材的構成和空間的造形

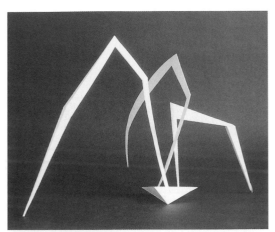

360 線材的構成和空間的造形

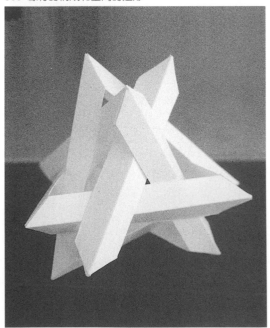

361 線材的構成和空間的造形：和田直人

362 線材的構成和空間的造形

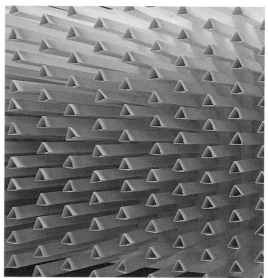

364 線材的構成和空間的造形：陳小清

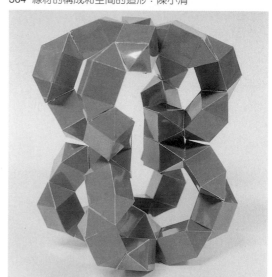

363 線材的構成和空間的造形

365 線材的構成和空間的造形

外形由正三角形和正六角形所構成的等稜多面體造形，（圖422-B ①/144頁）倘若稜線的部份由紙的線材代替，但仍保持其內部造形的變化，以此方式所製作出的實驗性作品，為了讓人仍對空間造形產生濃厚的興趣，運用很多的單位形製作構成。然後，再將其組合構成複雜的立體空間構成作品群，從當中選擇出四個例子加以介紹之（圖367～圖370）。

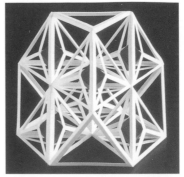

366 一個單位造形（參照卷頭插畫37）

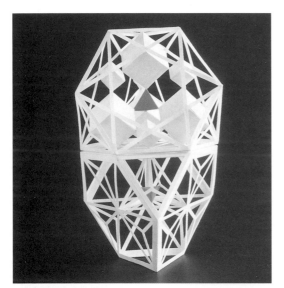

367 兩個單位造形的組合所形成的立體空間構成造形

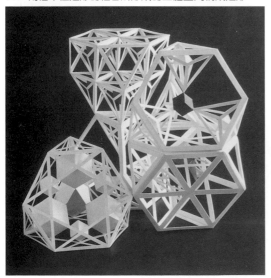

368 五個單位造形所形成的立體空間構成造形

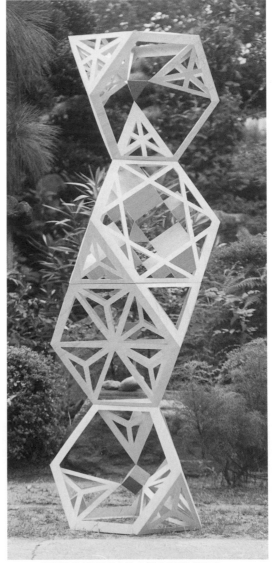

369 四個單位造形所形成的立體空間構成造形

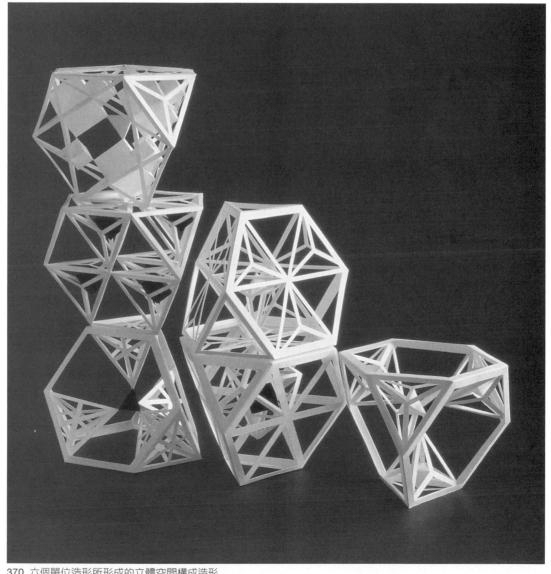

370 六個單位造形所形成的立體空間構成造形

（5）嵌入

　　用兩張卡片切割後相互插入，即可製作出空間，依照卡片形狀或插入方式的不同，能夠形成各式各樣的「空間」（128頁～135頁）。

371 利用卡片的插入形成構成造形和空間

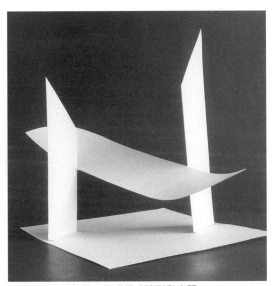

373 利用卡片的插入形成構成造形和空間

372 利用卡片的插入形成構成造形和空間

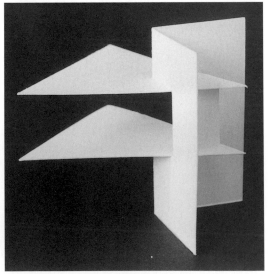

374 利用卡片的插入形成構成造形和空間

■建構式單位形卡片

　　即在單位形卡片（俗稱七巧板）的邊緣切割後互相插入再連結起來。中、小學教材中的建構式單位形卡片，如圖377、圖378有圓形、正方形、正三角形等大多選擇以基本形的造形為單位形。以下兩頁是跳脫一般市面上販賣的單位形卡片，用心創造出具新鮮感覺的造形作品（圖380～387）。

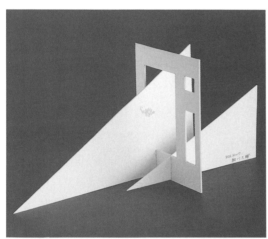

375　運用卡片的插入形成構成造形和空間

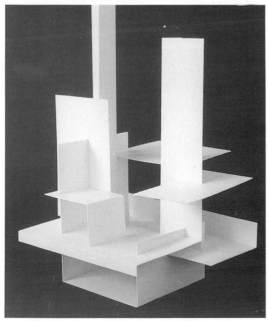

376　運用卡片的插入形成構成造形和空間

377　建構式卡片所形成的構成造形

378　建構式卡片所形成的造形

379 日本萬國博覽會中日本政府館內
　　的展示構成

　　單位形卡片若只應用於初等教育的教材
中太可惜了，將其分解後再組合，利用此種
造形自由組合方式，能夠產生有趣的造形（構
成）變化，同時對於藝術或設計亦能有所助
益的話，這將是很令人高興之事。
　　圖379是在寬廣的室內空間中應用於作
品展示架方面的例子。
　　圖386-A是將圖386-B稍微挪出中間空隙
的作品，這種方式也許可以應用於包裝之中。

380 同形卡片相互插入構成的造形

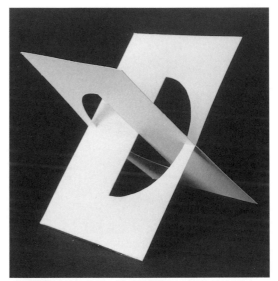

382 同形卡片相互插入構成的造形

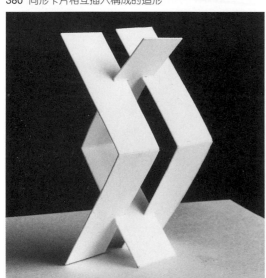

381 同形卡片相互插入構成的造形

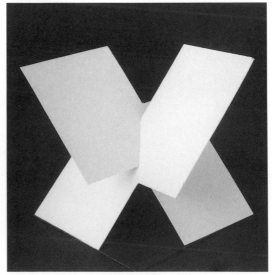

383 同形卡片相互插入構成的造形

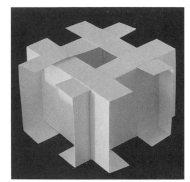

386-A 同形卡片互相插入的構成

384 同形卡片互相插入的構成

386-B 同形卡片相互插入構成的造形：朝倉直巳

385 同形卡片互相插入的構成

387 同形卡片相互插入的構成造形

紙材以外的世界中，也有各式各樣接合
的方法被使用著（圖388）。「接合」＝
「joint」的方法在組合中（構成）是屬於很重
要的研究對象。

389-A 下圖的單位形

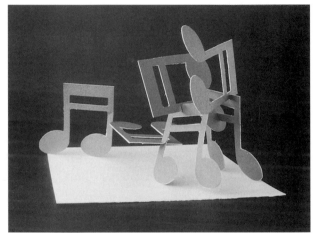

391 「音樂」（同形卡片相互插入的構成）

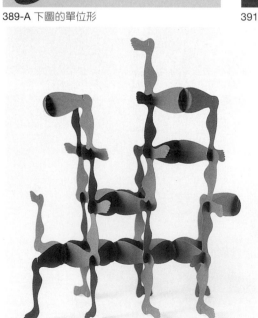

390-B 運用389-A.形成的立體構成

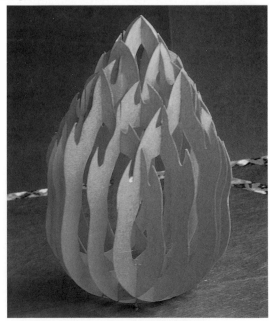

392 「炎」（紅色卡片相互插入的構成造形）

接下去兩頁的範例是使用具象的形態，具象造形的建構式單位形卡片也有優秀而有趣的作品。

其實單位形卡片名稱的由來是在德語中加入英文所組合而成的稱呼。Bilder（形象、造形）此字並非英文，而Card卻是英文而非德文。

393-A 「紅色洋裝和黑色絲襪」

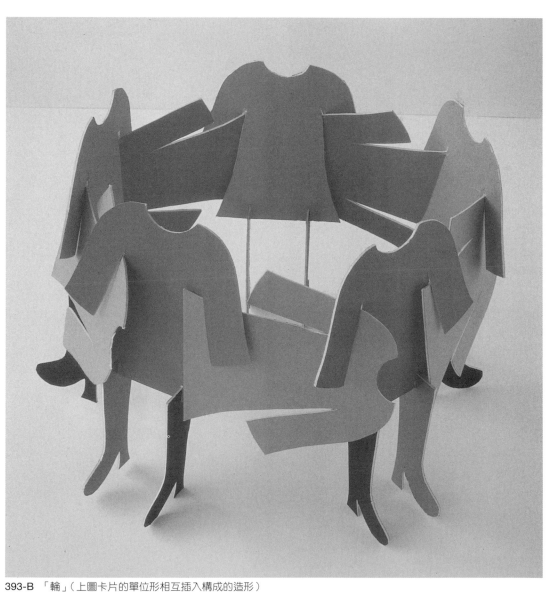

393-B 「輪」（上圖卡片的單位形相互插入構成的造形）

　　利用前頁所記載的方法試作蛋架，紙材使用插畫紙板，或是幾張西卡紙重疊貼合而成。（圖394～圖397）。

394 蛋架

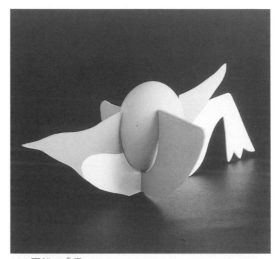

396 蛋架：「鳥」

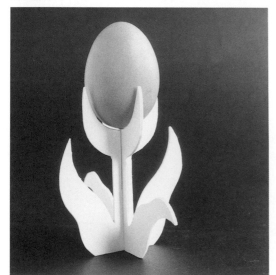

395 蛋架：「花」

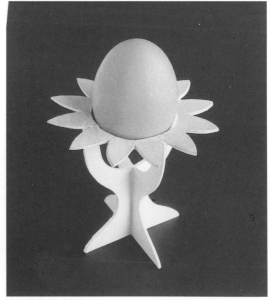

397 蛋架：「花」

■隔板式構成

將可容納一打瓶子的瓦楞紙箱內的隔板取出後折疊，可呈現一張紙板狀。試著利用此插入式紙板的原理，能形成的一張重疊板狀的構成造形。此方式不論外部或內部皆由直線環繞構成的造形較容易製作，如下圖所示橢圓的迴轉體的外形，則必需在事前作詳細周密的計劃，完成時才能擁有堅固的結構，倘若增加曲線造形即可增加其柔和的感覺。

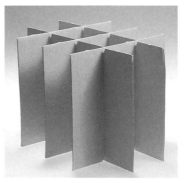

398-A　一打瓶裝箱子的隔板

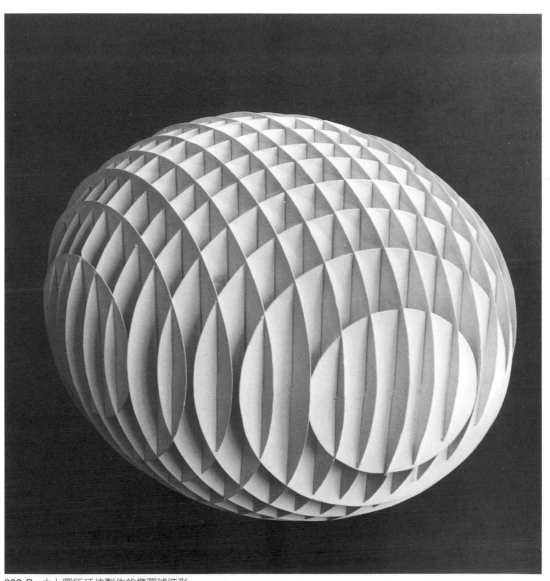

398-B　由上圖所延伸製作的橢圓球造形

（6）分割

　　欲將物體切割分離，可以運用分割面的造形即可形成空間。如果內部均等，等量分割便能造成具有幾何學造形的規則結構，如此的話，空間的造形就可以呈現規則性的感覺。而儘可能的拉近，兩側的分割面距離，這樣空間就能夠保持著互相牽引的感覺。

　　圖399、圖400如同將一張厚的西卡紙削成為兩張一樣薄的紙，這也是一種分割的想法。

　　依照這種想法以此類推，所實驗創作的空間構成作品，如下面兩頁的圖例。

401-A 立方體的分割

399 分割的構成與空間

401-B 上圖為基礎分割的空間造形

400 分割的構成與空間

402 多面體分割的空間構成

403-A　接近單位形的空間

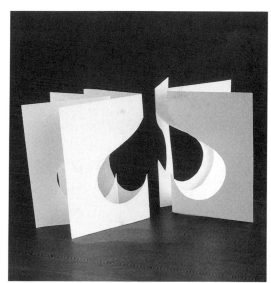

404-A　單位形構成的空間

403-B　由連續單位形構成的空間

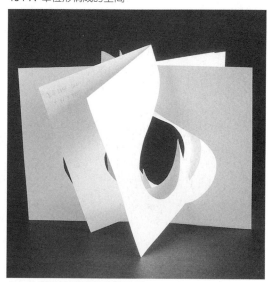

404-B　單位形構成的空間造形

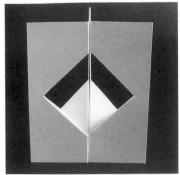

405-A 折過後的卡片造形的分割：宋璽德

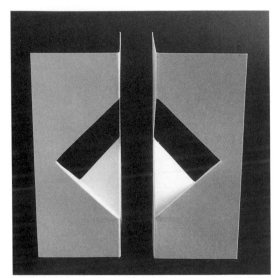

405-B 分割後再拉開所產生的空間

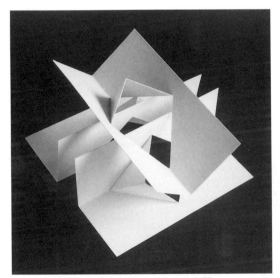

405-D 圖405-A分割後再構成所產生的空間

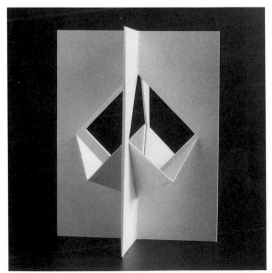

405-C 圖405-A分割後再構成所產生的空間

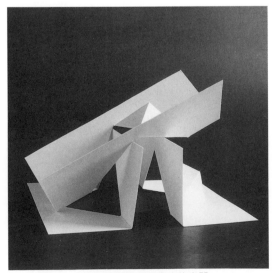

405-E 圖405-A分割後再構成所產生的空間

（7）直立折起

　　將放置於桌面上的西卡紙切入後，再折起就能夠製作出空間的效果。

　　甚至於切割後外折，即可形成複雜的空間造形。

　　圖408、圖409是以環境空間為主題的作品，三次元的造形還必需包含周圍環境的狀況或空間的評估，現代雕刻家領先讓我們充分認識到「空間」的重要性。

　　接著應如何創造與應用「空氣」的魄力。此章節針對這個問題，致力於使用紙材實驗的作品，作品同時應以與周圍環境調和，造形良好具新鮮感為佳。

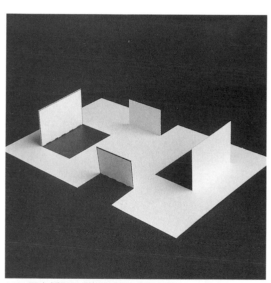

406　西卡紙切入再折起所形成的空間

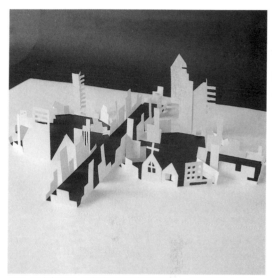

408　西卡紙切入再折起所形成的空間：「圍繞著水池的建築物」

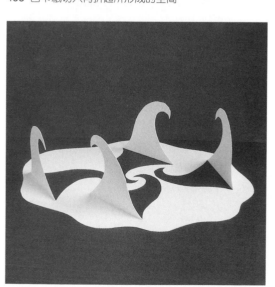

407　西卡紙切入再折起所形成的空間：「波」

409　西卡紙切入再折起所形成的空間：「港」

6. 多面體

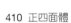

410 正四面體

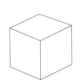

411 立方體

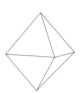

412 正八面體

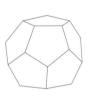

413 正十二面體

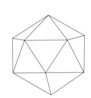

414 正二十面體

名稱	構成單位		シンメトリー			
	形	數	對稱軸	數	對稱面	數
正四面体	正三角形	4	頂點與其中通過相對面之中央的三次軸	4	通過稜邊與相對稜邊中點的鏡面反射對稱面	6
			通過相對稜邊中點的二次軸	3		
正六面体 (立方体)	正方形	6	通過相對面之中心的四次軸	3	與面平行的對稱面（立方體面）	3
			通過相對角的三次軸	4	通過相對稜邊的平面	6
			通過相對稜邊之中心的二次軸	6		
正八面体	正三角形	8	通過相對頂點之線（四次軸）	3	通過相對稜邊的鏡面反射對稱面	3
			通過相對稜邊之中點的線（二次軸）	6	通過相對稜邊中點的稜邊垂直面	6
			通過相對面之中心的線（三次軸）	4		
正十二面体	正五角形	12	通過相對面之中心的線（五次軸）	6	通過相對稜邊的平面（鏡面反射對稱面）	15
			通過相對頂點之線（三次軸）	10		
			通過相對稜邊中點，於菱邊垂直的二次軸	15		
正二十面体	正三角形	20	通過相對面之中心的線（三次軸）	10	通過相對稜邊的面（鏡面反射對稱面）	15
			通過相對頂點之線（五次軸）	6		
			通過相對稜邊中點，於菱邊垂直的二次軸	15		

＊（以軸為中心作一迴轉時，會出現三次同樣形狀的對稱軸稱為三次軸）

415 正多面體構成要素和對稱

西卡紙屬於薄面狀的素材所以容易製作「展開的造形」，在前面的章節中大部份的圖都已經清楚的顯示出來。但是，將西卡紙彎曲折過後沿著邊緣貼上便能夠作出三次元且完全包裹住的造形。這樣的造形其內部能夠擁抱空氣，形成不會外洩空氣的「封閉式造形」，一般像這樣以平面覆蓋於表面的造形稱為多面體。多面體也能用其他材料製作，但是使用紙材製作時非常容易加工，這也是紙材的特性之一。因為多面體的發展是無限的，所以在此無法全部敘述，在此所記述以多面體世界中最基本的正多面體，與正多面體所引導出來同族群的立體造形為主。

（1）柏拉圖的立體（正多面體）

正多面體是一種合併正多角形，同時以無間隙方式平面覆蓋於表面上，並由各頂點均等排列單位面的造形，而且單位面接合時常屬於向外凸的立體造形。正多面體分為前頁中的五種類型，這些是於興盛的古代希臘文明中發現的，通常被稱為柏拉圖式的多面體*註7，由於造形優美，所以直至現在還是很受歡迎。其受歡迎的秘密除了造形簡潔，而且掌握很多對稱的效果（圖415）。由於內部隱藏著豐富的對稱效果，使得造形整齊，同時意味著具有秩序的構造之美。

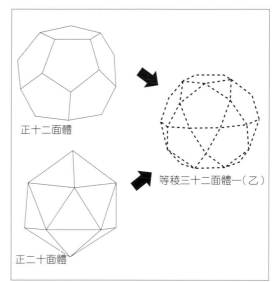

416 正八面體和立方體的稜邊中間點切割加工

417 正十二面體和正二十面體的稜邊中間點切割加工

418 正四面體的稜邊中間點切割加工

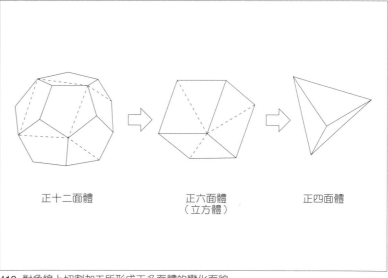

419 對角線上切割加工所形成正多面體的變化面貌

而且，依照對稱的作法，可於正面體內均等的隨意添加或遞減，形成新的造形，這是屬於均衡美的造形，145頁中所表示的圖例便是其範例。

圖416～圖417是將正多面體稜線的中點，連接成多面體後再切角的例子。此方法運用於正方體和正八面體可產生圖（甲），由正十二面體和正二十面體的稜線中點斜切加工後，同樣可產生圖（乙）實在很令人驚訝。

圖419相當於正多面體對角線斜切時的變化，若將以上各種變化匯集在一起則如下圖所示。即所謂切割立體造形的方法，所演變出來的正多面體族群，其密切的關連性在此可一目了然。接下來以數

量比較的方法，調查有關正面體族群彼此之間密切的關係。這裡所牽涉到的立體構成要素包含「點（頂點）、線（稜線）、面（單位面）」，針對這些要素讓我們相互比較看看。至於對稱方面因為「點（對稱中心點）、線（對稱軸線）、面（對稱面）」可以還原，所以於下一頁內集中說明。

觀察圖表中顯示的數字，除了D與E所出現的數字以外，各行的數字都呈現公約數。由相互間的橫行關係可看出各種關連性，其中最顯著的是正六面體和正八面體，以及正十二面體與正二十面體之間的關係。就是因為決定這些結構的數值B分別呈現

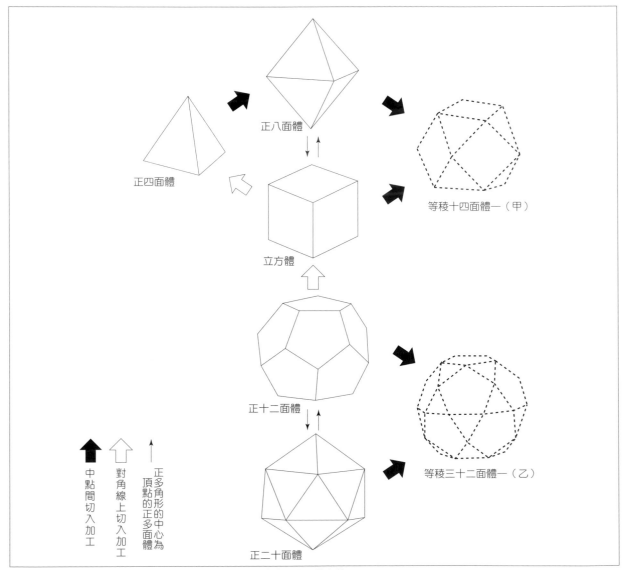

420 於稜邊的中間點切割加工與對角線上切割加工所形成的正多面體容貌

等值，

　所以若以B為中心則A和C的數值呈現對稱配置的狀態，D和E也是同樣情形。C×E和A×D若是等值，此數值即變成B的兩倍。

　因此可以由圖表中得知，將中點之間切割加工後便能夠預想出新的造形。

　正是如此，所以正多角形的E形與其C數配合便可以繼續延伸出新的立體造形。稜邊的數量是D個而有些正多角形的A個是新加入的。亦即正多角形分別以D和E的邊數為單位，而它們合計是Ａ＋Ｃ個其結果是等稜邊

多面體的誕生。在那種情況下因切入中點與中點之間的連結，所以之前的立體稜邊線便消失了，而新產生的稜邊數是簡單以C×E（或是A×D或B×2）所求得之數。

　而且對稱軸線或對稱面等，對稱結構上的關係，或立體造形之間的密切關係都充分的顯示於此圖表的數字之上。

正多面體の構成要素	數	点	線	面	點與線的關係	點與面的關係	点	線（對稱軸）				面（鏡面反射對稱面）	
		頂點的總數	稜邊的總數	正多角形的數	集中於一個頂點的稜邊數	一個正多角形所擁有的邊數	對稱中心	二次軸	三次軸	四次軸	五次軸	通過相對的稜邊中心	包含相對的稜邊
種類	記号	A	B	C	D	E	K	L	M	N	P	Q	R
正四面體		4	6	4	3	3		3	4			6	
正六面體		8	12	6	3	4	1	6	4	3		3	6
正八面體		6	12	8	4	3	1	6	4	3		6	3
正十二面體		20	30	12	3	5	1	15	10		6	15	
正二十面體		12	30	20	5	3	1	15	10		6	15	

421 正多面體的比較圖表（構成要素和對稱）

（2）阿基米得的立體（準正多面體）

　　通過正多面體的稜邊中點的平面依切割方式的不同會產生圖甲或圖乙，其構成面的造形並非只有一種類。像這種複數的單位面（正多角形）所圍繞形成的立體造形[※註8]，稱為準正多面體是球系中等稜邊多面體的家族。以「球系」稱呼是因為並非只是指球的內接或外接，而是含有反覆切入中點與中點之間的加工，直到接近球形狀的意思。

　　欲將目前為止所出現的多面體再加工，嘗試讓球系等稜邊多面體的家族繼續增加。

　　首先，應於正多面體稜邊以「三個切入點之間加工」看看。稜邊三等分的「點」和鄰近的稜邊上相同的「點」連結成多面體的角，再斜面切入，如

此一來，稜邊線長度將由三等份「點」的位置切割決定，接著如圖422-B一樣族群的造形將會陸續產生。

　　又更進一步將前面所揭示圖（甲）的中間點斜切（圖423-A②），則其稜邊將全部分割成等分後，會修正成（圖423-A③）再於「三個切入點之間加工」就會形成圖（圖423-A⑤）。（圖423-A②）則是為了使稜邊的長度皆相同，於是將長方形的部份修正為正方形，而變成圖423-A③）。

　　同樣的從圖（乙）的中間點斜切加工，經過修正後變成圖423-B③，而稜邊再以三個切割點之間加工＋修正後即可得到圖423-B⑤的造形。

　　若於切割的方法上更細心一點，將更能夠增加此系統造形的整體感。

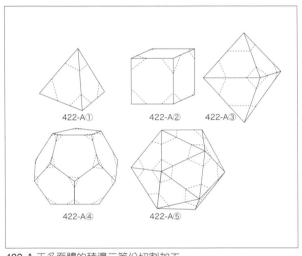

422-A 正多面體的稜邊三等份切割加工

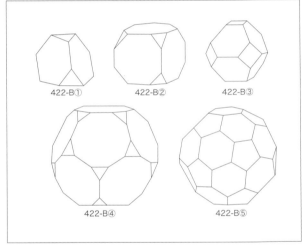

422-B 運用左圖的方法所形成的造形

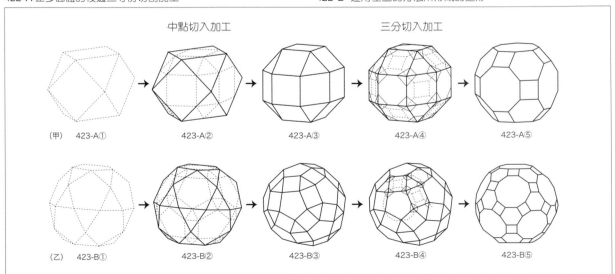

423 正多面體的稜邊中間點切割加工形成的造形，（圖420的右側兩點：甲和乙）再加以延伸加工產生球系等稜多面體家族的擴張。

（3）球系等稜邊多面體的展開

無論正多面體或準正多面體，因為稜邊的長度均等，並擁有豐富對稱性的關係，所以能夠感覺整齊的美感。

以這些造形為基礎將均等的以及不均等的凹凸造形變化其形狀看看。若以均等方式加工時，仍然容易產生工整感覺的造形，至於以不均等方式加工時，則容易得到具個性化感覺的造形，這一頁的作品範例乃依據前者的方法所產生。

①加法（加算）

如果是添加別的造形，可選擇多面體的任何一處皆可，只是選擇接合面積寬廣的單位面較容易加工。之後，再依照添加的形態的相異，可使多面體變成簡單的或是複雜的容貌。

以下舉例是以正十二面體為基礎，加工者可依各種添加立體造形的不同，比較出最後造形的不同之處。

圖427是以正十二面體為基礎，製作出凹凸型的立體星形。

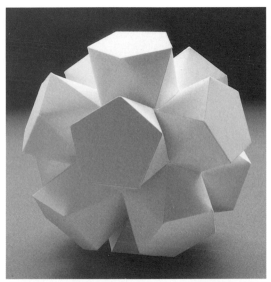
424 正十二面體中添加其他的造形，加工製作成立體星形

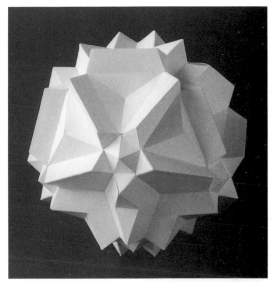
426 正十二面體中添加其他的造形，再加工形成立體星形

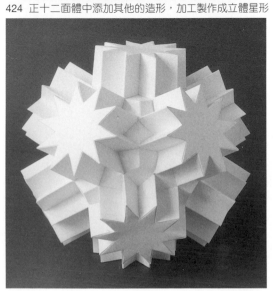
425 正十二面體中添加其他的造形，再加工形成立體星形

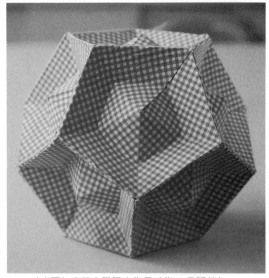
427 （中圓）東華大學學生作品（指：吳靜芳）

■立體星形

　　立體星形大致可分為三種類。多面體往外側突起的造形，多面體的各單位面呈現凹狀的凹型星形，另外還有一種將多面體的單位面內部份，加以凸加工和部份凹加工的凹凸型的造形，除了這三種類的星形體之外，另其他尚有純粹型和含平板型等造形。

　　所謂含平板型指的是多面體所形成的單位面上，一部份保留完全不作凸或凹加工的狀況，例如：147頁的左上圖或右上圖，便是擁有未加工面的凹加工立體造形是（平·凹型）的立體造形。圖433和圖435係純粹是凹型的立體星形。

②減法（減算）

　　造形減算的情形，運用紙材來製作是非常適合的。也就是將不需要的部份切取出來即可，依照切取方式的不同，形成具魅力的各種造形。

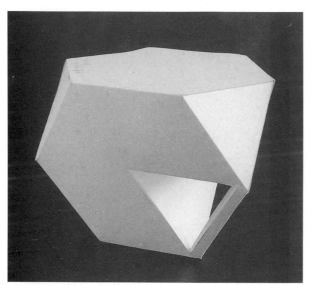

428 圖422-B1的一部份，以三角形穿孔所形成的造形

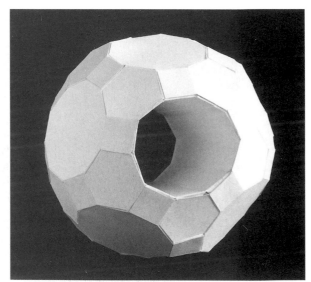

430 圖423-B5的中央，以正十角形穿孔所形成的造形

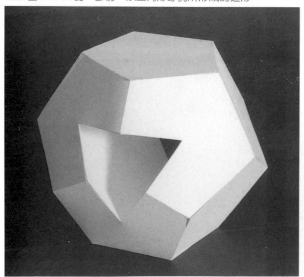

429 十二面體的頂點，以三角形穿孔所形成的造形

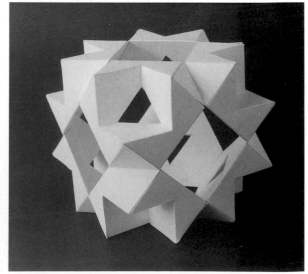

431 圖422-B2的頂點或平面中央，打洞所形成形成的造形

i）貫通型

多面體中挖洞從這邊貫穿到對面，洞的形狀則與多面體結構或單位面相關的造形較容易處理。依貫穿的地方及洞的造形而異，愈多種愈難製作，但產生獨特有創意的造形，或製作出精緻而呈現結構美的創作機會亦相對增加。（圖431）

ii）削除型

切取形成多面體外側之頂點，如此一來，可使稜邊或側面的一部份由簡單造形，轉變為複雜造形的形成，依此方式學生習作揭載於下圖（圖432～圖435）。

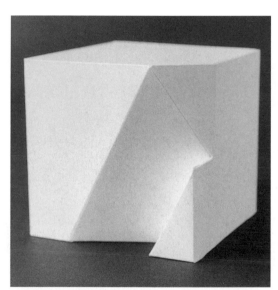

432 削取立方體的側面，形成簡潔的造形

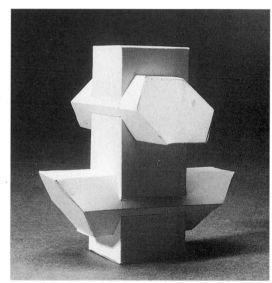

434 切下圖422-B3側面的大部份，所形成的造形

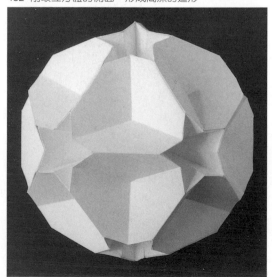

433 正十二面體的頂點和平面中央，使內凹所形成的造形

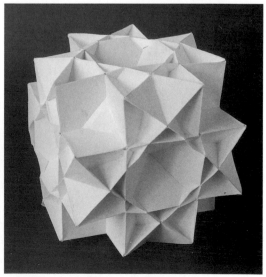

435 圖422-B2全面性內凹，所造成的形狀

③骨架表現

　　稜邊長度相等的球系多面體，造形非常優美，其原因乃是構成要素點（頂點）線（稜邊線）面（側面）之間的「關係」極好，才能產生優秀的作品。

　　這時候點、線、面的關係由於完整而融合為一體，才能以美麗的立體造形姿態呈現出來。若摒除整體的關係各個要素各自表現的時候，又會變成何種情況呢？例如：有些等稜邊球系多面體僅留下頂點，其他（線、面）的部份全都去掉，這是用手工作業方式所不可能操作是之事，必需使用特殊的裝置或採用特殊的製造方法才能達成，如同遠眺空間中被打散的點（頂點）的排列畫面，那是除去均衡與整齊感覺的有秩序之物。

　　「線」的情形又是如何？比較起來這種較為容易製作，嘗試在多面體的稜邊上放置細針便可以以手工作業方式完成，即使不是用細針，使用其他細的線材來代替亦可，如此一來，想必能夠表現出美麗的造形。如果使用紙材，要製作極細的線條是不可能的，所以可以試著用稍粗的線作為外輪廓線（稜邊線）。

　　粗的稜邊線的結構，可以感覺到強而有力的多面體造形美（圖436、圖437）。圖438則是殘留一部份的側面，這是屬於需要耐心仔細鑑賞的造形。而圖439因為線較細所以能有纖細的感覺。

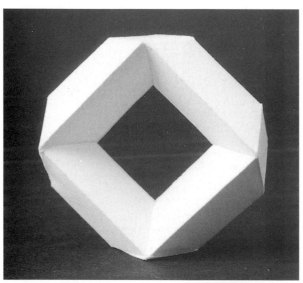

436 圖422-B稜邊的部份，保留以粗的柱狀形的造形

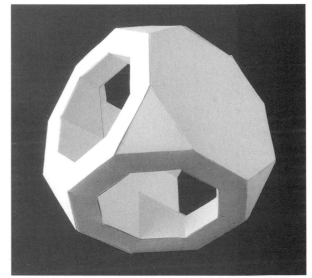

438 圖422-B2部份側面的殘留稜邊，保留以粗線化後的造形

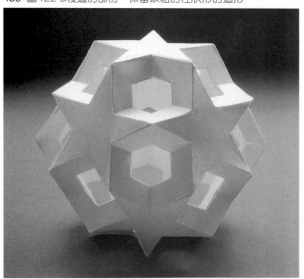

437 圖423-B1正五角形所內接星形的稜邊，以粗線狀保留的造形

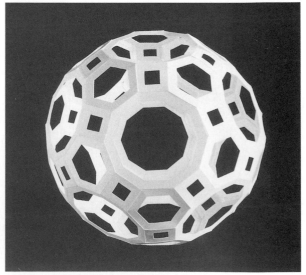

439 圖423-B5的稜邊線化後的造形

④表皮表現

　　表皮面的表現是球系多面體中最重要的
構成要素，正多面體等的造形，依照單位「面」
的數量便可以決定立體造形的名稱。另外，
正多面體以外的等稜邊球系立體造形的單位
面排列也很美，例如：截取部份，而仍然能
留下美麗的造形或是產生良好的造形。為明
確驗證此說法，將球系等稜邊多面體的一部
分削除，實驗製作僅留下表皮之部份的造形。

　　結果，薄板（面）所構成輕快感覺的作
品陸續產生出來（圖440～圖443）。

　　能夠充份表現二次元造形之材料種類很

多，但於眾多面材之中，紙材是實驗創作這
種立體造形時，最方便使用的一種材料。

440 殘留球系等稜多面體側面的一部份，其他則去除（圖
　　422-B5）

442 殘留球系等稜多面體側面的一部份，其他則去除
　　（圖423-A5）

441 殘留球系等稜多面體側面的一部份，其他則去除
　　（圖423-A5）

443 星形多面體表皮的一部份

⑤分割

　嘗試分割球系等稜邊多面體（柏拉圖的立體＝正多面體及阿基米得的立體＝準正多面體），也許會有意想不到的結果發生。

i）等量分割

　若以菜刀分割正方體之豆腐是不值得一提的，所以不要類似像平面切割一樣，單純的方式分割。

　上圖中，兩個作品的分割方式皆很容易了解，而下圖則是三等分割，這是一個立方體奇數分割的例子，乃是屬於以一般的想像方式所無法製作出來的珍貴作品。

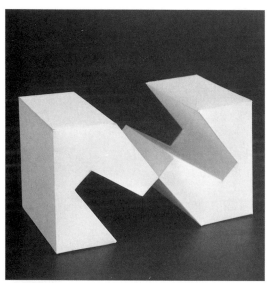

444 立方體的二等分割

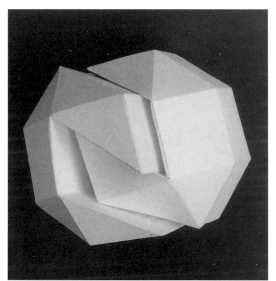

445 圖423-A3的二等分割

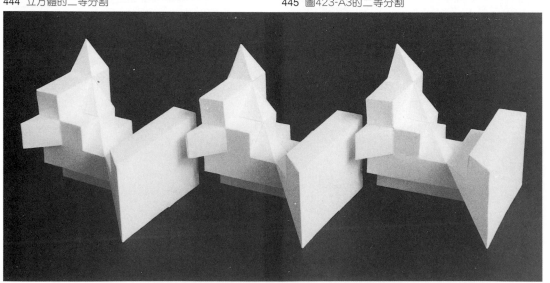

446 立方體的三等分割，日本大學藝術學部學生（指導：德橋昭三）

ⅱ）一般分割

　　等量分割以外，尚有一般分割，讓我們試著使用稍微
複雜的造形分割看看。左邊的圖是用含立體十字形分割的
凹球系多面體的例子，其中由內部截取三次元的十字立體
造形，再以插入式接頭的方式回復原來的樣子如（圖
447A、B）所顯示。

　　右側的兩個範例是截取分割後的造形再加以活用後，
所製作完成的立體構成作品。右圖是思考以立方體的稜邊
線加粗成12支角柱後，再以此等分為8等分（分割處是稜
邊的中央，參照圖448-A），接著把分割後的三腳棒反過
來再將頂點與原來的位置接合，於是便完成圖448-B。圖
449與圖447-B同樣是立體十字造形的分割。

448-A　立方體的稜線加粗後的圖形

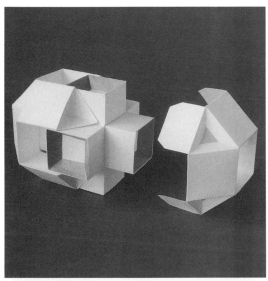

447-A　含凹多面體造形的立體十字型分割過程

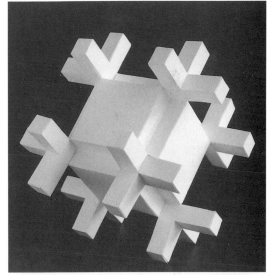

448-B　上圖的分割線切離，再接合於立方體頂點位置

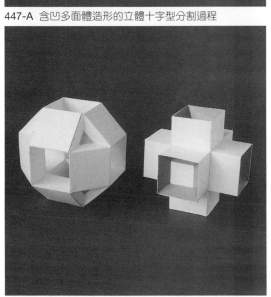

447-B　含凹多面體造形的立體十字型分割後的結果

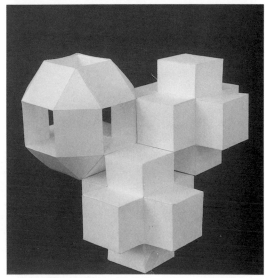

449　如左圖一般分割方式的造形，再附加一個立體十字
造形的構成

為考慮造形的平衡，於是加上另一個附加的立體十字造形，形成三個立體造形所組合而成的構成作品。

　　此頁的圖，外側保存著優美的球系多面造形，再依照分割方式取出內部造形，而取出分割的內部造形之後，看起來反而比原來的造形更具魄力。

　　下段的兩個範例亦如同前面所提及的分割方式，取出中間的造形之後，殘留下來的形體再重新排列組合，構成其他具魅力的造形（圖451、圖453）。

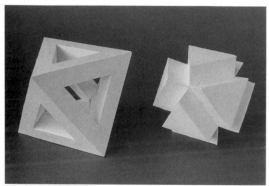

450 正八面體與其相關星形立體造形的分割

452 立體星形體與其相同構成的其他立體星形體的分割

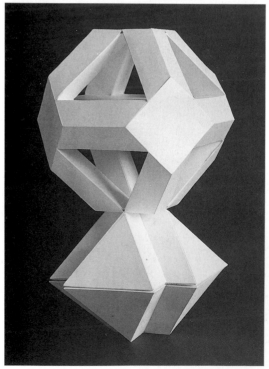

451 球系等稜多面體的分割：分割造形與殘留造形的構成

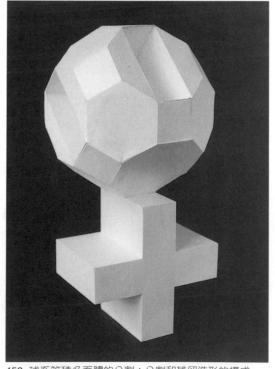

453 球系等稜多面體的分割：分割和殘留造形的構成

⑥空間填充

使用一種的單位形來填滿二次元空間空隙的研究是眾所皆知M.C.Escher（葉舍）的作品。另外於三次元的世界中，則充滿類似立方體或六角柱體的各種角柱造形，除此之外，以整個立體形狀作為單位形完全填滿空間的造形可能超乎想像中的少。

圖454中擁有很多突起的立體星形，若集合此種單位形來填滿空隙空間，其中的奧妙之處星形和立方體彼此必需掌握著密切的關係，將立方體的體積分兩等份成為等量二等分割造形。（亦即此星形的直交分水嶺線，與正方形相對邊中點的連結線重疊。用6枚正方形於側面製作正方體，這樣一來，

這個立體星形即可完整的融入立方體內，並與內部接合）。

在此特別值得一提的是：M.C.Escher誕生100年紀念展「超感覺博物館展」（1999年春、福岡／イムズ銀座／松屋、長崎／豪斯登堡（荷蘭村）等處，歷時約一年半在日本各地會場巡迴展出），其中得獎的展示作品「鱷魚」，儘管此作品比圖454的立體星形更多突起亦更複雜的造形，但也是屬於利用立體造形填充空間的作品。M.C.Escher雖然沒有嘗試過立體的世界，但是相信對於這樣的作品他也會很驚訝！（圖457）。

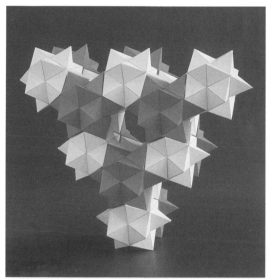

454 鑲嵌式立體星形體的構成

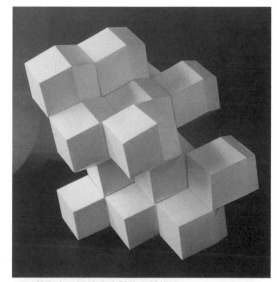

456 菱形十二面填充空間的立體構成

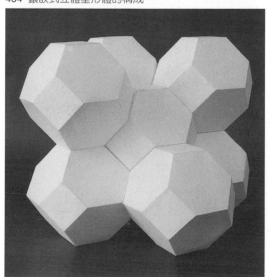

455 球系等稜多面體填充空間的立體構成

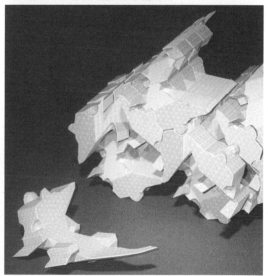

457 「鱷魚」（單位形和填充空間的構成）：神成知實

⑦相穿透貫通

　　兩個以上的立體造形相互穿透貫通，合而為一後所製作而成的造形，稱之為相貫體。

　　因為受到其他立體造形的貫穿，所以原來的形態已被破壞，產生新而凹凸的複雜造形。至於持有明快外形的造形，經彼此相貫穿後所顯示出來的姿態會產生另一種不同的快感。

　　作者的談話中，得知集合正多面體或準正多面體的立體稜邊中央點和頂點或是多面體的中心點，這樣的規則所重疊創作出來的是（圖458、圖459），另外，如圖461一般，

是研究不規則貫穿造形的作品。至於互相貫穿的立體造形數量較多的時候，如果利用顏色區別的話，就不會亂七八糟的混雜在一起（參照口繪35-A）。

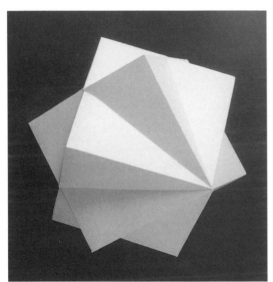

458 兩個立方體相互貫穿的造形：朝倉直巳

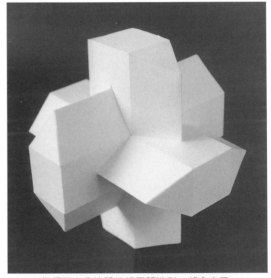

460 三個扁平六角柱體的相貫體造形：朝倉直巳

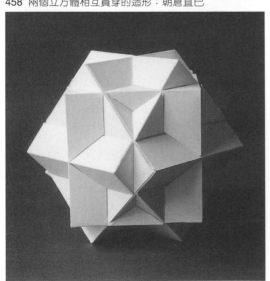

459 三個立方體規則性重疊所構成的相貫體造形：朝倉直巳

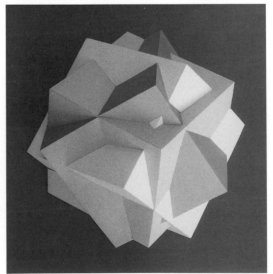

461 三個不規則立方體三重貫穿的相貫體造形：德橋昭三

⑧連結

等稜邊的球系多面體因為是「等稜邊」所以很方便「連結」。若接合面（接續面）的造形相同，則正好重疊，因此欲製作新型五重塔或三重塔立刻能夠完成。

即使並非球系的立體造形，相信如果立體造形的稜邊長度都一樣的話，無論是柱狀形、錘狀形或台形的立體造形，只要這些造形接合的部份互相融入的話，等稜邊多面體的「連結」範圍將變得更寬廣、更富變化。

左邊的兩個圖是利用六角柱體的一部份

互相連結的結果。

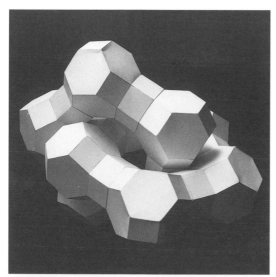

462 球系等稜多面體和等稜六角柱體連結的構成造形：陳小清（中圓）

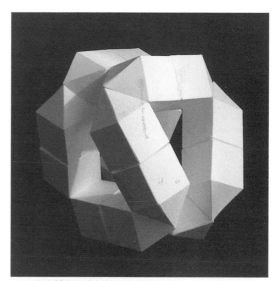

464 立方體和四角錘連結的構成造形

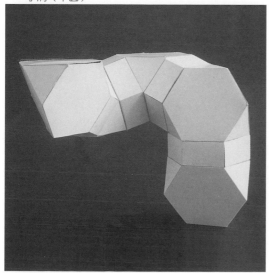

463 球系等稜多面體和等稜六角柱體連結的構成造形

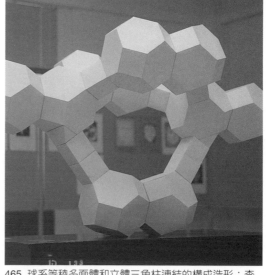

465 球系等稜多面體和立體三角柱連結的構成造形：李偉新（中圓）

⑨曲線、曲面化

多面體的稜邊以曲線代替，同時側面變成曲線化，則直線或平面所圍繞而成的立體造形，將形成另一種不同感覺的造形。

曲面或曲線能組合成不會有牽強感受的造形，如果再融入膨脹或凹入的感覺時，將更能夠顯現柔軟的快感。另一方面，若使用直線和平面所構成的立體造形，則只有俐落的切口，所以針對各種不同的特徵都值得加以活用。

岩田稜杉先生則是將五種的正多面體的平面部份，加以凸曲面化或凹曲面化（註9）。以

下圖例中所介紹的是其中各兩件凹與凸的作品。

右頁是「稜邊」曲線化的例子。圖472-B是剪下472-A圖所揭示的展開圖製作完成的。若將紙球造形中持有的6個頂點，和6個曲線稜邊以新奇的曲面立體造形呈現，並使用封閉式曲線製作，這必定是很獨特的，而於結構上相對是屬於立方體。

放置於圖472-C左側的造形是，包含著圖472-B的兩個凹圓與圖472-B重疊的結果。像這樣連結起來，可以集合堆積成如同圍牆一般的作品。

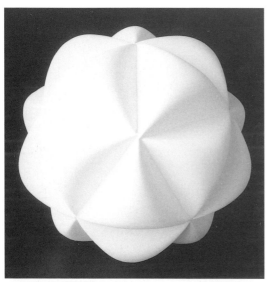

466 正二十面體各面凸曲面化的造形：岩田綾彬

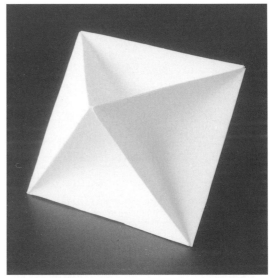

468 正八面體各面凹曲面化的造形：岩田綾彬

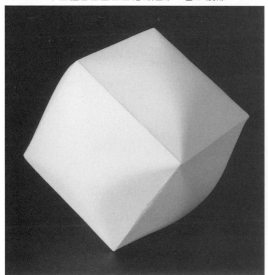

467 立方體各面凸曲面化的造形：岩田綾彬

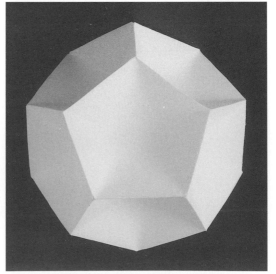

469 正二十面體各面凹曲面化的造形：岩田綾彬

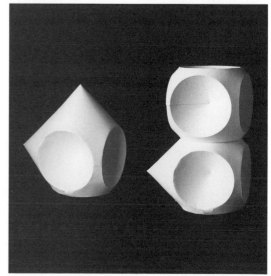

472-A　下圖的展開圖

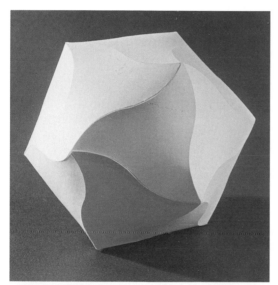

470　正二十面體的曲面化（呈曲線折）

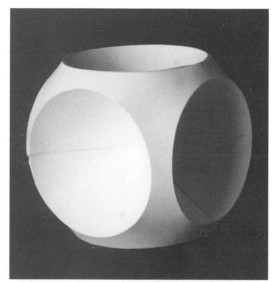

472-B　圖481-A的展開圖作成含凹曲面的立體造形

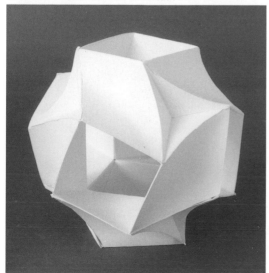

471　內部空洞化的立體十字形的曲面化（呈曲線折）

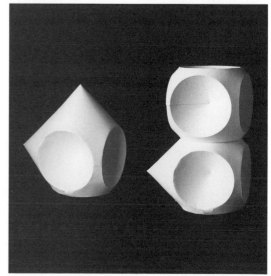

472-C　左：上圖的凹圓椎部份，拉引出其中兩個。右：
　　　　其造形的上方，放置圖472-B的造形

7. 集合

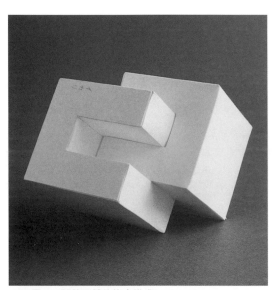

473 圖479單位形體的集合構成

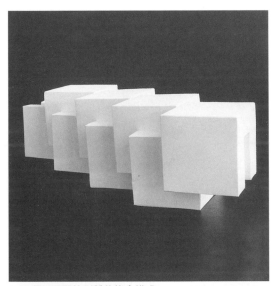

475 圖479單位形體的集合構成

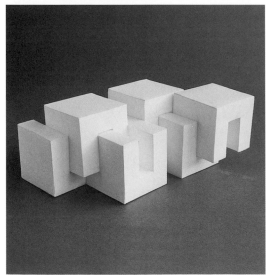

474 圖479單位形體的集合構成

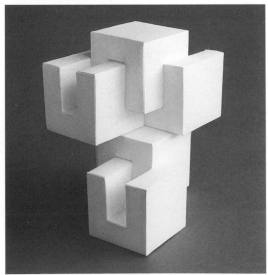

476 圖479單位形體的集合構成

由複數的造形所組合而成的構成形態能
夠無限的延伸，在此提出其中最容易了解的
群體造形加以討論。這就是合同造形群，係
由同樣的造形所組合構成。第5節中的「建構
式單位形卡片」，亦是這種處理方式。此種組
合方式的單位造形，是以「平面形」的單位
為主體；但這次則非如此的造形，而是試以
「立體形」為單位形加以集合組成的處理方
式，並展開新的組合式新造形。

組合式的立體造形，在單位立體形接合
的過程中，會有出乎意料之外的凹處或凸處

479 圖473～圖476的單位
形體

480 圖477～圖482的單位
形體

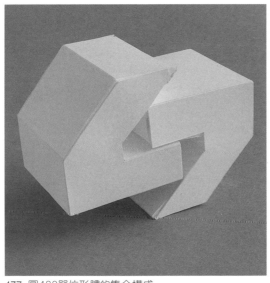

477 圖480單位形體的集合構成

481 圖480單位形體的集合構成

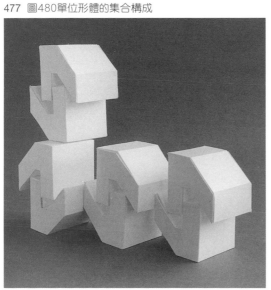

478 圖480單位形體的集合構成

482 圖480單位形體的集合構成

在此左右兩頁中的8個作品範例，是運用右頁上欄框內顯示的單位造形所集合構成的作品，由於多數是直線或直角，所以較為容易製作出很多的變化效果。（若利用包含曲線或曲面的造形作為單位形的時候則剛好相反。）

517 圖516單位形體的集合構成

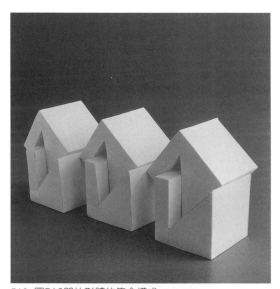

519 圖516單位形體的集合構成

518 圖516單位形體的集合構成

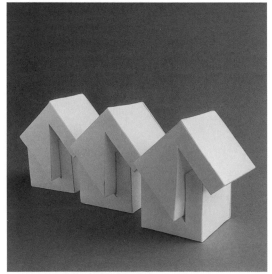

520 圖516單位形體的集合構成

516 圖517～圖524的單位
形體

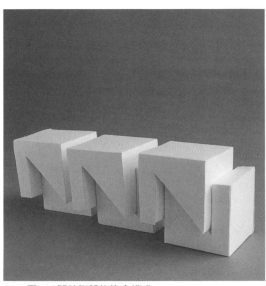

521 圖516單位形體的集合構成

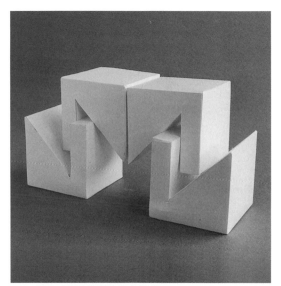

523 圖516單位形體的集合構成

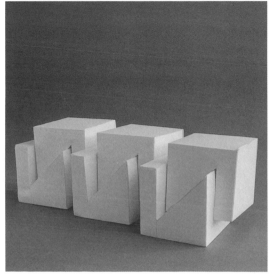

522 圖516單位形體的集合構成

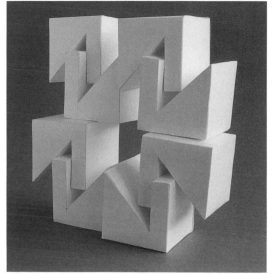

524 圖516單位形體的集合構成

②平面性的應用

瓦楞紙持有維持平面性的特性,眼前相當廣大面積的平面瓦楞紙,毫無彎曲的狀況,反而看到的是保持平坦的模樣時,不禁有種令人感覺舒適的快感。

由西卡紙起至一般薄的紙,若想讓較廣面積的紙張保持水平放於手上是很難的事。關於這一點,瓦楞紙因為厚且黏貼著三層的紙材,所以不容易使平面的紙張隨意彎曲。

在東京新宿西口處,街頭流浪漢們所住的違章住家,一般我們稱為瓦楞紙房。他們之所以選擇瓦楞紙為材料,是因為容易拿到,不但組合容易,而且可以達到某種程度的廣闊面積,並能保持其平面性。從小房子到較大的房子,各式各樣皆有,亦有一定程度的保溫性,容易讓人有親切的感受,所以說在此能夠很意外的發現其優良的居住性(圖550)。

547 如由大面積的瓦楞紙箱中窺視的樣子,第27次現代美術展:志賀政夫

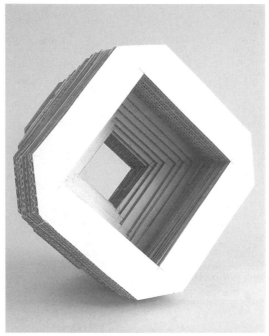

549 重視瓦楞紙的平面性製成的構成造形

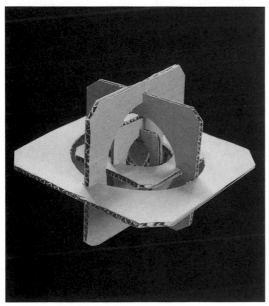

548 運用瓦楞紙的平面性製成的構成造形

550 瓦楞紙屋,新宿車站前 / 東京,1997

③積層構成

　　將瓦楞紙和普通紙材比較的話，它具有較厚的特徵，所以讓我們試著思考以使用更厚材料的方式製作。這時，不能只是以同樣形狀重疊貼合而已，應該依照各種情況的需要，改變造形再加以重疊貼合。這樣一來，不但能夠達到擁抱空間的目的，同時可以一面製作出各種造形的作品。

　　依據不同構想和計畫，往往可以創造出意想不到的造形。但如果無法湧現創意時，則將造形作少許的改變，嘗試使用漸變形的積層製作，或使用階梯式造形的排列方式構成亦容易達成成效。

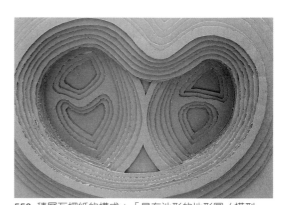

553 積層瓦楞紙的構成：「具有池形的地形圖／模型」

551 積層瓦楞紙的構成

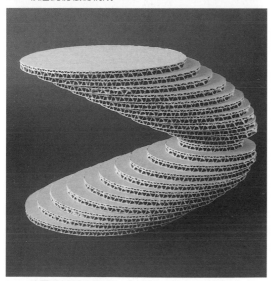

552 積層瓦楞紙的構成：「〈字形中彎曲的相似圓」

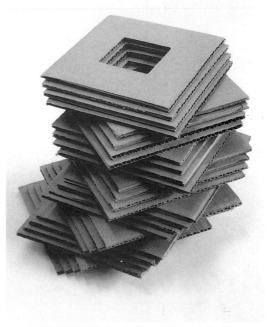

554 積層瓦楞紙的構成：「挖孔平板的構成造形」

圖555是將瓦楞紙切割成很多相同尺寸的八角形，再沿著周圍的邊緣幅度由1cm、1.5cm、2cm依次漸增的方式，很有順序的改變寸尺，再重疊貼合而成的作品。若欲傾斜的放置或欲如容器般的使用，則中心內部的瓦楞紙板形狀可作適度的調整。

如圖557一般的造形之前也許見過，但恐怕是木材製作而成的。如用瓦楞紙製作時，由於材質很輕所以吊掛方便，而且使用瓦楞紙重疊貼合，可依個人的喜好製作不同厚度的造形。

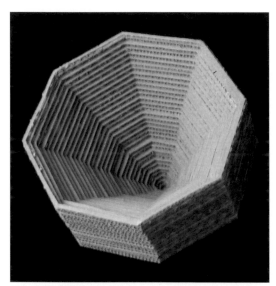

555　積層瓦楞紙的構成造形：「大的器皿」

556　積層瓦楞紙的構成造形：「象棋盤」

557　積層瓦楞紙的構成造形：「機器人」大手町畫廊：檜山

558　積層瓦楞紙的構成造形：「鑿穿的眼球」

瓦楞紙與玩具若增加貼合的厚度，兒童即可更容易確實的握住。由此可知，厚度所表達的手感，相對的也讓人產生重要的信賴感。

　　圖559是造紙公司的宣傳廣告頁，對於公司而言，擁有重要設施的場所，其位置希望皆在日本地圖中清楚的顯示，因此運用具有厚度且新鮮感的立體視覺效果。來表示瓦楞紙營業部的所在地，這種的表現方式是再適合不過了。

559 利用積層瓦楞紙所表現的作品：「公司事業部的所在地圖」（『瓦楞紙事業導覽』（一部份）/ 源自王子製紙K.K）

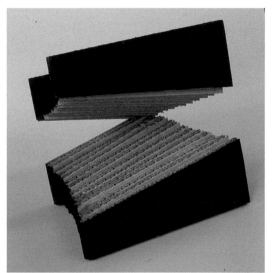

561 積層瓦楞紙的構成造形

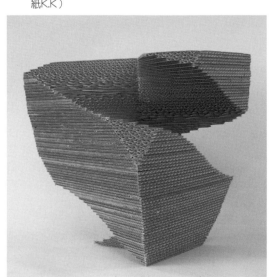

560 積層瓦楞紙的構成造形

562 積層瓦楞紙的構成造形

平時課程實習作業有其時間上的限制，所以製作手工精緻的作品或巨大的作品較困難。

圖562，圖566-A、B乃是畢業製作作品，由於製作日數充分，因此能夠完成大尺寸的作品。使用瓦楞紙製作畢業製作，在從前這是無法想像之事，現在，利用便宜的素材或粗糙的素材皆無所謂，重要的是根據各種使用方法可以製作出優秀的作品，換句話說也許能夠表現出斬新風貌的作品。

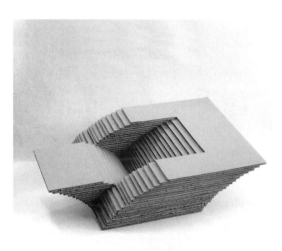

563 積層瓦楞紙的構成造形

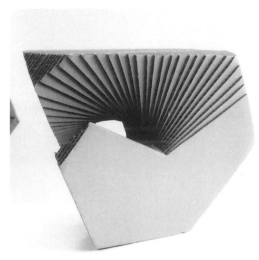

565 積層瓦楞紙的構成造形

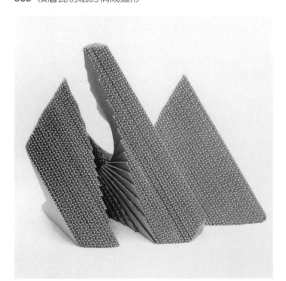

564 積層瓦楞紙的構成造形

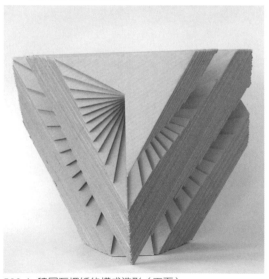

566-A 積層瓦楞紙的構成造形（正面）

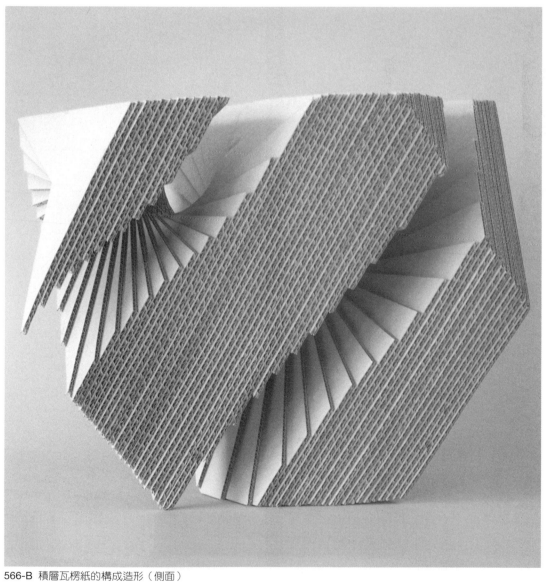

566-B 積層瓦楞紙的構成造形（側面）

換言之，若無法像畢業製作般的花費很多時間，就不可能有優良的作品嗎？其實也不盡是如此。最重要之事乃是造形的發想（idea）和美的感覺（sense）。當然，「技術」也很重要，其目的是為了細心且周到的完成作品。無論道具或素材的選擇或其他東西的準備，皆是必需而不可缺的。（技術和年數是成正比，跟著年數的增長，技術漸漸有所進步。）

當然，教師的能力亦有很大的關係，設定良好的主題、選擇適當的材料、方法與道具並給予必要適切的建議。

針對使用瓦楞紙的材料，設定運用「階梯式構成」的積層方式為主題。若欲以較短的時間製作，則應使用雙層厚度的瓦楞紙，因為此材質屬於厚紙板，切割一次即可形成一層階梯。當完成數張重疊之後，即開始著色，並使用噴霧式的罐裝彩色噴漆，至於如欲完成尺寸約「南瓜～西瓜」般大小作品的話，達到著色完成的階段，我想在短時間內便可完成。

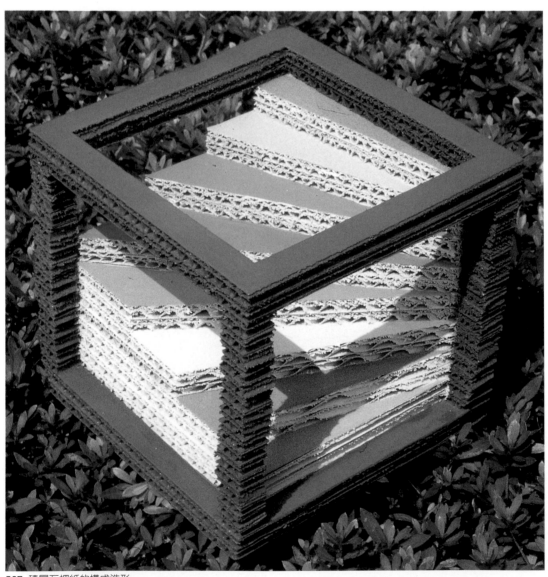

567 積層瓦楞紙的構成造形

④磨擦

　　瓦楞紙是可以回收重覆使用的紙材，在紙材中乃屬於再生紙原料含量較多的材料。在此經濟社會中便宜的生產方式是很重要之事，為了應付這個要求，瓦楞紙的表面，便無法處理如西卡紙一樣美麗的效果，其肌理也並非光光滑滑的，而是粗澀的感覺。

　　我們不應把這些當作是缺點，而是視作為素材所持有的一種「性質」，或者當作是特徵視之，瓦楞紙由於利用這種性質，才能擁有屬於「磨擦」力量的造形素材。若與緩衝性同時考慮的話，瓦楞紙確實持有優秀的「磨擦力」。

568-A 組合式的玩具：「烏龜」

569-A 組合式的玩具：「青蛙」

568-B 組合式的玩具：「烏龜」的內側（利用紙的摩擦力能夠確實的安裝）

569-B 組合式的玩具：「青蛙的內側」（利用紙的摩擦力能夠確實的安裝）

下個例作，便是採用瓦楞紙的「磨擦力」所製作的造形。翻過來即可發現是由幾個零件所組合製作而成，先將一部份嵌入其中，藉以產生堅實的彈力和磨擦力所製作完成的個體。

下列的「瓦楞紙寶寶」也是利用瓦楞紙的磨擦力，才能輕易的完成製作（圖570-A、B）一下子坐，一下子站立，一下子倒立等等變化的動作。

右側的酒架，也是因為磨擦力的關係，盒子或瓶子才不會輕易滑落出來。

570-A 利用摩擦力的玩具：「瓦楞紙男孩／迎接」

570-B 利用摩擦力的玩具：「瓦楞紙男孩／倒立」

571 「葡萄酒架」（利用彈力和摩擦力使盒子或瓶子不容易滑落

⑤回轉

瓦楞紙大大不同於一般紙材的幾點：它是中間內含著空氣的紙板。因為兩張襯墊的中間所夾入的中蕊成波浪形狀，其空隙間會有空氣進入，正由於此空間的關係，及紙張本身是屬於輕量的原因，所以，雖然是厚的紙板仍是輕盈的。

而利用這些含著空氣的「孔」，可以製作出能擺動的玩具。此乃利用竹棒或牙籤作為回轉軸，中蕊內的孔則有益於動的構成結構的製作。圖572則是利用波浪形狀作成齒輪，齒輪彼此互相咬合牽動形成一幅會動的畫。

574-A 頸部的轉動乃是利用牙籤穿過瓦楞紙中蕊的孔固定而成

572 運用齒輪轉動的畫：千光士義和

573 車輪能轉動的火車頭

574-B 「頸部會動的鴨子」

⑥破壞、創造

前一頁中的作品是活用具有三層紙材的瓦楞紙的中央部份。

這次是嘗試故意破壞瓦楞紙這種素材的表面，若仔細打量瓦楞紙材表面，會發現它擁有很特別感覺的色彩和質感，在此讓我們嘗試活用此特性看看（圖575、圖576）。

圖577和圖578則是更加粗暴的破壞其形狀與材質，於作品中活生生赤裸裸的顯現出來。有的拉扯、有的燒焦，運用這種方法經過幾次反覆嘗試，直到精神上可以深深感受到作品所表現出神秘深奧的感覺。

■粗糙的表現

容易長髭鬚的男性愈來愈多，因此頭髮塗上髮膏，藉以整理其造形，目的是為了使紊亂的毛髮表現的更帥氣，對此用心看待的人似乎增加了，女性也是同樣的情況。

雖然我們對於整理的有條不紊的造形會產生優美的感受，但是粗糙（rough：粗的）的感覺也具有其不同的魅力，瓦楞紙即是容易製作粗糙感覺的素材。粗粗糙糙的，不論是因為未加工的形狀或是因為加工方法的關係，皆能夠具備劇烈的情感或精神上深沈的表達。所以於藝術上亦能派上用場，針對這方面，第Ⅲ章的「藝術和設計」中再另外舉例說明。

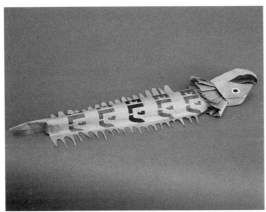

575 剝下瓦楞紙表皮製作成「魚」

576 剝下瓦楞紙表皮製作成「狐」

577 破壞瓦楞紙箱，運用破壞的效果表現凄涼或悲慘的感覺

578 破壞瓦楞紙的表面：台灣學生／周倍禎（指導：陳光大）

⑦單面瓦楞紙

乃是省略一邊襯紙，利用中蕊和一張襯紙貼合構成的瓦楞紙。

在其表面，中蕊是完全裸露其面貌於外，由於結構上缺少一邊的襯紙，因此較容易製作成曲面。（但若依照中蕊溝痕的走向，則不容易彎曲。）

下一頁圖583是表現平面化的例子。因為素材是紙板，所以傾向較一般薄的紙材更容易保持表面平坦。

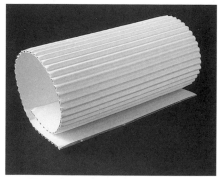

579 單面瓦楞紙容易做成曲面

580 單面瓦楞紙製作的點心包裝盒

581 單面瓦楞紙製作成的點心包裝盒

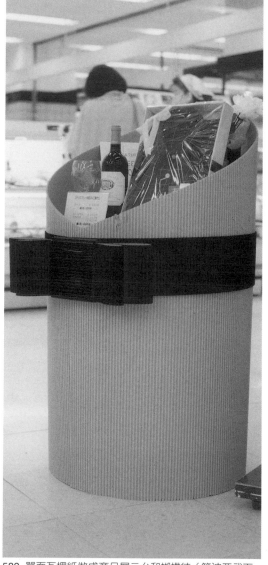

582 單面瓦楞紙做成商品展示台和蝴蝶結（筑波西武百貨）

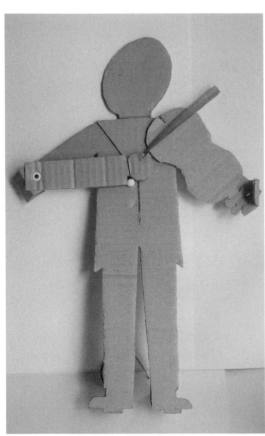

583 「拉小提琴的人」（以單面瓦楞紙為平板製作使用的
範例）

584 「動物的立體插畫」（運用單面瓦楞紙粗糙的感覺）

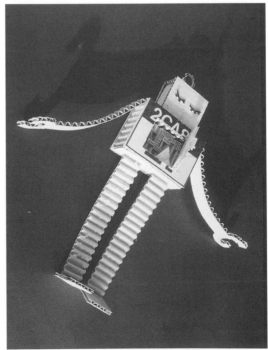

585 「機器人小姐」（手腳的部份利用單面瓦楞紙緩緩的
彎曲，平面的部份則使用雙面瓦楞紙）

⑧曲面的可能性

　　如前項所見，單面瓦楞紙由於已取下單邊的襯紙，瓦楞紙本身變薄了，所以做成杯子或強化圓形效果皆可。若用製作成圓形並以漸次少許的方法挪開，則將形成圖588～圖589的作品。

　　使用裁縫用的竹刀，於中蕊絲流走向上的垂直角度上壓出折痕。或用竹刀在中蕊上施以強壓，並加以破壞波浪型的關係。（若是雙面瓦楞紙，則需使用美工刀切除約全體厚度的一半的厚度，再依切線彎折的話，瓦楞紙即很容易可以彎曲。）

586 使用單面瓦楞紙的曲面立體造形

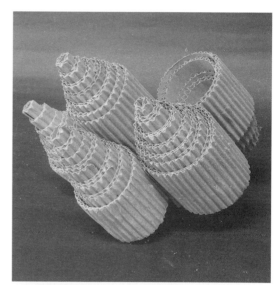

588 使用單面瓦楞紙的曲面立體造形

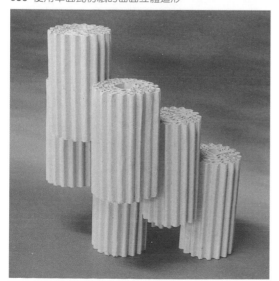

587 使用單面瓦楞紙的曲面立體造形

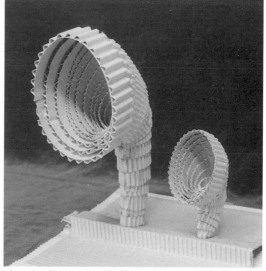

589 使用單面瓦楞紙的曲面立體造形

（3）新聞紙

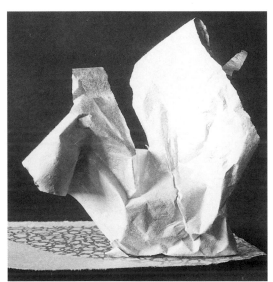

590 運用新聞紙創造偶然的形態

592 運用新聞紙創造偶然的形態

591 運用新聞紙創造偶然的形態

593 運用新聞紙創造偶然的形態

不只是瓦楞紙，新聞紙亦能上場成為現代藝術作品的素材。其實，這種作法並非最近才開始，從以前於畢卡索或是其他名家的作品中便曾經開始將它融入其作品之中。

仔細的思考有關新聞紙的特徵可分析如下：
● 閱讀之前，它具備有生活中不可欠缺，滿載著現代資訊的神聖形象。
● 主要的使命和用途是傳達溝通的機能，將文字、影像、繪圖等透過印刷方式的視覺化媒體報導、並以廣告等方式將其結果呈現。
● 在力學上，它是屬於脆弱的、容易破裂的，遇到水也會變較弱。

至於閱讀完畢或使用後處理方式：
● 捨棄（破壞、丟棄、燃燒處理等）
● 再製造成再生紙（資源回收）
● 使用於包裝材或捆包材（因為面積較大，可利用來包裝物品、或隨意捲成卷狀後於捆紮材中利用之、等等。）
● 其他。

這此當中，表現應用於造形藝術上，乃屬於「其他」的項目之中。其他造形素材之中尚有各種屬於高級感覺的高雅材料，但是藝術家刻意選擇這種材料，恐怕作家是認為舊報紙記載很多事情，因

594 「資訊的旋渦Ⅰ」，運用新聞報紙黏貼成形：佐久間あすか

595 將新聞報紙貼於紙黏土之上

596 「資訊的旋渦Ⅱ」，利用新聞報紙黏貼成形：佐久間あすか

此最適合表達深刻的情感。至於其加工方式，雖然可以切割後貼合成幾何學式的造形，但比較之下多數的情況還是用撕碎的、用粗暴的手破壞，讓它溶成糊狀，甚至有燃燒部份的情況。總之，使用多種凌虐的方法，再由其中湧現出屈辱、悲哀、忍受、或神秘等感情。幾乎沒有快樂的、嬉戲的、美而單純的、幸福的作品這方面作品的表現。恰如其反，大多是想表現反映世間的黑暗面，精神或內心的暗處等，類似此種意外性的表現手法，讓我們在此檢討，相關素材的作品範例。

①意外的表現

　　新聞報紙於閱讀之前，因為有所期待，所以是神聖且重要的物品，在充斥著大量資訊的現代社會中，由報紙中所得到的資訊依然是大量且重要的。

　　但是，新聞報紙閱讀之後則被認為很礙事。因此歸屬到垃圾，為了等待資源回收，有的捆紮放置，有的被破壞掉，有的捲起後放入紙屑簍內，也有被丟棄於車站的垃圾桶內的情況。

　　搓揉成團時的新聞報紙其形狀是慘不忍睹的，但若是等待心情平靜再眺望此造形時，將會發現部份好的造形。當我們使用高級材料，看見感覺很好的美麗造形時，可以感受到「美」，而表現出粗糙

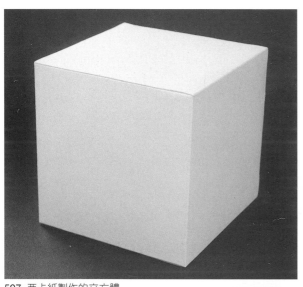

597 西卡紙製作的立方體

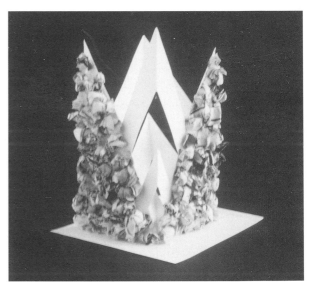

599 新聞報紙和西卡紙－運用不同的材質表現對比的氣氛

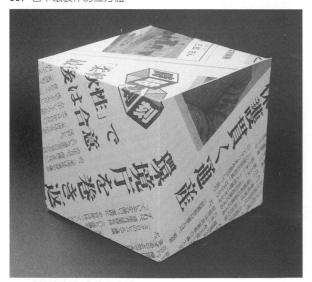

598 新聞報紙作成的立方體

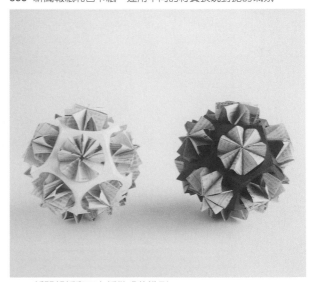

600 新聞報紙和西卡紙做成的造形

的感覺，放眼望去亂七八糟的造形也可能被吸引住，這種情況往往是因為偶然產生意外的造形，內心中湧現出非常感興趣的心情所引起。如果這方法成功的收到效果，成為對既成的藝術，侵入的毒性時將隨即蔓延至社會或藝術界，直至響起警鐘，達達主義、非形象派繪畫、普普藝術、抽象派繪畫、廢物利用藝術、超現實主義等各式各樣的藝術運動，在歷史上造成很大的洪流。新聞報紙在類似這種藝術的表現上，仍是屬於處境較為有利的造形素材。但是以目前的情況，正式致力於這方面的藝術家甚少。

②對比材料

素材若不同則造形表現亦會有所差異，將圖597和圖598作比較即可明瞭。雖是同樣尺寸的立方體，表面是白色西卡紙的時候與新聞報紙的情況比較，眼睛所看見的感覺是相當不同的。圖599、圖600是將西卡紙與新聞報紙互相組合的實驗範例，使用兩種素材間的結合關係以圖599看起來較好。

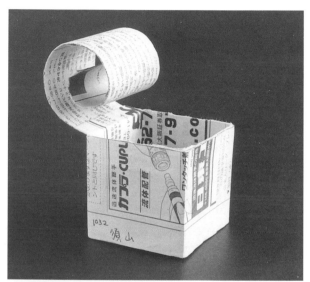

601 蓋子成捲曲狀的立方體（新聞報紙）

603 將新聞報紙貼於圓筒上構成的浮雕

602 一部份燒焦的立方體（新聞報紙）

604 具備六個方向的凸形立方體（新聞報紙）：中國紡織大學學生（指導：吳靜芳）

③變換材質

有些物品使用從未料想到的素材製作，往往會有令人感覺驚訝而意外的趣味性。

東京美術館的正面玄關入口處，有一把全部金屬製成的傘，於倒轉凹處內積存著金屬製成的水，讓人感覺非常奇異，有脫離現實的感覺又驚奇、又滑稽，令觀者產生想像力與樂趣。

冰製的火車頭，是覺得炎熱的人想見的東西，脫離現實的視覺世界中，有各式各樣有趣的看法，因此看見虛構的東西，往往會讓我們產生愉快的感覺。

下面圖中的靴子是用新聞報紙製作完成（圖605），此乃是東京銀座一丁目富士銀行的展示櫥窗內所使用的作品，寬廣的櫥窗空間中配置著許多與一般的靴子不同的材質所製成的靴子，行人走過時皆突然停下腳步觀看。

此頁的其他三例，也是利用這樣的心境，引發起以製作幽默感覺為目標的作品。

605-A　圖605-B中所使用的鞋子

605-B　「新聞報紙作成的鞋子配置於櫥窗展示之中」：轟浩司

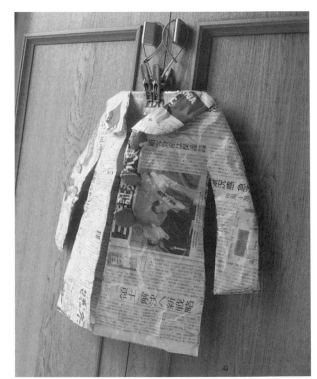

607　「外套」（新聞報紙）

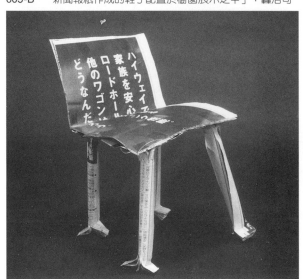

606　「並非用來坐的椅子」

謹んで新年のお慶びを申し上げます。1998　元旦

608　「紙老虎」（新聞報紙），寅年使用的賀卡：瀧健太郎（作品提供：CG-ARTS協會）

下面是高755cm、寬520cm的巨大作品，此乃是作者於旅行時買下記載著安迪沃夫（Andy Warhol）或約翰‧丁格利（John‧Tinguely）事蹟的德國報紙，再將它溶化製成再生紙後，把文字和照片的部份放大16倍，覆蓋鐵粉所製成的浮雕狀作品。因為此緣故，作品外表看起來有鐵製品的厚重感覺和沈穩的色彩。作者自述：「這是一件希望表現因網際網路所造成的新聞報紙危機的作品」。

三島喜美代：「瘋狂（crazy）紙展」是1999年9月於INAX畫廊（東京‧京橋）的展覽，展出的兩件作品中，除了下面所揭載的作品之外尚有一件作品是將十多年前（1986年發行）紐約時報的舊新聞用果汁機搗碎溶解，再注入放大文字製成的鑄型，製成現代（1999年）的新聞。「用舊新聞作成新的新聞」這是作家企圖暗示的幽默精神。

609 「用舊新聞作成新聞」：三島喜美代

610 「WORK99-NG」（一部份）紙鐵粉、發泡樹脂：三島喜美代

④活用文字

　　新聞報紙持有一種其他紙材所沒有的特質－擁有「文字」。因為是經印刷過的活版字體，因此字形有如切割紙型一般的清晰造形。接著，讓我們繼續探索像這樣運用新聞，文字的造形用心製作的作品。

　　圖611、圖612是將粗且大的活字字體，經造形立體化後給予更強力的感受，同時亦留意黑白之間的平衡效果所製作而成的學生習作。

611 新聞報紙製成的構成造形（活用文字造形的效果）

612 新聞報紙製成的構成造形（活用文字造形的效果）

613 「B.結構組合」，第12次今立現代美術紙展：村上芳一

⑤其他

　　近藤未知男的「以新聞來畫新聞」是利
用很多張新聞紙堆疊成巨大的立體作品，所
以由側面看如同是一張新聞報紙一般，至於
針對復原其文字和照片這一點的表現而言，
則別具有其趣味之感覺。

　　平常，新聞報紙是平坦攤開後，由上往
下閱讀，但是近藤的立體新聞報紙，必需從
各種角度閱讀。而且對於照片亦可如同新聞
一樣的觀看，至於大標題的文字方面，也設
法回復至可閱讀的程度。

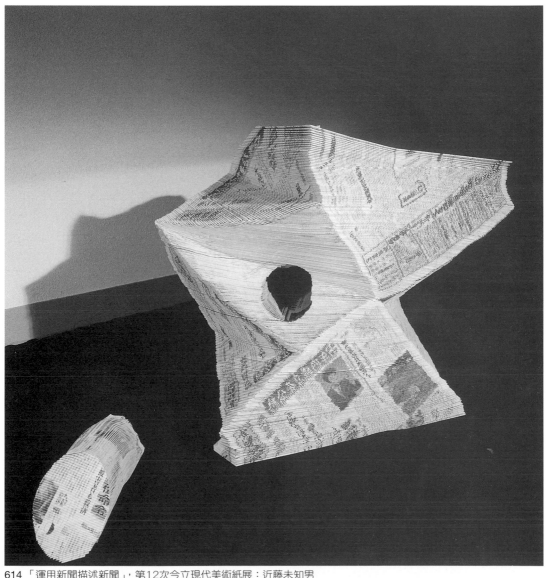

614 「運用新聞描述新聞」，第12次今立現代美術紙展：近藤未知男

9.「動」的表現

615 「卡塔卡塔－Ⅱ」：檜山永次

617 「由嘴巴放入…」（使用小鋼珠）

616 「搖擺人偶」（於溜滑梯中一邊左右搖擺一邊向下滑
　　落）：檜山永次

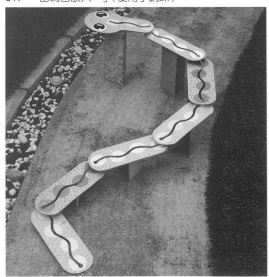

618 「蛇形的滑梯」（使用小鋼珠）

人類乃至於動物，對於移動的東西都會具有產生興趣的習性。

打開書時，有「彎曲」的紙張或「切割」的紙張，突然從眼前跳出，變成「東西會跳出來的插畫冊」是其中的一個例子。為了吸引人的注意力或引起人的興趣，在廣告郵件、聖誕卡或新年賀卡中加入「動」的要素，或採用裝置於各種設計之中。因此，對於動態造形所引起的動態樂趣，將在此以各式各樣的情況舉例思考。

（1）重力

讓我們利用重力所引起的自由落體運動開始介紹。

「卡塔卡塔玩偶」是，因為重力使瓦楞紙貼合而成的塊狀玩偶，落下碰撞時產生卡塔卡塔的輕快聲音因此而得名的。（圖615）是其改良版，將吸管插入瓦楞紙斷面，玩偶的手腕亦插入玩偶身體後便可以簡單的製作完成。這是小孩子亦可以快樂製作的玩具。

圖616是在玩偶兩手的前端放置重物，一邊取得平衡之後一邊慢慢下降即可完成的作品。圖617是將小鋼珠放入玩偶口中，最後由屁股的洞掉出來。圖618也是利用小鋼珠製作而成的玩具。

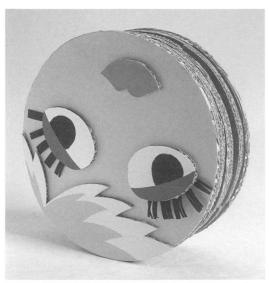

619-A 「眨眼的圓板臉」（向下之時），參照卷頭插圖

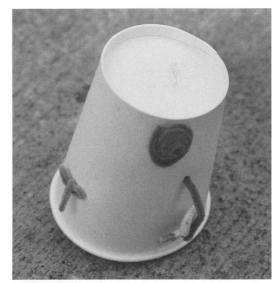

620-A 「擺動的紙板」（靜止狀態）

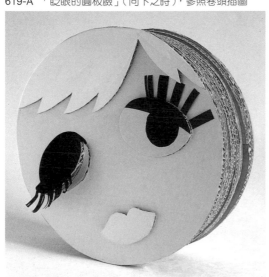

619-B 「眨眼的圓板臉」（向上之時）

620-B 「擺動的紙板」（搖動狀態）

（2）滾動

　　用較厚的瓦楞紙圓板重疊貼合，使變得更厚，即可用手轉動。同時因為眼睛只有貼合半邊，所以臉向下時兩眼打開，臉向上時則有眨眼送秋波的表情。（圖619-A、B）

　　圖620-A是於紙杯的下方貫穿橡皮筋，同時橡皮筋的中央安裝球狀的圓形粘土，但此時由外面是看不見的。然後將橡皮筋盡力擰轉後放手，則紙杯同時會搖擺晃動起來（圖620-B）。

（3）轉動

　　畫著手指的插圖，繪於兩張卡紙之上，像圖621-A一樣將手指的造形再切割嵌入其中。

　　相互嵌入後再回轉可以形成各種狀況，有如手指相愛而重疊（圖621-B），剛好重疊在一起的話，兩張卡片便能夠脫落打開。

621-A　「兩根手指」（重疊的狀態）

621-B　「兩根手指」（稍微挪開位置）

621-C　「兩根手指」（180度迴轉位置）

622　三張同樣形狀所形成的圓盤能夠自由的轉動：木村勝

623　「紙的齒輪」（瓦楞紙製）

圖622的作品是切割成同形卡片後，再相互嵌入組合而成，這3張是3種顏色組合而成，迴轉時色彩(紅、黃、青)會產生有趣的變化，如同從前陀螺、車子或撥浪鼓等，各種旋轉方面的玩具。

以現代的素材而言，瓦楞紙是簡便而有利的材料，以此做出來的各種玩偶也是相當不錯的，甚至能製作出瓦楞紙或單面瓦楞紙的齒輪。

圖625也是迴轉卡片的設計，和圖621或圖622是以同樣原理為基礎所完成的作品，作品中從喝葡萄酒開始，杯子逐漸變傾斜，同時頭部和臉部的色彩也漸漸增加葡萄酒顏色的面積，這便是它的趣味之處。

624 （Pe-PET）（具備不可思議的觸感與動感的手上寵物） 第10次紙材大展中得獎作品：長尾昌枝

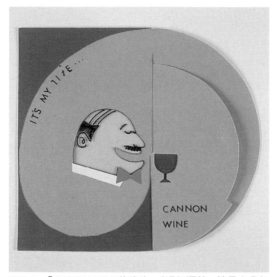

625-A 「CANON WINE的廣告」（喝紅酒前：臉是白色）

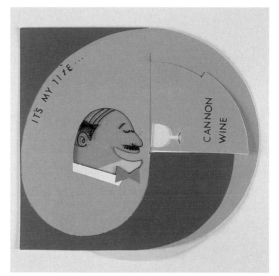

625-C 「CANON WINE的廣告」（全喝完的狀態：頭至頸部皆變紅）

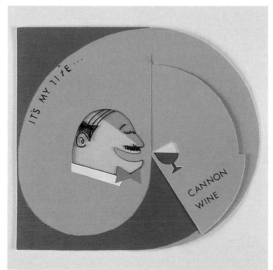

625-B 「CANON WINE的廣告」（喝半杯的狀態：頭漸漸變紅）

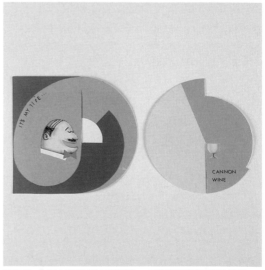

625-D 「CANON WINE的廣告」（調整至原來的角度時，將可分離出兩張紙）

（4）壓／拉

對於紙材的某一部份，加以推壓或拉則可以造成各種運動，下圖中的鋼琴於推壓帶狀的西卡紙時，鋼琴的蓋子同時會打開，並顯現慶賀之意的蝴蝶結，具有極大的意外性，很有趣亦很好玩。

圖627是連結大車輪的作品，車輪是由四角柱所製成，它的中央部份由卵形的厚紙板貫穿，因此車輪轉動時，卵形板便會發生作用，使乘座於上的人產生上下位置移動的運動。

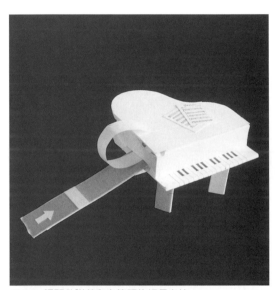

626-A 鋼琴外附著印有箭頭的細長卡片

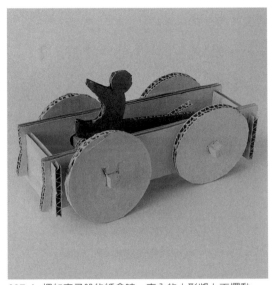

627-A 押如車子般的紙盒時，車內的人形將上下擺動。

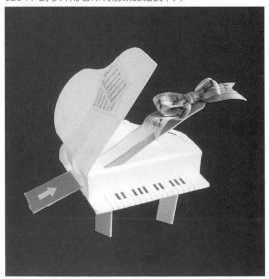

626-B 將帶狀卡片押向箭頭方向時，鋼琴蓋會打開並出現蝴蝶結。

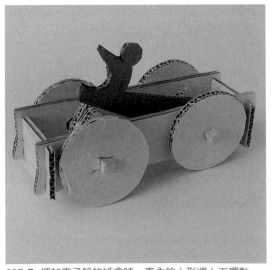

627-B 押如車子般的紙盒時，車內的人形將上下擺動。

此頁的4個例子，是以衝浪板為主題製作
出來的作品，推壓或拉此卡片的右端或左端，
同時依波浪起伏狀態，所表現的衝浪情況也
會因此而改變。

628-A 「衝浪板①」

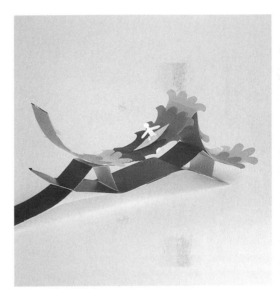

628-C 「衝浪板③」

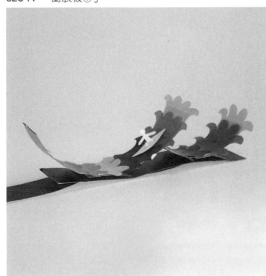

628-B 「衝浪板②」

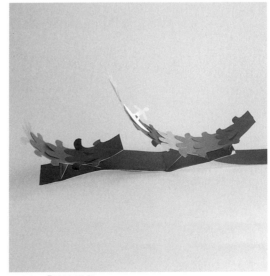

628-D 「衝浪板④」

下圖是使用手指即能玩樂的作品，圖629是使用手指夾壓兩側時，雛雞們便一齊張開大嘴，圖630-A也是同樣以手指擠壓則臉會有張開大口的表情(圖630-B)。

圖632是，若將上方突出的調節器拉起，則左側的鯨魚頭部會出現，如此一來鯨魚會看起來更明顯，至於將折過的卡片後方拉開，插入的帶狀西卡紙的話，即可變成能夠使用的照片架。

右側的圖則是，把最上層所揭示出來的蘋果圖畫中，所夾雜著的卡片經過拉開之後解體，圖畫即轉變成別的形狀。

630-B 押多面體形狀的兩側時，口將打開。

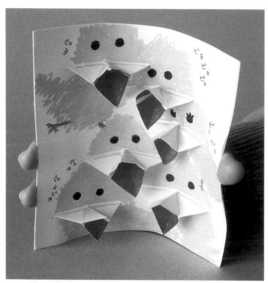

629 「吱吱吱」

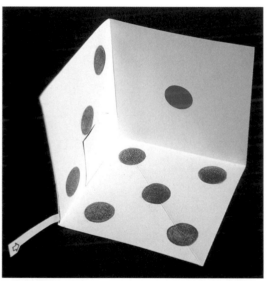

631-A 骰子的左角處，出現帶狀的西卡紙帶

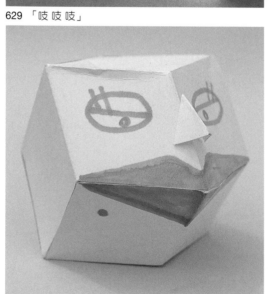

630-A 多面體形狀的頭

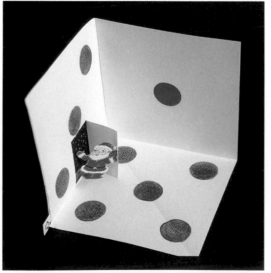

631-B 壓西卡紙帶時，則門將打開，同時出現聖誕老人。

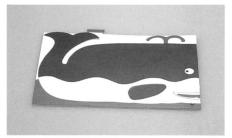

632-A 「鯨魚形的照片架」

634-A 3個蘋果和1個黃色水果

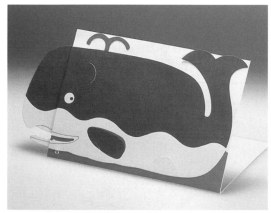

632-B 「鯨魚形的照片架」

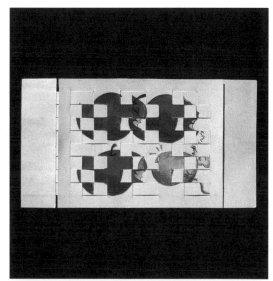

634-B 卡片往橫向拉出時，蘋果會解體

633 往上拉時將會變化情境的盒子（出現下雨的情境與
　　不同的情境）

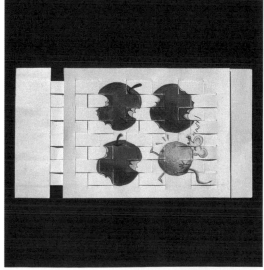

634-C 再拉出更多時，將出現被啃咬過的蘋果與吃過蘋
　　　果的老鼠

（5）打開

打開折疊的卡片，出現了美麗或可愛的東西時，心情會很平靜。

圖635是鋼琴的鍵盤，打開西卡紙時，右手的中指同時會彈MI音的鍵盤。如果不拘泥於紙張使用張數的時候，就會像下圖所揭示的聖誕樹或星星的造形一樣出現立體鏤空的造形。

圖636～639是打開兩個折所做成的卡片，打開的瞬間，其中所裝置的造形，自然會順利地出現。同時表現出複雜且美麗的造形，實在令人驚訝。為讓機械裝置的結構能夠站立，內部必需有部份秘密結構造形用襯紙貼合，使其能夠站立，或使用線捆綁襯紙安裝上去。若利用線來連結與接合，能使造形容易移動，因此對於造形的變化必能有所幫助。

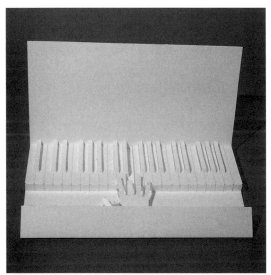

635 打開折疊的紙張，則出現鋼琴和手，同時中指會彈
　　Mi音的鍵盤

637-A 「一個動作即可呈現出聖誕樹」

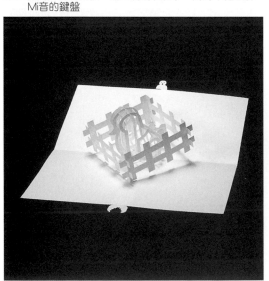

636 打開折疊的卡片，則出現雛鳥與柵欄

637-B 「一個動作即可呈現出聖誕樹」（打開兩折的卡
　　　片，呈現180度的開口）

638-A 「一個動作即可呈現的星星」（打開兩折的卡片）

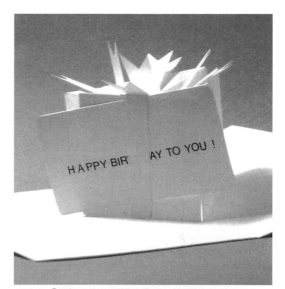

639-A 「祝賀生日的蛋糕的盒子」（打開兩折的卡片）

638-B 「一個動作即可呈現的星星」（打開兩折的卡片，開口呈現180度）

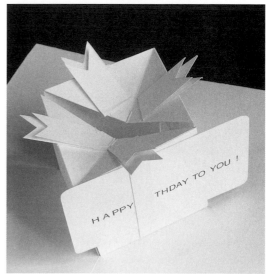

639-B 「一個動作即可呈現出生日蛋糕盒」（打開兩折的卡片）

206頁～207頁是有關「打開」＋「動」的學生實習作品例子，皆是用「兩折」的卡片（西卡紙）為基礎所製作的作品。

　　若將此單純的基本折，變成複雜的折法，會演變成如何呢？其中一個於接下去兩頁中介紹之。

　　圖640-A～I是在W字型折的中央部份加入V字型折，「折」的位置全部有四處，因為有很多折線，所以表現出多彩多姿的作品。一下子狗跑出來，一下子花開了，一下子撲克黑桃的平面圖出現。

　　最初所看到「花」的插圖，打開折痕後才發現是狗的頭上所覆蓋的帽子，最後折完成時，不但可單獨發現狗的側面，若再往卡片的內部觀看，則會變成黑桃的標誌。

　　由此可以連想令人難忘的回憶，就是關於檸檬變成兔子的作品，先具備其意外性，再加強連繫各階段之間所表現的造形／有所關連性，也就是富有「物語性」（故事性）。因此，不知何時「檸檬、兔子」變成課題名稱，於說明作品範例時亦能顯示課程進度。很可惜，有關這方面的作品資料已遺失，接

640-B 「打開複雜折法的卡片」（正方形中的紅花）

640-D 「打開複雜折法的卡片」（可看見白狗的臉）

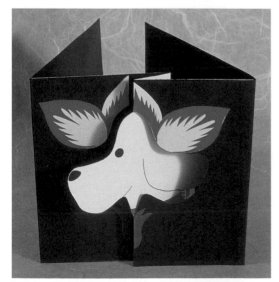

640-C 「打開複雜折法的卡片」（花的形狀被破壞）

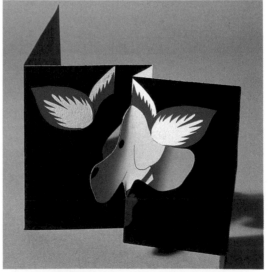

638-E 「打開複雜折法的卡片」（花的形狀與狗的形狀皆被破壞）

下來揭載的作品例子是「檸檬、兔子」的課題提出時的實習作品。

結構變的複雜，表現的面自然也變多，像這樣的作品製作時，針對其造形性、意外性與連讀性（故事性）皆是很重要的條件。

像書這樣思考模式在很多紙張裝釘的時候，因為事關翻書頁順序的問題，所以此頁與下頁之間的關連性－其故事性將變得更為重要。

640-A　圖640-B~I的構造

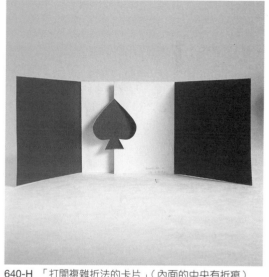

640-F　「打開複雜折法的卡片」（內頁反折時可看見狗的側面）

640-H　「打開複雜折法的卡片」（內面的中央有折痕）

640-G　「打開複雜折法的卡片」（內頁的正中央有黑桃的造形）

640-I　「打開複雜折法的卡片」（將左右頁往後折正好是正方形的內頁）

（6）翻開

也是「打開」的一種方式，變成如同是書的形式，所以亦可稱之為「翻開」。迎向快樂的（聖誕節），日子一天一天的過去，每當翻開一頁，左腳和右腳便互相交替出現，而手中拿著的東西亦有所變換，翻開4次後即便翻轉過來。

211頁的作品則是平面造形，經過「翻開」後變成立體造形，這些作品分別有其各自的意外性或幽默性。

圖643是將8個立方體集合起來，不止於上下左右開關之間的變化，最後則變成一支棒子或一條龍。

641-A 「如書本一般擁有多頁數的聖誕卡」（翻開即可見右手拿著花束）

641-C 「如書本一般擁有多頁數的聖誕卡」（翻開即可見手裡拿著聖誕節蛋糕）

641-B 「如書本一般擁有多頁數的聖誕卡」（翻開即可見右手拿著酒杯）

641-D 「如書本一般擁有多頁數的聖誕卡」（最後出現禮物的盒子）

643-A 分割成八個盒子的立方體，每一個盒子的
一部份皆互相連接

642-A 「小丑卡片」（小丑的側面和茶色衣服）

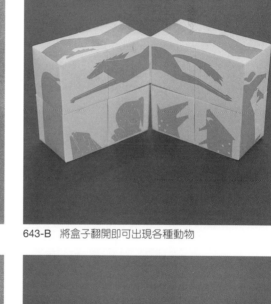

643-B 將盒子翻開即可出現各種動物

642-B 「小丑卡片」（小丑的正面和黃色衣服）

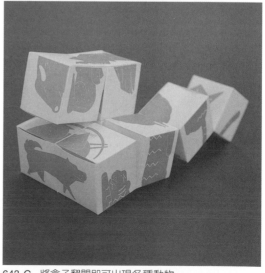

643-C 將盒子翻開即可出現各種動物

（7）懸吊

對於懸吊著的造形，通常都會有可以動的期待。用繩子吊著的造形，可使用風吹或手觸摸，另外亦可思考介入外來的力量使其移動。

如微風一般，只需要一點點的外力，即產生造形搖動之姿態，對於動態雕塑作家是一種愉快的感覺。但是其搖動方向並非只是水平方向／迴轉的移動或垂直方向立著搖動亦可。平衡桿是日本從前就有的玩具，取其平衡的絕妙之處來達到趣味的效果。

圖645～653的學生實習作品中，亦有以思考垂直方向的擺動為主體的作品。

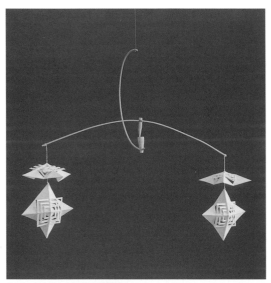

644　「衣架式的動態雕塑」

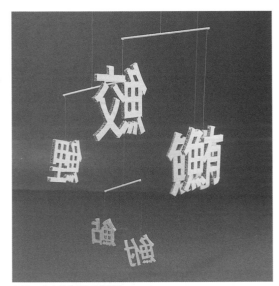

646　「文字的動態雕塑」

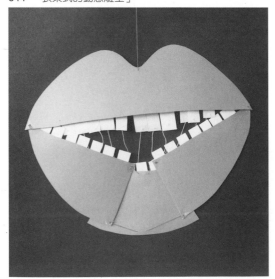

645　「牙齒和嘴唇」

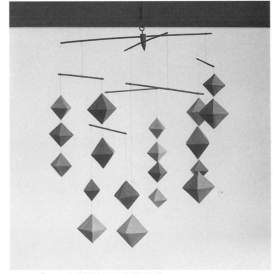

647　「正八面體的彩色動態雕塑」

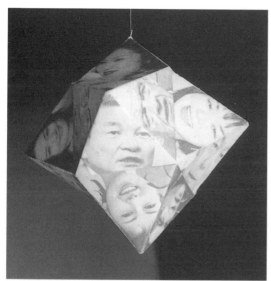

648 「拼貼的動態雕塑」

650 立體的剪紙（可垂直方向伸縮）

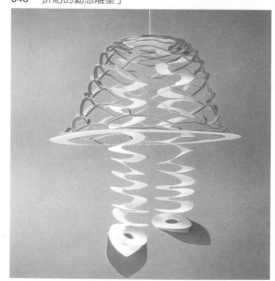

649 「振動的腳是可垂直方向伸縮的動態雕塑」

651 「妖怪」

652 「星星和帽子」

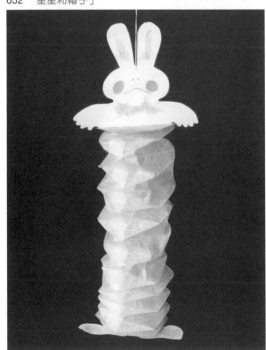

653 「身體很長的兔子」

654-A 「動態雕塑」（正面）：片山利弘

654-B 「動態雕塑」（側面）：片山利弘

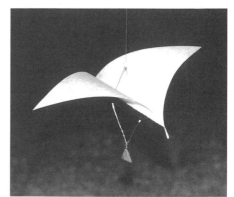

655-A　圖655-B的構成單位

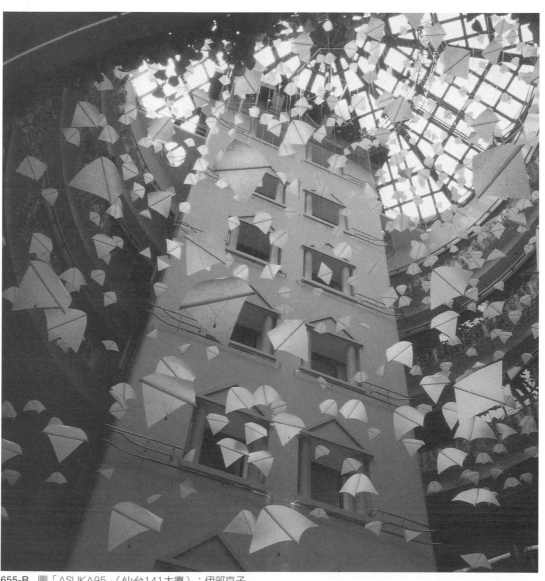

655-B　圖「ASUKA95」(仙台141大廈)：伊部京子

（8）其他

　　「動」的造形，可分為利用自然的搖擺和加入人力後的搖動，運用這兩種類外力之後，即能使形狀產生變化。

　　微風吹動動態雕塑，這是屬於自然擺動造形的一類，而利用平衡原理的作品，若不使用手觸摸則無法搖動，亦即是需要用人力的驅動。下圖中的馬也是因為有小孩乘座其上才能動，乘座於馬背之上的小孩，用自己的力量使其搖動，立即可以感受到孩子的喜悅。

　　圖658-B、C作品也是用手翻開或拉長才能產生趣味的作品。切割整齊的等稜二十六面體加工製作成犰狳類的造形。由此展開延伸之處是很有趣的。

658-A　球系等稜二十六面體

656　瓦楞紙製的馬

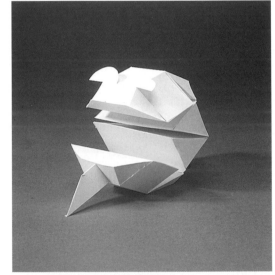

658-B　圖658-A的展開圖「犰狳」

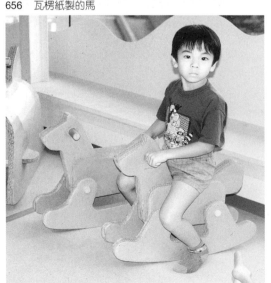

657　小孩乘座玩樂的動物（瓦楞紙）

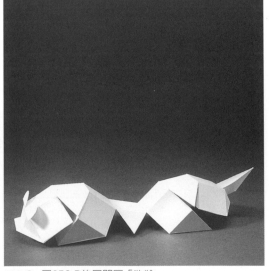

658-C　圖658-B的展開圖「犰狳」

高田洋一先生的「翼」是抬燈形式的台
座上使用竹棒，上面再架著黏貼著和紙的作
品，用手觸摸的話即可擺動。（人從側面通
過時，只要稍許的微風，便能敏感的搖動，
圖659）。

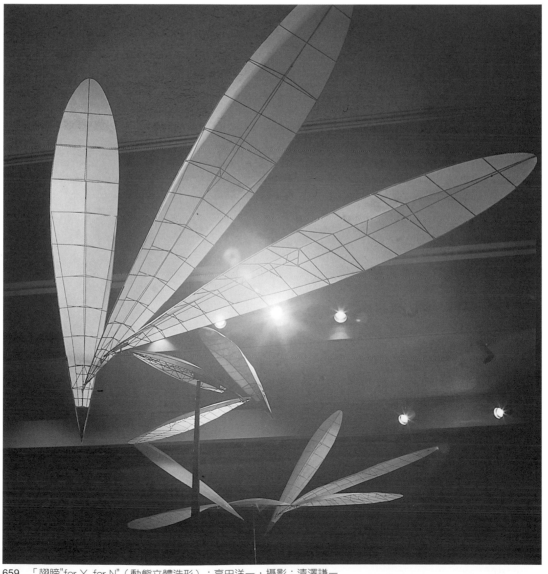

659 「翅膀"for Y, for N"（動態立體造形）：高田洋一，攝影：清澤謙一

第II章 註釋與參考文獻

註釋

*註1）、*註2）荒木真喜雄『日本の折形集』淡交社
*註3）荒木真喜雄：『折る、包む』
*註4）朝倉直巳：『藝術・デザインの立體構成』，250頁～251頁，六耀社
*註5）ONE STROKE刊
*註6）ボールジョイント工法：と呼ばれている。金屬球の先端をさしこんで組みたてる。「接合」の例として重要。
*註7）、*註8）前川道郎・宮崎興二：『圖形と投象』，朝倉書店
*註9）基礎造形學會，展示發表，1997
*註10）主催：國際芸術文化振興會，ソウル展：國立現代美術館，1982，日本展：京都市美術館，1983，他巡回展示

參考文獻

高山正喜久：『立體構成の基礎』，美術出版社
朝倉直巳：『紙による構成・デザイン』，美術出版社
Kurt Londenberg：『Papier und Form』,Scherpe Verlag Krefeld
Franz Zeier：『PAPIER』, Verlag Paul Haupt Bern und Stuttgart
尾川宏：『紙のフォルム』,求龍堂
荒木真喜雄：『日本の造形/折る、包む』，淡交社
山根章弘：『日本の折形』，講談社
Catharine Fishel：『PAPER GRAPHICS』, Rockport Publishers
Pauline Johnson：『Creating with Paper』, Nicholas Kaye Limited
Wucius Wong：『Principles of Three-Dimension Design』, Van Nostrand Reinhold Company,1977
『今立現代美術紙展'93～2000作品集』，今立現代美術紙展實行委員會
『國際丹南アートフェスティバル'94～'99《武生》作品集』，丹南アートフェスティバル實行委員會
『第1回～10回紙わざ大賞展作品集』，島田紙わざ探險隊
『季刊をる』/第四號（1993）～第16號（1997），双樹社
『折紙偵探團』/第1號～第16號，日本折紙學會
檜山永次：『段ボール遊具をつくる/ツリーズ親と子でつくるNo.6』，創和出版
駒形克巳：『MINI BOOK① SHAPE（形の變化）』，ONE STROKE,1996
駒形克巳：『MINI BOOK② MOTION（動きの變化）』，ONE STROKE,1996
駒形克巳：『LITTLE EYES⑥ FRIENDS IN NATURE（しぜんはともだち）』，偕成社，1992
朝日新聞社編集：『ピカソと寫真展・圖錄/Catalogue"Picasso et la photographie"』，朝日新聞社，1998
「荒木真喜雄・津田剛八郎の折りの造形」（『銀花・33號』），文化出版局，1978
川上喜三郎：『川上喜三郎展・圖錄』，現代彫刻センター，1995
龍野市歷史文化資料館：『折るこころ/折り紙の歷史』，龍野市歷史文化資料館，1999
サントリー美術館「折りかたいろい/折り紙の文化」（サントリー美術館ニュース第180號），サントリー美術館，2000
涉野明：「折る、包む、贈る」（『季刊をる・冬No.3』・特集），双樹舍
谷内庸生：『カミ・かみ・カミ』，平河出版社，1992
戶村浩：『基本形態の構造』，美術出版社，1974
伏見康治・安野光雅・中村義作：『美の幾何學』中公新書，1979
ヴェ・ルイドニク（志知大策訳編）：『シンメトリーの世界』，東京圖書，1975
ヘルマン・ヴァイル（遠山啟訳）：『シンメトリ』，紀伊國屋書店，1957
K.LOTHAR WOLF und ROBERT WOLFF：『SYMMRETRIE』,BOHLAU-VERLAG MUNSTER/KOLN, 1956
Peter S. Stevens：『Handbook of Regular Patterns』,The MIT Press, 1980
松本久志・笠原邦彦：『おりがみ遊面體』，サンリオ，1992

第III章

紙和藝術&設計

1. 現代藝術

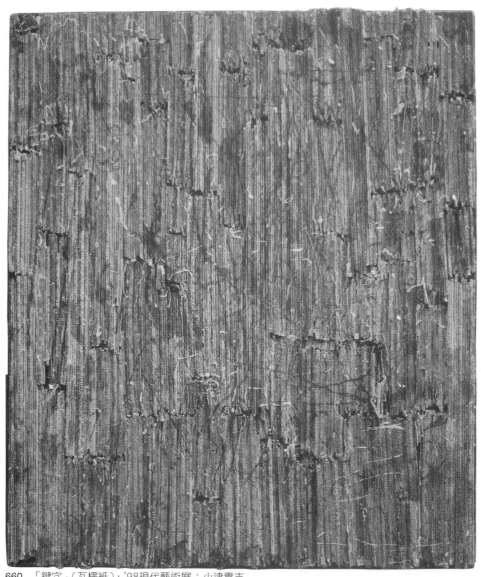

660 「鍵穴」（瓦楞紙），'98現代藝術展：小津貴志

藝術家的作品創作於構想練習階段時，利用紙材當作表現材料是非常便利而有用的。多在紙上畫多在紙上寫，往往能夠使計劃更容易推展。為了畫素描所使用的紙材，為了畫日本畫所使用的紙材，與設計師為設計創作時所使用的紙材－各式各樣專門用紙皆是珍寶。

製作立體的作品，於構想練習階段時，也是常常使用紙材又切割又貼合的情況很多。正因為如此，紙材是作品製作前，準備階段時所不可或缺的。最近，更不只如此，切割紙張並張貼於校園內，變成直接使用紙材創作藝術作品。到目前為止很少被眷顧的瓦楞紙碎片或舊新聞報紙，也紛紛被積極的使用於現代藝術的表現素材。

那是因為它們讓藝術家感受到「現代」意識或精神的東西。現代藝術已經演變成任何素材皆能使用，即使乍看之下如垃圾一般並不美的東西也能使用。亦即，像廢料這樣的材料反而能夠讓人感受到腐敗，或觸及內心深處的感性。

現在，紙的種類變成非常多，設計方面可以使用各種紙材，預想今後若應用於藝術方面定能如設計一般。

此章節是針對藝術和設計之中，提出關於「應用藝術」的部份，除此之外的部份，則改於後面的章節時再作討論。

661 「存在2（鬥魂）」（新聞報紙），第28屆現代日本美術展：橫山敏明

（1）二次元性優越的應用藝術

1983年，京都舉辦「國際紙會議」。前一年的同時由漢城的國立現代美術館開始，舉行「現代紙的造形〈韓國與日本〉」展（1982～1983年），日本則以京都、熊本、埼玉的美術館為主，巡迴展覽。從此越前的和紙產地一福井縣每年展覽，關於紙的現代美術展的徵選活動，2001年將迎接第20回的展覽(今立現代美術紙展)。

其他，有關紙的各項展覽會若在此一一舉例說明將無止境，在日本，有很多展示空間，紙的博物館／美術館便分佈各處。如第一章所陳述的，自古以來日本人就對於紙材持有特殊的眷戀，現代也摯愛著這個素材不只是工藝或設計方面，應用藝術的範疇中也廣泛的被運用到。

662 「Celestial Navigation」，現代日本美術展：齊藤優子

664 「日高川」（文樂／剪影畫）：杉江みどり

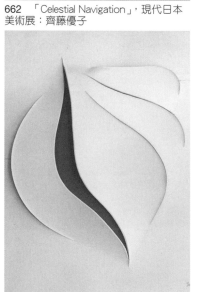

663 「風的膨脹點」齊藤壽一

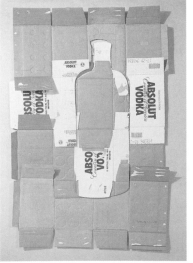

665 「ABSOLUT・日比野」（瓦楞紙）：日比野克彥

欲成為現代藝術家，現代日本美術展／日本國際美術展，有如擔任著現代藝術家登龍門之的立足點的任務，最近幾年傾向於使用如瓦楞紙或新聞報紙類的紙材製造作品造形的數量增加。這種情況，在專業美術大學的畢業製作展中亦常可見到。仔細思考後會發現新聞報紙其實不只是傳送資訊，閱讀之後其垃圾即可能變成製造環境問題的對象。觸及「資訊」或「環境」甚至於資源回收的問題時，新聞報紙便屬於持有非常重要「社會性」地位的物品。所以，出現以此作為造形素材的藝術家，

這已是極其自然而不可否認之事。

　　藝術家常依素材切口呈現方式的不同，透過視覺和觸覺對於現代社會的一面，表達出敏銳的抉擇。

666 「Paper Construction II（紙的結構）」第8次今立現代美術展，榮獲大獎：小林範夫

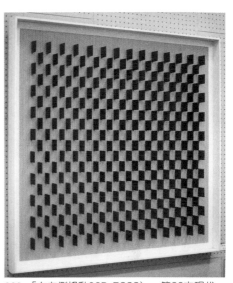

668 「向左側搖動98B. R333〉」，第28次現代美術展：星加民雄

667 「想念」，2000年現代藝術展：後藤令子

669 「間－8230」，現代紙的造形，韓國和日本展：李相甲（韓國）

（2）三次元性優越的應用藝術

　　1983年京都市舉辦的國際紙會議中，京都國立近代美術館內展開「新紙材的美術－美國展」的展覽。和紙在歐美的人氣也很高，這項展覽多數作品以和紙，與接近和紙製法的作家自創紙張為展示素材。此次展覽扮演著介紹現代美國這方面實情的角色。（參照圖674，圖676）

672-A　觀賞672-B時，所設置的站立位置

670　「respiration（呼吸）」，第18次今立現代美術紙展，榮獲大獎：那波美由紀

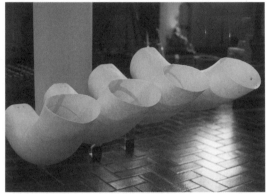

672-B　站立於672-A之位置，輕輕吹時將產生搖晃的作品，第27次日本現代美術展

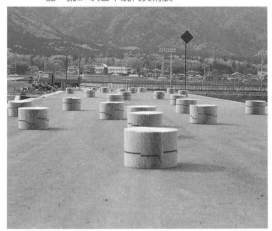

673　「ACTI＜電話簿＞」，第12次今立現代美術紙展：角田祐介

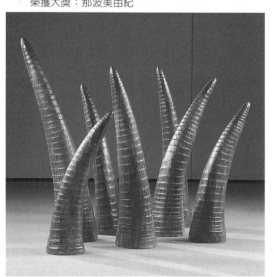

671　「種植(plant)」：朝倉後輔

日本和意大利的交流展中，如同「不同於一般日本作家的表現展'93」(東京)展覽會的主題一般，被選上的作家各自顯示出持有強烈的個性。日本作家的情形，大部份（約4分之3）是選擇使用「紙」當作素材－這是相當適合表現日本特色的材料，因此使得大多數的作家不約而同的選擇「紙」這種材料。（圖671是其中的一項作品）。

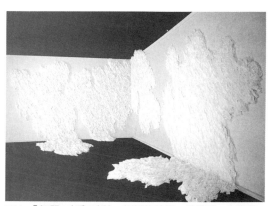

674 「無題」（手工紙），新紙的美術·美國展：查爾斯·希路嘉（チャールズ·ヒルガー）

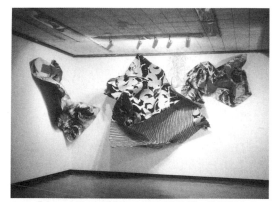

676 「カシオベア的毛巾」，新紙的美術·美國展：念達·阿路希拉利（ネーダ·アルヒラリ）

675 「領域境界Ⅰ」現代紙的造形，韓國和日本展：下谷千尋

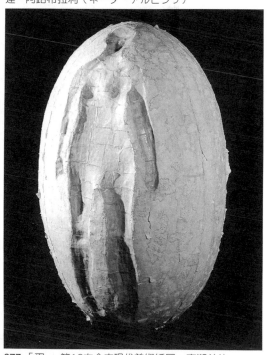

677 「蛋」，第12次今立現代美術紙展：高瀨美佳

「人偶」展的稱呼其實並不太合適這次展覽，這雖是以人偶為出發點的大規模展覽，卻以密教／空海為主題於東京的百貨公司內的展示會場舉行展覽。有光（照明）和音（音樂）的襯托。伴隨著空間與時間的構成，再加上意想不到的大型紙雕人偶370點，展開以「空海」和尚世界為故事劇情的展覽（參照插圖5及圖678-B）。展覽會的名稱是「密‧空和海、內海清美展」，「密‧」其實是以4個「密」字排列成字形，其中央放置圓球形再與文字排列構成（圖678-A）。也就是空海「弘法大師」多彩多姿的生涯，進而表現密教的世界（1997年9月銀座、松屋。1988年5月橫濱、高島屋）。

人偶的素材是和紙，由四國各地的工房，特別預約訂作，依照人體部位的不同使用不同種類的和紙。

678-A　表現密宗的商標：內海清美

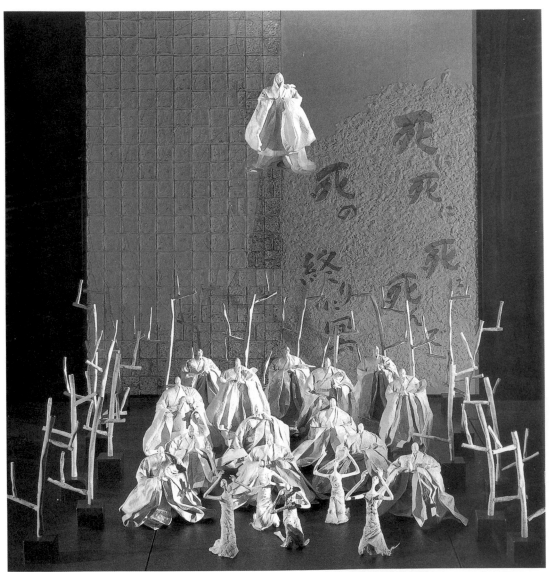

678-B　「升天的空海為眾生祈福」／密‧空和海‧內海清美展（以和紙人偶表現空海的世界）

（3）由紙插畫的暗示所創作的造形

目前，現代人的生活已經被種種紙製品所圍繞著。各方面的藝術家亦因為受到這種影響，漸漸的從事這方面的工作，其數量與種類已是相當龐大，其中篩選若干例子分別介紹之。以紙為主題，使用其他替代的素材於紙造形的範疇內加以靈活應用，這種表現方式造成很大的影響令人深感興趣。

例如：流行服裝設計師－三宅一生的作品中以「折紙衣服褶」命名，以平坦的造形折疊為衣服褶，所裁製而成的服裝為構想。用打折的方式如折紙一般作出立體的造形，當身體進入平面的服飾內，便產生立體的形態。

福田繁雄是商業設計師，以利用錯視或錯覺提出幽默的插畫案而聞名於世界。三谷長也利用位相心理學在二次元的空間中，繪製想像中不可能立體化的造形，兩人共同的創意發想是源自於「紙的造形」這是值得特別注意的。

679 「以折紙表現衣服褶」，源自三宅一生展

680 「紙技大賞展的郵寄廣告」：福田繁雄

Kalu・Kestner和永井研治是應用藝術家，在此揭示其各項作品，係以紙的特殊加工方式或依紙的特性所思考的造形，善加利用此點是作者製作作品的著眼點。（圖681～682）。

681 「四次的灰色」：Karl Gerstner ©

683 「A Piece of Paper Bird（一片紙鶴）」，GABROVO'95 展獲獎 / 保加利亞：三谷長也

682 「白線87-1」，現代藝術展：永井研治

若以「新聞」為主題所列舉的造形作品中，則無法將三島喜美代摒除於外，因她長期間以來一直以新聞為主題發表作品。回朔20年前，於東京的南畫廊舉辦個人展時，運用立體陶瓷的表面覆蓋各種新聞記事，初次見到時，有非常驚訝令人難忘的體驗（1974年）。

　　此後，素材方面並不只限於陶瓷、金屬、聚脂塑膠、聚氯乙稀等，用各種種類的材料來製作作品，將新聞紙面用印刷的方法轉印，將新聞紙折疊、捆綁、束縛的情景表現的淋漓盡至。同時也製作堆積高達天花板一般高的題材，例如1992年的作品，用10×10捆新聞紙堆積2m27cm成為巨大的直方體（490×390×227cm）、1998年的個人展中，畫廊的突起壁面附近和從那兒到達左右兩側的地方，一束一束的新聞滿滿的堆疊至天花板。於是畫廊完全被新聞報紙所埋沒，變成只餘留一點通道讓人通行。

　　三島喜美代為了方便長久保存，將新聞轉印於牢固結實的材料上，看起來和普通的新聞紙一模一樣，這種情況，如果用真的新聞紙表現的話，視覺上看起來真的沒有不一樣之處。新聞紙－對於我們而言，雖非如此具日常性的物品，而對於具備廣大影響力的新聞而言，三島喜美代則是長時間以來一直致力於此，亦可稱之為以新聞為主題的獨特現代作家之一。

684 「Newspaper（新聞報紙）P-91」，大原美術館藏：三島喜美代

2. 工藝・玩具

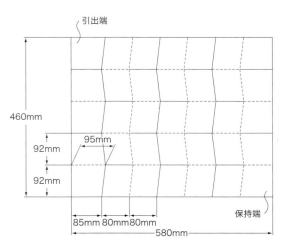

685-A　新的折疊方式的地圖展開圖（三浦折法）：三浦公亮

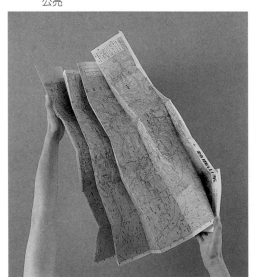

685-B　打開時的三浦折法的地圖

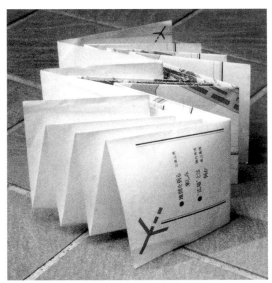

685-C　由對角線方向兩端的箭頭處往外拉

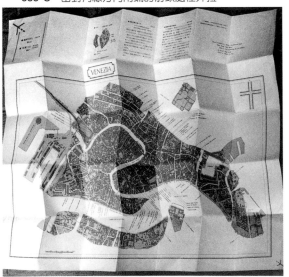

685-D　將折疊的紙面全部打開，即可形成地圖（三蒲折法的威尼斯地圖）

（1）折紙

　　只用「折」的方法所製作出來的造形，無論是具象或非具象的造形都必需花時間長期開發經營，才能得以延續，其中日本著名的「折紙藝術」，以Origami之名聞名於全世界。從前，在日本這是屬於女性的玩物，如今則無論是女性或男性皆增加很多的愛好者，其中亦包含科學家，科學家認為研究折紙方法有益於學問的研究。[*注1]

　　左頁中所介紹的是三浦折法（圖685-A～D），宇宙結構物的設計者三浦公亮先生所思考的折紙方式是，折疊後於紙的對角線方向處，兩端相反的位置上相互拉開時，幾層的折疊就立刻打開，一個碰觸動作即可變成一張大的紙面，地圖的設計若利用此折法很方便（圖685-B～D），因為折痕很明顯容易折疊，而且可以恢復原狀。

　　芳賀和夫認為善長於折紙對於數學的學習很有幫助，並設計出「Origamix」方案，圖686、圖686-A是其中的一個例子，「將折紙的右下角對上邊的中點合併對折後再恢復原狀。如此一來，其左右分別可得到3:4:5的直角三角形」。而且將紙的四個角往內折合併於一點，以此點為中心點的話可形成正方形，挪開的話可形成六角形或五角形（圖686-B），再將形成六角形的點集合起來，則可描繪出花的造形。60個例題中，1/3能以Pythagoras定律$A^2+B^2=C^2$或相似形等的初級幾何學加以說明，

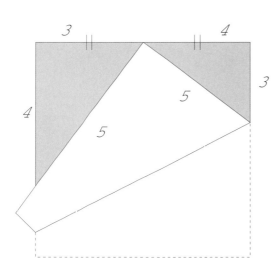

686-A 「Origami mix」（混合式折紙）說明圖：芳賀和夫

687-A 下圖的展開圖：前川淳

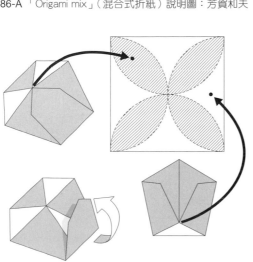

686-B 「Origami mix」（混合式折紙）說明圖：斜線所指示的曲線是各邊的直徑所形成的半圓

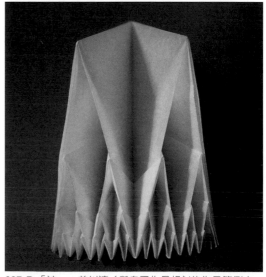

687-B 「波」：前川淳（與自己作品相似的作品範例之一）

因此提案者認為這對於學校教育應該有所幫助。

「類似自己作品的折紙」（圖687）是系統工程師前川淳的作品，折紙之前，紙折線的設計方法是根據幾何學相關的立體造形所折出來的，它的展開圖是於某個圖案的周邊，依照順次縮小成相似形的分形理論為基礎所設想出來的（231頁右上、下方是輔助分形）。像這樣的方式，科學家亦能以自己獨特方法研究折紙藝術。

688-A 圖688-B的展開圖（○記號表示鶴的嘴角位置）

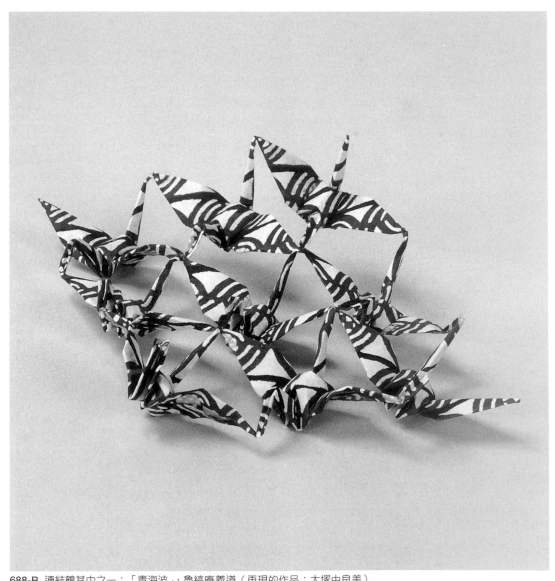

688-B 連結鶴其中之一：「青海波」，魯縞庵義道（再現的作品：大塚由良美）

折紙相關的遊戲，主要是以折動物、花、人等等具象的造形為主體，其起源可追朔至平安時代，其中以江戶時代時，用一張紙折出很多隻紙鶴的技術最值得令人讚嘆（圖688-B）。而和構想同樣優秀的是日本擁有較長且強韌纖維的和紙，和紙在日本因已相當普及，所以才有可能製作出這些作品。觀察折紙鶴的造形時可發現其均勻整齊而優雅的造形中，可感受到日本人的感性凝聚縮小於意識之美當中。

圖688－B是復原魯縞庵義道的著書『祕傳千羽鶴折形』中所收納49件作家的作品，其中，以同鄉桑名市的大塚由良美其作品之一，母鶴翅膀的先端連結著兩隻雛鶴，而且其背上另有乘座之物。至於其最終的作品「迦陵頻」則是利用一張紙切割嵌入折成五層的紙鶴。但若以數量觀之第27號作品「百鶴」則是為數最多的連結紙鶴。

由於禮法的關係，鶴的造形時常出現於折紙藝術之中，即使現代鶴的造形也是代表吉祥之物，所以祝賀袋或賀卡上常常出現各式各樣的紙鶴。為了發展折紙的世界，並非僅止於遵從先人所設計的折紙平面圖，以「再現」其折紙藝術為樂，用心於新的折紙創作乃是極為重要之事。關於這方面吉澤章非常活躍而且有驚人之作（圖693、圖694）。

689 「孔雀」：小林一夫

691 「犀牛」（於動物胴體的中央，運用兩張正方形紙接合）

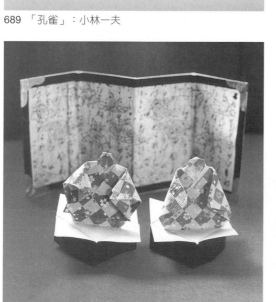

690 「折紙的人偶」：濱田浩子

692 「蓮の花」，台灣的折紙，簡秀明

折紙時所用的紙張，現在都是以一張正方形紙為基準，江戶時代的名著「カヤら草」則自由使用五角形、六角形甚至類似星星的造形。如前面所敘述一般，所使用的紙張外形未加以限制，且可以切割方式插入時，將使折紙的世界更快速的擴大。如本書第一章中所記載，「使用一張非正方形的紙來折紙，是屬於歐洲的傳統」但其實江戶時代、明治時代的日本，針對折紙的前提條件比現在更為自由，幅度亦寬闊。

　　而且不只具象形而已，非具象形的世界也是如此，純粹只用一張紙「折」便能夠折出各種優美的造形，若竭盡心力努力開拓這方面也是頗為趣味之事，同時可以擴張折紙的世界。如此一來，便能夠連結整合有關紙造形的豐富世界。站在造形教育的立場，與其執著折出一般大眾所流通的具象形「折紙藝術」，亦即模仿先人所創造的造形並學習其技術，還不如本書中所提，有必要以寬闊的角度用心的檢討，切勿侷限於具象或非具象，關於折紙之事中，究竟能夠創造出何種造形，與追求其造形的可能性之事，我認為此乃對於所謂紙素材「基礎造形」的研究中最重要之事。

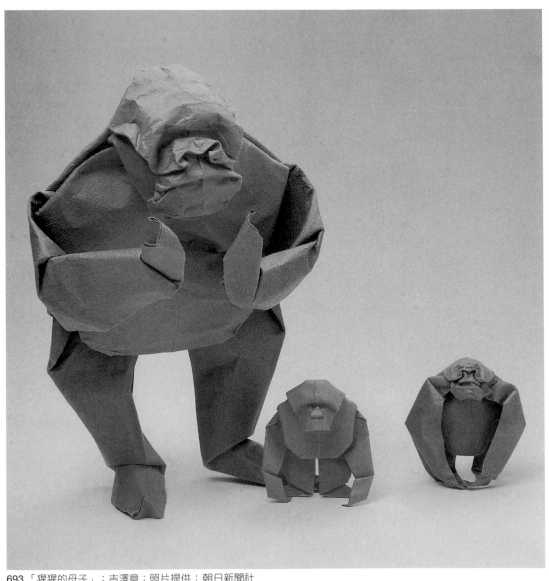

693「猩猩的母子」：吉澤章：照片提供：朝日新聞社

第 II 章第一節所提的「折」，是指使用一張沒切割過的紙，第三節「折＋切」，則多數是使用加入切割技術於一張折紙之中。如前面所言一般，若由江戶時代的作法開始敘述的話，本章第 II 章的第一、三節大部份作品皆因「折紙藝術」而得名。

以上所提及紙材的運用，是以「折」的方法為主，而使用「一張」紙進行製作是大部份作品的共通條件。如果，在此放寬其「一張」的條件，同時「複數」張的紙亦被允許的情況，這樣一來又將變成如何呢？

使用兩張紙折出來的東西，難道不能稱之為折紙藝術嗎？（圖例691。左半身和右半身分別是由正方形的紙所折出來，再用接合劑將其連結所而成）。

諸如此類的思考方式，在「折紙藝術」世界之中應能夠演變出更多的想法，試著依照其規定分類整理，應該可以創作出有趣的作品吧！

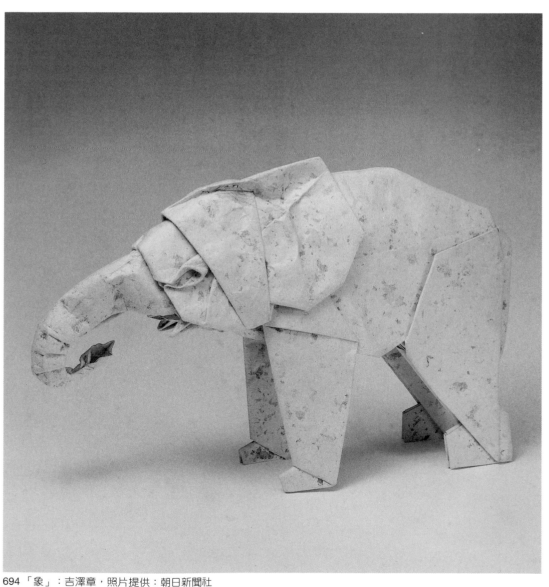

694 「象」：吉澤章，照片提供：朝日新聞社

（2）剪紙

　　「折」和「切」對於紙的造形表現而言，是最重要的加工技術。「折」的世界中，日本有所謂的「折紙藝術」，如前面所敘述，以通俗的遊戲模式普及於社會，在國外亦是眾所皆知。

　　而「切」的方面，情況又是如何呢？「切割紙」和「折紙」相比較之下，「切割紙」這句話並非如此的普遍。但是，在鄰國中國的話，則稱之為「剪紙」，長期以來民眾對於「切割」紙的造形已很親近。所以，首先就中國的剪紙先提出討論。

①中國的剪紙

　　「剪紙」的特徵是，採用薄的紙，可選用各種顏色，一般是以高彩度的紅色紙切割使用最多，再放於白色紙之上作為裝飾，主題則採用幸福、祝福感覺之象徵物，完成後再貼於家中的門，窗子或牆壁等處，此乃是中國所到之處，在民家處處皆可見到的景象。因此，所謂「中國民間剪紙藝術」一詞有很多機會被介紹過。

　　剪紙起源於很早若追朔至晉朝的時候（西元265年～420年）已擁有一千數百年的傳統。陽刻剪紙、陰刻剪紙、填色剪紙、點色剪紙、襯色剪紙、分色剪紙等等，有各式

695-A 「老鼠娶新娘」民俗藝術，山東省剪紙（中國）

695-B 「老鼠娶新娘」（續）

各樣的種類。分色剪紙是使用黑色紙切割主要的部份（形），附屬的部份則使用2～3種別的顏色切割，再將其以組合黏貼的方式呈現，且不限侷限於一張一色的製作方式。為了結婚，此乃是女性必需學習新娘養成教育的技術，用來繼續維繫家庭的傳統，而擁有傳統剪紙藝術的技術，是必需靠長期經年累月的磨練，稱之為「細紋剪紙」藝術，其技術已達到刻畫極為細緻且精細圖案的境界（※註3）。主要生產地點是北京、天津、南京、揚州、南通、樂清、平陽、玉環、蔚縣、佛山、武漢、上海、卓陽、溜博、蘭州、溫州、寧波、金壇縣、烏魯木齊等地方（※註4）。

下一頁上半部的卡片是，演講者（筆者）的臉。此乃是演講會或技術實習講習會結束之後，聽講者送來的作品之一。由於是短時間內，掌握住特徵，即時完成的作品，實在另人佩服。由此可見，對中國而言，剪紙藝術在民間已相當廣泛且普及（圖696）。

次頁中所登載的是著名的剪紙藝術家，張道一先生的三件作品（圖697～圖699）。「連心雙喜」是「心與心相結合代表連結兩個喜悅成為一個」由漢字「雙喜」所構成，喜鵲是代表歡喜的意思。下半部蓮花的造形則是與連結之意相關，表示心心相連相通的意思，上半部的造形、石榴象徵給予孩子們很

多幸福之意。

作品下方所說明的文字加以翻譯,圖案的中央是兩個喜字並列,其肩上停留著兩隻鳥亦即是「喜鵲」。粗大的圓形圍繞著寺廟的標誌,其造形代表銅錢,所以象徵著很有錢。

圖699整個造形是會吹笛發音的風箏造形,風琴(盤長)象徵如己所願,事事如意,萬事順調的吉祥圖案。(下方接尾的柿子造形代表「事」的意思,重覆兩個所以有「事事」亦即表達事事皆如意)。圖698是表現中國的神話、太陽之中有一隻金鳥(右側)、月亮之中畫有玉兔和桂花木(左側)。「金鳥」有三支腳,故事內容顯示出特別之鳥的意思。

卷頭插畫的圖26是描寫長篇小說「紅樓夢」其中的一個場景-揚州剪紙(圖700也是揚州剪紙),是一幅作者不詳的民間作品。前頁「老鼠娶新娘」是中國某大學校長所認識的著名工藝品收藏家所贈的珍貴作品,長達5m的卷軸作品,持著旗幟的老鼠、吹著笛子奏著音樂的老鼠之後,還跟著出現乘坐在馬背上的新郎老鼠,接著還有抬著老鼠新娘的花轎。

696 「側面」,剪紙:學生(中國)

697 「連心雙喜」,剪紙:張道一

699 「八吉如意」,剪紙:張道一

698 「日月光華」,剪紙:張道一

700 「鶴」,中國揚州剪紙(中國)

②日本的剪紙畫

　　日本也並非沒有「剪紙」，它的特徵是用和紙製作，顏色壓倒性以白色居多，這不只是因為活用素材的顏色，亦可說是國民性的關係。日本人尊崇潔癖，愛好清潔。因此會有使用「白色」的需求。而且所使用的場所中以宗教以及與宗教相關的行事為主。神社的象徵或者是代表神之物的「御幣」或佛事所使用的天蓋，蓮台、華燈（華燈並不只用白紙、金、銀也都有被使用），還有葬儀的飾品等等，都被廣泛的運用。

　　以現代而言，社會或民眾的習慣已有很大的改變。社區的公寓、住宅或大廈住宅內，首先是神龕的蹤跡消失了，沒有壁龕的家庭也增加了，葬儀形式的作法也不同於從前。跟隨著，現代製作剪紙，只有地方特殊慶典時，當地的居民們作出別具風格之物，供神主或僧侶、葬儀社使用、日本一般民間並沒有機會傳承製作剪紙藝術。因此，日本民間「剪紙藝術」無法和「折紙藝術」一樣普遍得到人氣，形成造形行為。「折紙藝術」在日本民間被認為是平常之物般的玩耍，而「傳承剪紙藝術」到底還是被認為是「神聖」世界般的特殊場合所用。

　　但是，切割紙材表現造形，以現代的剪紙作家或設計師為中心，各種藝術家所表現的新造形感覺為基礎，從製作卡片、月曆等至剪影畫為止，創作表現領域更為寬廣。這些與所謂「剪紙的傳承」是完全不同的方式，是憑感覺為基礎所製作的作品。

701 「江戶紙牌」，剪紙畫的紙牌：安野光雅

702 「BACH」，以著的作品家為主題，製作表現文字的剪紙畫

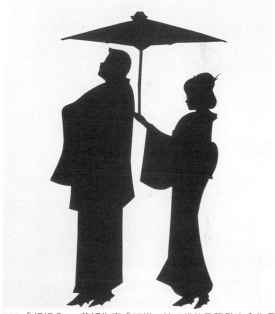

703 「相好傘」，剪紙作家「正樂」第三代的承襲發表會作品

704 「可站立的切割紙作品」：駒井嘉樹

圖703是於說書場，觀眾面前即興剪紙
表演給人看的，如說書者一般於短短的1～2
分鐘間藉著剪刀剪紙，以博君一笑實在很辛
苦。由於以口說與身體語言為主，因此，剪
紙作品再怎麼說多半只是讓人感受古代情緒
的用意。因此，不能稱之為「剪紙畫」而是
「切割紙」。

705 「拱門形的樹」，可站立的剪紙畫

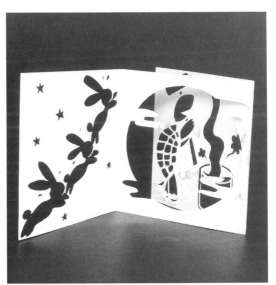

707 「傳說故事」，可站立式剪紙畫

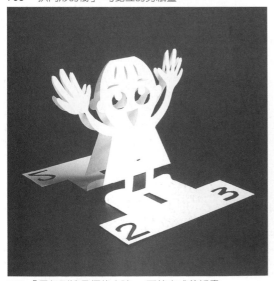

706 「最初到達目標的小孩」，可站立式剪紙畫

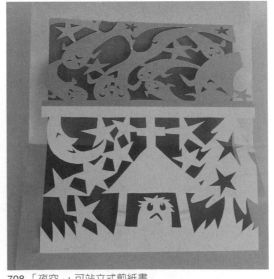

708 「夜空」，可站立式剪紙畫

日本的情況，切割一張紙，並非只是表現平面化，目前已經演變至將其垂直立起，進一步表現三次元化的工夫。從此以後這方面的世界將會如何發展令人期待。

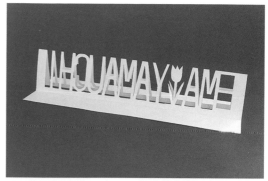

709 「EMA.YAMAUCHI」（文字的剪紙畫）

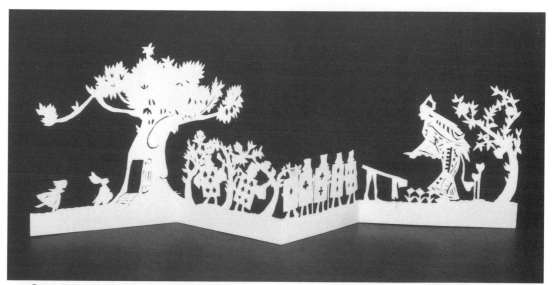

710 「不可思議的國度の愛麗絲」，可站立式剪紙畫

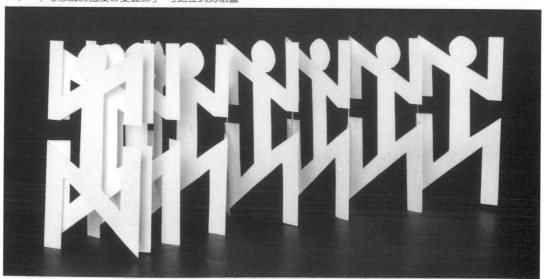

711 「馬拉松」，可站立剪紙畫

712 「2000」年（月曆一表紙），浮雕式剪紙：左合ひとみ

714 「附著動物造形的邀請卡」：渡邊良重

713 「JAUARY/FEBRUARY」（月曆），浮雕式剪紙，
　　UARY乃是其中共通的部份：左右ひとみ

715 「附著筷架的餐墊」：渡邊良重

　　藤城清治是將剪紙畫貼於玻璃板上，再由後方打燈光，透過光線的使用呈現出各種造形，製作具有特色剪影畫。

　　材料除了粗厚紙或普通薄紙以外，亦使用有色玻璃紙、描圖紙、明膠紙等。以有色玻璃紙貼於空隙之處的話，可表現出色彩，不透光紙的造形部份變成黑色，形成剪影。將這些物品設置於箱子內，有時甚至連水盤或流水勾子等工具亦有被使用的情況。依照故事情景的需要，為了表現幻想氣氛的效果，往往必需儘可能的付出最大的努力。

716 「4月之歌」（剪影畫）：藤城清治

717 「6月之歌」（剪影畫）：藤城清治

（3）紙繩結

使用富有柔軟性、長纖維、輕且強韌的和紙製作紙繩時，必需加入海草和白土所提煉之物，而且浸漿糊水拉乾使其變硬，再以綿布多次擦拭呈現出光澤，最終就變成強韌且粗細和硬度適中，同時擁有柔軟感覺的紙繩。

饋贈金飾品時，以和紙折疊製作包裝紙袋再放入信封內，接著用紙繩緊緊的綁住，這時紙繩結的顏色或形狀，可顯示出主人贈送時的氣氛與心態。至於打結的方式也是憑婚事或喪事來決定，不希望再次取回時打「死結」，若因為是喜事希望再次取回的時候打「蝴蝶結」。重視傳統的中秀流紙繩結中，有很費工夫的裝飾結，分別依照使用情況的不同，應對於不同的場合。圖721是其中的一例與兒女相關的祝賀場合時所使用[註5]。

下聘金的時候，經積極而活躍的使用立體且華麗的鶴或烏龜造形的紙繩結（參照卷頭插畫：43圖）。（上段的圖720「色紙掛軸」中的梅花造形與作者本身的名字相關，亦即具有簽名的作品。）

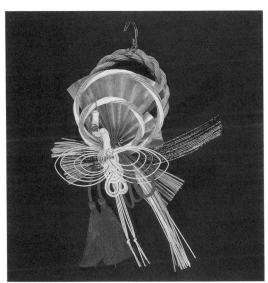

718 「正月玄關裝飾」（紙繩的鶴）

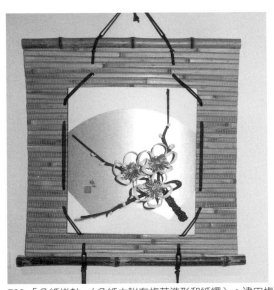

720 「色紙掛軸」（色紙中附有梅花造形和紙繩）：津田梅

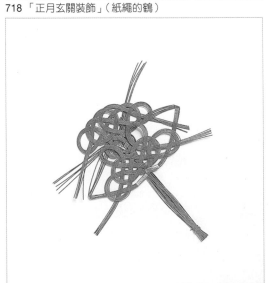

719 「袈裟的繩結」（一般佛事專用），中流紙繩（取自『森之響』第15號／參照章末註釋和參考文獻）

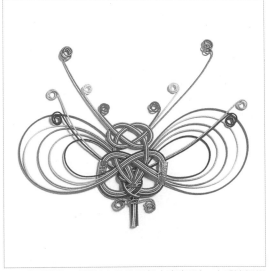

721 「蝴蝶結」（關於女孩的祝賀之事專用），中秀流紙繩（源自『森之響』第15號）

（4）紙漿玩偶

　　柔軟而薄的和紙是製造紙漿玩偶的材料，於模型之外貼紙，乾燥後將模型拔取出來製作而成，所以中間變成中空的，以至於輕便成為它的最大特徵－不倒翁面具、紙老虎、人形玩偶等等，常常以日本各地鄉土民藝品的方式製作成玩具、陳設品或裝飾物。

　　年輕時曾經，有利用金屬網來製造紙糊面具的經驗。由於金屬網的曲線具有柔軟性，所以以此方式製作「多福神」或「天狗神」臉的模型時，先用手把和紙搗碎後，水裱貼於其上，再以和紙一層層重疊貼上使它更為強韌。乾燥後將模型取下，塗上胡粉使變成白色後，最後用畫具著色。最初用水裱是為了事後容易取下模型的關係，但是，金屬網的模型其造形較容易變形，所以不易長久保存。因此，專業的師父都使用堅固的木頭模型，木頭模型與金屬網的模型比較時較不具有彈性，所以欲拔取出重疊黏貼的和紙是不容易之事。此時，常會使用刀子切割出縫隙以取出模型。

　　現在若到大量生產不倒翁的工廠參觀，可以看到如金屬一般強韌材料所製成的模型，其內有溶化的和紙紙漿，倒入孔中加以灌漿注入再模型取下一所使用的工夫，則多處採用不花費時間的方式。

722 「紅色牛」，福島縣會津地方

723 「姊妹」

724 「越谷不倒翁」，埼玉縣越谷

725 「神明道」（陰陽除魔）：百瀬善明、信州松本

（5）紙雕刻

紙雕刻中當然也有如Anthony Caro一般製作非具象造形作品的人（圖：右），回顧到目前為止所揭載的例作，大多數是屬於非具象造形的作品，所以在此以介紹創意新鮮的具象造形為對象，特別是以能提出具備紙材特徵的造形，並善加利用者，在此分別介紹各個例作。（圖737～圖759）

726 「無題」，紙雕刻：Anthony Caro ©

727 「四腳趴地貓」，紙雕刻

729 「彈鋼琴的手」，紙雕刻

728 「乘著單輪車」，紙雕刻

730 「閱讀新聞」，紙雕刻

731-A 「背上背著子犬的母犬」（內側），紙雕刻

731-B 「背上背著子犬的母犬」（外側），紙雕刻

732 「鳥的頭部」，紙雕刻

733 「孩子們」，紙雕刻

734 「萬聖節的南瓜」，紙雕刻

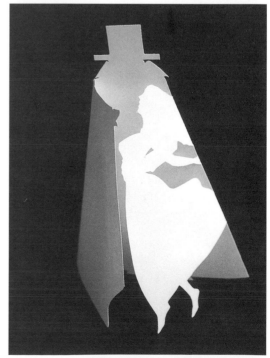

735 「Plunder」（掠奪），紙雕刻：三好列

736 「蝸牛」，紙雕刻

739 「鳥」，紙雕刻

737 「河馬」，紙雕刻

740 「三隻腳的狗」，紙雕刻

738 「企鵝」，紙雕刻

741 「企鵝」，紙雕刻

742 「鏤空的羊」，紙雕刻

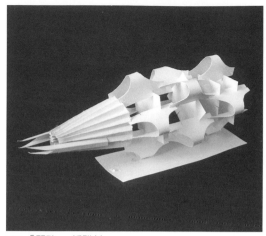

745 「野豬」，紙雕刻

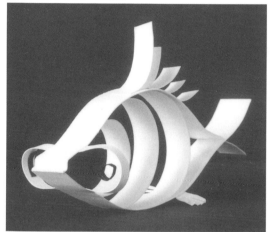

743 「金魚」，紙雕刻

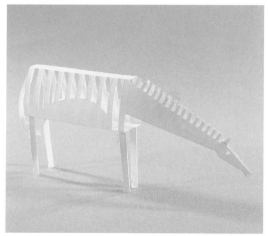

746 「馬」，紙雕刻

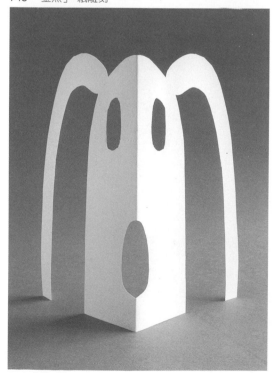

744 「長形臉」，紙雕刻

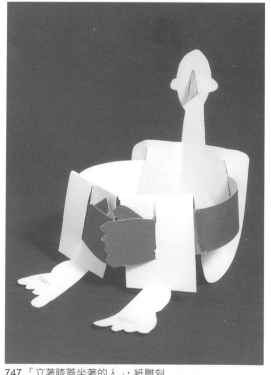

747 「立著膝蓋坐著的人」，紙雕刻

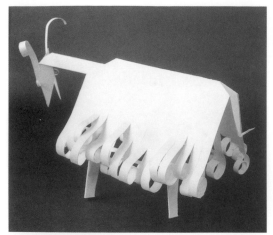

748 「山羊」，紙雕刻

751 「打開卡片則呈現吹脹的臉」，紙雕刻

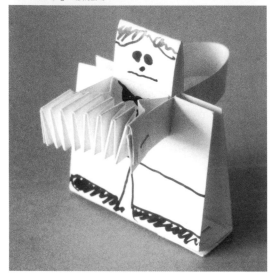

749 「站立的人」，紙雕刻

752 「河馬」，紙雕刻

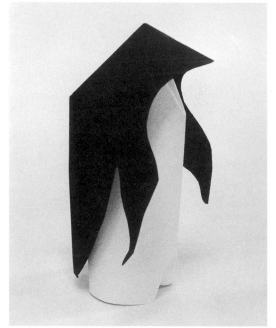

750 「企鵝」，紙雕刻

753 「顏」，紙雕刻

754 「打圓孔的站立人」，紙雕刻

757 「長形身體的狗」，紙雕刻

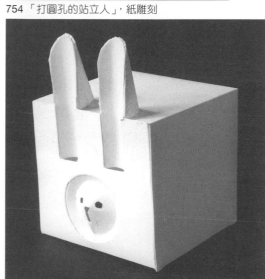

755 「立方體身體的兔子」，紙雕刻

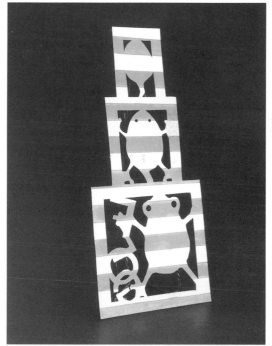

758 「由蝌蚪變成青蛙」，紙雕刻

756 「微笑的兔子」，幼兒（5歲），紙雕刻

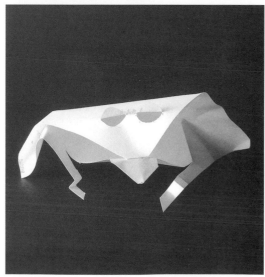

759 「稚氣的蟲」，紙雕刻

3. 設計

760-A 「掀開立方體的插畫冊」：佐野明子

760-C 「掀開立方體的插畫冊」：佐野明子

760-B 「掀開立方體的插畫冊」：佐野明子

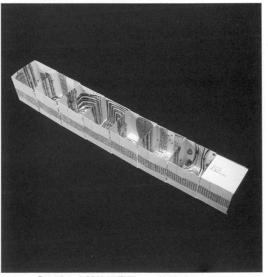

760-D 「掀開立方體的插畫冊」：佐野明子

（1）視覺傳達設計

於視覺傳達設計的世界中，「紙」是活躍且了不起之物體。例如：各種包裝、書本、海報、書本、海報、月曆等等方面，所利用之處幾乎是到達無法計數的興盛程度。那是因為所謂紙這種素材，有其印刷的適應性，薄且平坦，而且經過幾次的彎曲折疊均不易破損並可再使用，這種特性在二次元的素材中是很難得的。另外具有適當的硬度（張力）而且價格低廉這些對於設計而言皆是很重要的條件。

世界如此之大，再加上本書的頁數亦有所限，因此於視覺傳達設計中選擇主要的幾種媒體，分別於各頁中記載討論。

①插畫冊

「插畫冊」既然稱之為書本，就與一般書本的外觀並沒什麼不同之處，而「插畫」則擔任其中主要的重要角色。至於以低年齡兒童為對象的插畫冊，若故事太長的話兒童容易疲倦，所以頁數變得較少。並且以使用硬紙板的情況較多，形成有的用折疊方式，有的用切割方式甚至於變成「內容會跳出來的插畫冊」。孩子們可以一邊翻開書頁，一邊享受著「立體化」與「動態」的樂趣。

前頁的範例係採用另一種「立體化」與「動態」的作法，所完成的插畫冊。立方體其中的一邊以中指壓住再回轉90度，如此一來，內藏其中的立方體便會跟著出現，原來的立方體內側所畫的插冊便自然可以看見。同樣的做法依序翻轉掀開，則故事內容與新的三次元插畫將會同時出現在眼前。

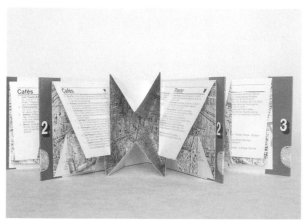

761 柏林的地圖

763 柏林的地圖（內側），將推出之物的說明以立體化方式表現

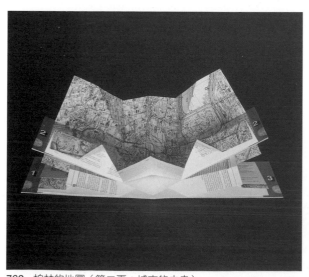

762 柏林的地圖（第二頁：城市的中央）

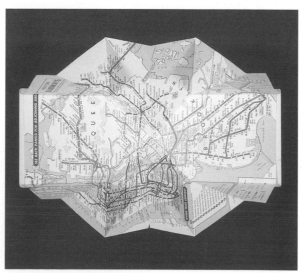

764 紐約的地下鐵路線圖

②地圖

　　歐美的地圖採用與三浦折法完全不同的折法。前頁的柏林地圖，只需用一個動作便可打開8.3×15.8m的地圖，並且是能夠放入口袋的小型版地圖使用簡便。為方便地圖打開時容易閱讀巧妙的設計了折痕。雖然沒有辦法如三蒲折法一樣收錄廣大的面積是它較為可惜之處，但是也不會像三蒲折法一般擠壓，並露出其中間的部份，反而能將地圖緊緊的收納於小型長方形內。因為折痕很清楚所折疊起來相當容易。只要一個動作即可恢復原來的形狀是屬於「形狀記憶式」的折紙方式。同時由於柏林地域廣大，市區內分成3個地區，因此裝訂成三部份的左右跨頁。 紐約的地下鐵地圖也是同樣「形狀記憶式」的折法（圖764）。

③月曆

　　對於室內設計而言，月曆是屬於必需品，一般是以平面狀態被吊掛於牆壁上使用。用手傳遞時是平面的樣子，但偶而可見到加工成立體化的趣味月曆，靈活運用切割插入的線與彎曲的紙折線，加以切割製作成曲面，讓紙張前面的一部份突出作成「跳躍飛出的半立體月曆」。這種方法是長期活躍於美國的片山利弘所使用的製作方式（圖765），其他的月曆則是最近年輕設計師的作品。

　　圖768簡直就像是鏡子中所反射的情景，表現女性纖細演出的效果與感性的感覺。

765 「月曆」（具備與使用者互動的功能）：片山利弘

767 「月曆」：左合ひとみ

766 「月曆」：左合ひとみ（3月和4月份。月份的文字以浮雕方式表現）

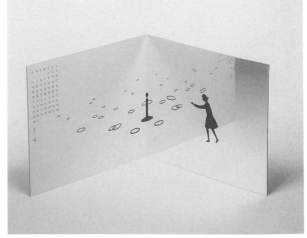

768 「月曆」：渡邊良重

④問候卡

　　聖誕節愈接近時，到百貨公司等地方的卡片販賣場所，能夠看到形形色色費盡心思所設計出來的趣味卡片。例如：打開折疊的卡片同時，禮品的箱子突然跳出來，或禮結的帶子上插著一張卡片，卡片內還能寫下想留言給對方的文字等等。

　　圖769-A如下圖所示，是由一張紙折成。其中印著紅色果實和綠色葉子的卡片裡面，還可以寫著留給對方的訊息並插入其中。

　　圖770是將左右兩邊的把手橫向一拉，即可見窗內放置著與聖誕節深切關係的物品。圖771是打開白色的斗篷隨即可出現N的字母，4件斗篷全部打開就變成NOEL的英文字。

770-A　「聖誕節卡片」（聖誕老人）

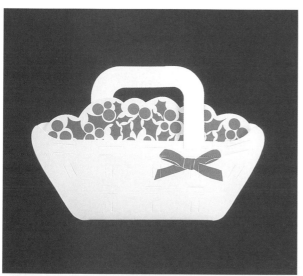

769-A　「聖誕節卡片」（美國）

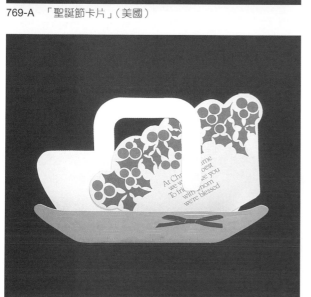

769-B　「聖誕節卡片」（上圖打開）

770-B　「聖誕節卡片」（聖誕老人的手外拉時出現祝賀的禮物）
　　　：耕納都子

771　「聖誕節卡片」（白色斗篷全部打開時出現NOEL的文字）
　　：高橋直子

⑤包裝

　　包裝設計中有許多必需堅持合理主義之處，如一個動作便能夠將盒子的造形組合起來，同時為考慮運輸與收納的便利性，於未使用時亦能折疊成一張平板狀。另外，並非只能使用接合劑，即使如折紙一般只使用折的方式，也能包裝立體造形之物等等。（參照卷頭插畫11頁）

　　此外表現有趣品味似乎也應屬於包裝的任務之一，這一頁有兩個例子便是如此，一個是附有許願鶴的外帶式三角形結婚蛋糕盒，另一個則是正四面三角體的盒子，打開後即變身成為可怕的鯊魚造形。前者是為了取悅大人，後者是為了讓兒童高興所製作的盒子，這些都是除了「包裝」的機能性以外，尚提供歡樂的包裝盒。

773-A　打開後出現令人害怕插畫的包裝：平野知子

772-A　切割式的結婚蛋糕包裝

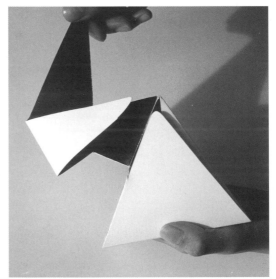

773-B　打開後出現令人害怕插畫的包裝：平野知子

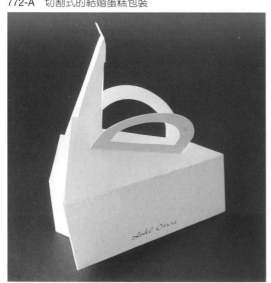

772-B　切割式的結婚蛋糕包裝

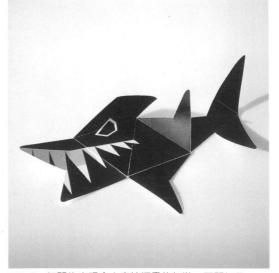

773-C　打開後出現令人害怕插畫的包裝：平野知子

⑥展示

　　展示造形有各式各樣的種類，一般而言，不像雕塑作品一般，具有永久保存其面貌的必要性，多數於一定的時間內完成其任務的情況即可。因此，以素材而言，紙便是很方便使用之材料。

　　下圖是東京銀座四丁目交叉路口上和光大廈的展示櫥窗。由於擁有非常寬擴的展示空間，且販賣手錶或貴金屬，地理位置又地處銀座中心地帶的場所，因此以華麗的櫥窗設計展示於此，其存在恰如「銀座的顏面」，而櫥窗展示擔任的角色亦如同彩妝都市空間的花朵。

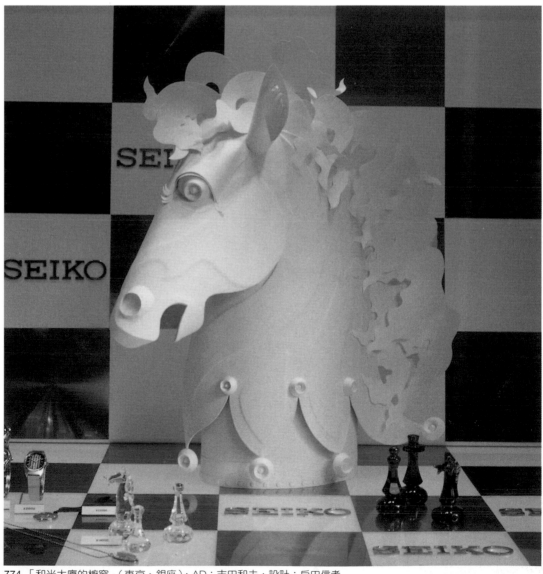

774 「和光大廈的櫥窗」（東京、銀座），AD：吉田和夫，設計：戶田信孝

（2）照明器具

光源若完全裸露會令人感覺很刺眼，因此必需有燈罩，光線透過薄薄的紙張會擴散開來。不論白熱電燈炮的光或臘燭火焰的光源其面積皆很小，亦即所謂光點，若於其周圍圍繞著紙張，使光線擴散開，看起將變得更柔和，這樣一來，周邊的空間即可變得更明亮。

關於照明所使用的紙，以和紙的人氣最好，不只是因為紙材本身持有柔和的觸感、同時也因透過光線會使它變得更柔和、製造出柔雅的氣氛。而且如燈籠或提燈亦可於屋外使用和周圍的樹融合為一體後，便能展現出優雅的風情。

圖776是於石頭中的燈蕊點火之後，將貼有和紙的窗罩鑲嵌其上－再用竹棒斜放於外。和紙貼於白木的木條所組合而成的格子狀窗框上，附近有水、再加上背景充滿濃密的樹林、結合燈籠散發出明亮的光這些要素成為營造此場所環境氣氛的重點。

從前室內外〈現在的茶席室等〉所使用的行燈，是將油放入火盤，其外再圍著貼有和紙的木框

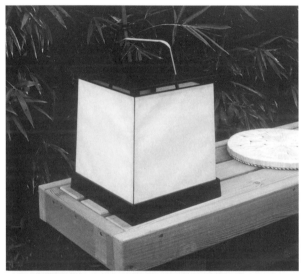

775 「戶外行燈」（茶會時請參加者稍稍等待時使用）木村富三邸（茨城縣筑波市）

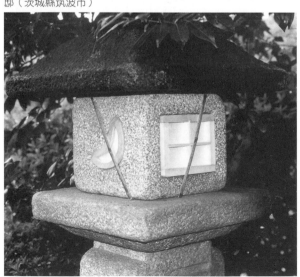

776 「燈籠」，木村富三邸（茨城縣筑波市）

777 「老紙燈台」，取自照明的文化展

或竹框所組合而成的照明燈具。依照使用方式的不同，分別稱之為放置行燈、掛行燈、枕行燈、和式房間行燈、路地行燈、釣行燈等。

圖777中的老鼠燈台，「火盤中的油若減量，通過老鼠體內管子下方的空氣隨即上昇，便可減少的油量滴流出來，這是江戶初期令人讚嘆不已的優秀燈具設計」*註6)。

就現代的觀點而言，雖然以能夠符合經濟原則的消費電氣量，並持有近似太陽光具有強大照明力的螢光燈為主流。但是帶有偏黃色光的鎢絲電燈炮

仍然保存其一定程度的人氣，而高價位的和紙燈罩亦由於具備豐富的趣味性，所以常被採納使用於高級照明器具之中。

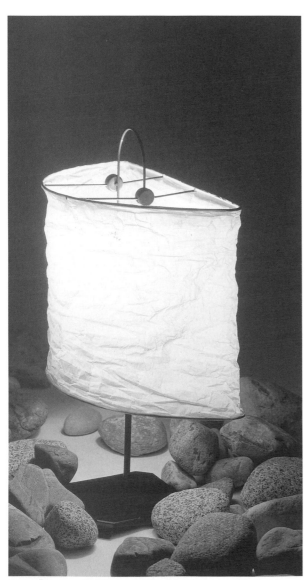

778 「Kyo」：喜多俊之，攝影：藤塚光政

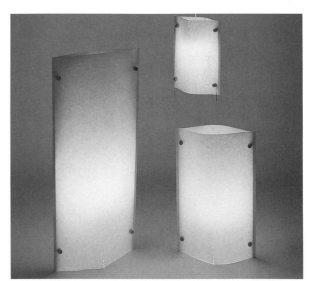

779-A 照明コイズミ國際學生照明設計大賽，第七次金獎「CYCLOP」：Cunha Lima Femada（ブラジル）

779-B 照明，コイズミ國際學生照明設計大賽，第二次銀獎「12月的光線」：森明子

（3）傢俱

　　輕而堅固的瓦楞紙經過組合之後，可以製作成形形色色的傢俱，搬運非常方便，比任何材料都容易輕鬆使用是它最大的優點。還有由於價格便宜，對於剛進入大學的新生而言，到畢業為止四年間所使用傢俱，這是最適當不過之物吧！和鋼鐵製的書架、櫥櫃或書桌比較時，瓦楞紙具有溫暖的感覺。而附玻璃門的木製書架，確實看起來很氣派，但是若並非是為新屋所準備的厚重傢俱，而是於短期間租屋內使用的情況時，與其長期耐用型的傢俱，還不如價格便宜並能夠輕鬆使用者較適合。

　　兒童們使用的椅子，若可利用桌子橫倒過來後隨即變成椅子（小凳子）就很方便。三十年前的話題了，「工藝新聞」雜誌中，談及有關室內設計界的新傾向以—「簡易資源回收・有趣的椅子」為主題，其中介紹相關的傢俱，以紙製品為最多＊註7。

　　面對目前進行速度迅速的現代經濟型消費社會，可說是已經達到需要這種傢俱的時代，觀察圖示的照片後可發現其中以兒童傾向的椅子居多。因為他們主張「成長期的兒童於肉體或精神上的消耗和變化非常大，正好可運用簡易回收傢俱的特性為他們設計傢俱。」

　　日本最近也有出現專門製造紙傢俱的廠商，以

780 「床」（瓦楞紙製）

782 「事務用桌子」（瓦楞紙製） ＊註7

781 「抬架」（瓦楞紙製）

783 「椅子和桌子」（瓦楞紙製）

瓦楞紙為主要素材，從桌子、椅子、床甚至於到簡易便器的生產，產品種類非常廣泛（圖780～圖786-c）＊註8）。

　　將177頁左上方的圖內瓦楞紙的中蕊夾層轉成垂直，形成直立狀態，增加其強度直到達體重所能支撐為止即可成為凳子。但由於並非以製作椅子為目的，所以還必需檢討其尺寸，再削取內部壁面多餘的部份，使它拿取更輕便更容易，才能夠成為椅子使用。目前和式的房間所使用的椅子種類很少，為了減少坐草蓆墊時的疼痛，可以輕鬆使用的椅子亦有其發展的必要性。

786-A 「活動廁所」（瓦楞紙製）

784 「抬架」（瓦楞紙製）

785 「書架」（瓦楞紙製）

786-B 「活動廁所」（瓦楞紙製）

786-C 「活動廁所」（瓦楞紙製）

第III章 註釋與參考文獻

註釋

*註1）朝日新聞，1993年8月21日，「折り紙/增える大人のファン、高度な新手法も續々」

*註2）岡村昌夫：「江戶時代の折り紙II」『折紙偵探團』60號，16頁〜17頁，2000年。日本折紙學會發行。

*註3）中島弘二：「中國のきりがみ」，季刊『紙』第4號，1982，王子製紙，19頁〜21頁

*註4）同上書，19頁

*註5）田村京淑：「水引」，『森の響』No.15，王子製紙（株）廣報室，2000年9月第4號，1982，王子製紙，19頁〜21頁

*註6）「あかりの文化展」解說パネルより，三木本ビル、東京・銀座，1989

*註7）『工芸ニュース』Vol.36,No.2,1968

*註8）宮川捆包運輸（株）パピートゥー事業部（http//www.papieto.com.)260頁〜261頁の資料/提供：パピートゥー東京事務所

參考文獻

小笠原流折形圖『女重寶記』，1692（江戶時代）〔禮法折り本〕

內山興正：『折り紙』，國土社，1962

大塚由良美編著：改訂『桑名の千羽鶴』，（株）リバティ書房，1992

吉澤章『折り紙讀本I』，綠地社，1958

吉澤章『折り紙博物誌I 動物のいろいろ』，鎌倉書房

吉澤章『折り紙博物誌II 動物のいろいろ』，鎌倉書房

朝日新聞社：『吉澤章 創作折り紙展』，朝日新聞社，1999

小林一夫監修：『折り鶴101』，日本ヴォーグ社，2001年

平凡社編：「戰國/日本の折紙」（『太陽・57號特集』），平凡社，1968

岡村昌夫：「鎌倉、室町時代の折り紙」（『折紙偵探團・58號』），日本折紙學會

岡村昌夫：「江戶時代の折り紙I」（『折紙偵探團・59號』），日本折紙學會，2000

吉澤章他：「シンブルって、何だろう」（『季刊をる・春No.16特集』），双樹舍，1997

「麗しの重ね折り」（『季刊をる・冬No.11特集』），双樹舍，1995

別宮利昭：「織り紙多面體」（『季刊をる・秋No.14』），双樹舍，1996

伏見康治：「折り紙は幾何學である」（『季刊をる・夏No.1』），双樹舍，1993

芳賀和夫：「一枚折りで幾何圖形」（『季刊をる・冬No.15』），双樹舍，1996

伏見康治・伏見滿枝：「折り紙の幾何學」，日本評論社，1979

大橋皓也：『長方形の折り紙』，開隆堂，1978

王維海・郡美玉：『中國民間双喜圖案剪紙』，遼寧美術出版社，1999

張道一：『張道一研究』，山東美術出版社，2000

張道一著：『中國の民間切り紙藝術』，北京外文出版社，1986

張道一編：『中國民間剪紙』，金陵書畫社

天理ギャラリー79回展圖錄：『明治の引札』，天理ギャラリー，1987

熊谷清司：「日本の傳承切り繪/日本人の祈りと暮しの中の美」（『銀花・32號』），文化出版局，1997

『紙とデザイン』，竹尾ファインペーパーの50年，（株）竹尾

伊藤賀夫：『包む』，池田書店，1985

『バッケージング年鑑』，六耀社

木村勝：『木村勝のバッケージディレクション』，六耀社，1980

日本バッケージデザイン協會編集：『日本のバッケージデザイン ヨーロッパとの對比』，六耀社

朝日新聞社編集：『密●空と海 內海清美展・圖錄』，朝日新聞社，1997

伊部京子編：『現代の紙造形』，至文堂，2000

宮森昭宏・龜田幸彙編集：『アートキャンプ'98作品集』，今立芸術館，1998

日本イタリア交流展事務局：『日本作家による紙と異表現展'93』，Gallery Space 21, 1993

中島弘二：「中國の切りがみ」（季刊『紙』第4號），王子製紙，1982

美術出版社：『紙の大百科』，2001，美術出版社

「紙の魅力」（『デザインの現場』8月號，1990

堀內宗完：『夜咄』，茶と美社，1994

第 IV 章

資料篇

（1）色彩和質感/紙的樣本

　　自我們遠古祖先的時代至今染色的紙即為人們所愛好，這些可由奈良時代的正倉院中所保存的資料得知。現今時代中擁有色彩和質感的紙亦具有豐富的種類，它們就是人們所稱的手工紙。

　　受設計師青睞的手工紙，和一般白紙不同，有的染色，有的附圖案，有的則是表現凹凸的質感，由各方面附加其價值可說是趣味性很強的紙材。不只是視覺上，觸覺上亦能夠感受到其樂趣，而且種類很多「マーメイド99リューアル」（舊稱，マーメイドップル）等，包含135kg 4色、210kg 28色、115kg和160kg各101色、131kg28色、350kg有11色、另外「レザッ66」（四六版）則擁有100kg、130kg、175kg、215kg、260kg分別各具有60種色彩的變化。

　　遠眺圖791仔細想一想，和1963年7月製作的「harvest」紙樣比較後可看出，其右側也就是最近版，竟然是如此的豪華，這37年間的發展若瞠目而視即可發現變化很大。

　　第二次大戰結束後經過十餘年左右，所謂的紙，表現出高雅的中間色調也兼具鮮明的色彩等等多項特質，整體呈現出流行而灑脫的感覺，所以成為多數設計師所喜愛，由1949年所販賣的「NTケ

787 源自「正倉院的紙」中「色麻紙」，正倉院事務所編集/日本經濟新聞社

788 源自「正倉院的紙」中「東大寺獻物的清冊、大小王真蹟冊」，正倉院事務所編集/日本經濟新聞社

789 「ラシャ'001）ニュアル、エキスストラブラック、スーパーコントラスト」，迷你紙樣冊、平滑、無花紋：104，2000年5月版，竹尾

790 平滑紙的花樣為特集的迷你紙樣冊「108-1」2000年5月版，竹尾

ントラシャ」與次年的「STカバー」以後，戰後的開發更是另人驚訝，從「マーメイドリップル」（1956）、「マイカレイド」（1957）、「サーブル」（1959）、「ベルベット」、「ゴールラアロー」（1962）、「レザッ'63、'64、'68、'69、'71、'75、'80、'82、'96」，至非木材紙クナフ所發展出來的的「ケナフフィールド」（1995）之後陸續有新產品被發表出來。

　　將它們大致的分類後，可提供美麗且豐富的色彩的材質(a)講究的產品(b)需提供各種厚度的產品(c)使用方便的產品。其實，亦有很多其他產品，例如：特殊的材料（以非木材為原料的紙）這些將納入(b)當中一起思考，另外，亦有關於紙材硬度或重量的問題，這些則因為與(c)相關連，所以放入(c)內共同考慮，紙張專門店所提供的迷你紙樣冊（圖791）大概(a)包括100號台(b)有200號台；(c)則有500號台應付。其中300號台是持有光澤的紙材，所以亦包含在(b)內。而400號台是以(整體而言，白色使用機會壓倒性的多)白色特殊紙材為特集，其內容分為(a)(b)(c)三種（「物品色彩的白」是(a)、「押型」則是(b)。圖789～圖792）

　　總而言之，因為紙材種類膨脹很多，所以選擇紙材必需非常謹慎的進行，甚至函索豐富的紙樣仔細查閱或涉足至專門店內，一面看紙樣，一面與專門人員商談。

791 「迷你紙樣冊的收納箱」，左：（1963年）、右：現在（2000年）

792 具凹凸質地的紙，迷你紙樣冊，押型：403-2, 403-3, 2000年，竹尾

名　　稱	尺　寸
Ａ 列 本 版	625× 880
Ｂ 列 本 版	765×1,085
四 六 版	788×1,091
菊 版	636× 939
地 卷 版	591× 758
三 々 版	697×1,000
艷 版	508× 762
艷 倍 版	762×1,016
新 聞 用 紙	813× 546
ハトロン版	900×1,200

793 進口紙的原寸法（單位mm）

番号	Ａ 列	Ｂ 列
0	841×1,189	1,030×1,456
1	594× 841	728×1,030
2	420× 594	515× 728
3	297× 420	364× 515
4	210× 297	257× 364
5	148× 210	182× 257
6	105× 148	128× 182
7	74× 105	91× 128
8	52× 74	64× 91
9	37× 52	45× 64
10	26× 37	32× 45

794 紙的完成尺寸（JIS：日本工業規格，單位mm）

（2）尺寸和規格

第二章內所積極使用的西卡紙有各式各樣的種類，其規格為統一的四六版（788×1091mm），所以很容易記住。但是，手工紙、捲筒紙或其他形形色色的紙張，依紙材的不同尺寸也因此而異，所以全部納入記憶相當困難。但如果知道原紙的尺寸是相當方便之事，於是在793的表格中將主要的尺寸揭示之。考慮合理的使用方式時是有必要所謂「規格化」，在日本的JIS中A類紙以A類O號=面積：m²，B類紙以B類O號=面積：1.5 m²的紙張大小為基準，折成一半時變成與原來的形狀相似的形狀，長和寬的比例則有一定的規格（參照圖795～圖796）。

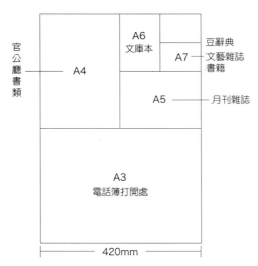

795 A版紙的尺寸關係

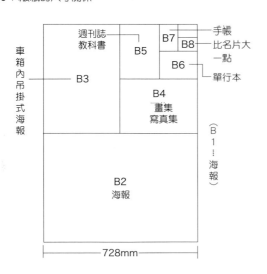

796 B版紙的尺寸關係

（3）新的紙材「ユポ」

這是最近以合成樹脂為主要原料所開發出來的合成紙，以「ユポ」之名出現於市場上。綜合天然紙和塑膠薄膜各自擁有的長處，所形成的紙材，外觀看起來大致與普通的紙材相同，但其強韌、輕和完全防水的特徵，則是遠遠超越以往的紙材，印刷適性亦很優良，而且新ユポ因為被改良成紙粉非常少，薄且平的特性，因此不論印刷或作筆記皆適合，可如同以往紙材相同的使用方式，由於原料包含木材和非木材，因此被稱為「紙」亦無所謂，但新名稱ユポ有其一定程度的價值。（如選舉時的海報一般，於屋外使用時，沒有被雨淋濕的疑慮）。

797 利用新開發的「ユポ」紙，所製成的手提袋

798 利用新開發的「ハイバリアユポ」紙，所製成的包裝

（4）陶紙

有如紙一般薄的陶藝用紙，厚度大約0.3mm，能像折紙一樣折成船或鶴，再放入陶藝用的窯內燒至1300℃，如此一來陶製的船或鶴即可完成（圖800）。

普通的粘土是「塊狀材料」，陶紙則是面狀材料。根據此性質加以活用所完成的造形，可具備輕快的感覺。

至於必需注意的事項是釉藥的水分或燒1000℃以上的高溫，欲使寬廣的平面依然保持其良好的平面性是較為困難之事。

（5）透明的紙

透明的紙除了「玻璃紙」以外，尚有描圖紙系列中的種種。例如「透明片」OFT-N75，其透明的程度幾乎可以膠片來思考。它和ユポ一樣，皆是石油製品，而且印刷適性良好，可如一般紙材一樣的使用方法。描圖紙是製圖時使用的半透明紙材，除了厚度的變化以外，亦有各種不同的顏色，並有具圖案的或粗澀感覺的產品等。薄的「Art Trip」等物品類似面紙一樣的柔軟，常被使用於食品、植物或機械精密部份零件的包裝。

799 陶紙的實作範例，「兩個盒子」：高木雅美

801 半透明的紙：彩色的半透明紙所作成的邀請卡片：左合ひとみ

802 半透明的紙：クラシユトレーシング紙（描圖紙的一種）、霧（右）和使用透明賽璐璐（左）做成的構成造形，取自竹尾迷你紙樣冊401-2, 2001

800 陶紙的作品範例，「鶴」：高木雅美

（6）瓦楞紙板

瓦楞紙板的中空部份是波浪形的夾層，再加上被稱呼為表紙外層的平板狀紙張兩張，整體合計是3張。（表紙只有1張時的產品稱為「單面瓦楞紙板」。）兩張瓦楞紙重疊貼合時稱為雙層瓦楞紙板。至於1張瓦楞紙板的厚度（高度），至目前為止最薄的是E楞（厚度約1.6mm），最近聽說有製作出更薄的F楞紙或G楞。至於針對瓦楞紙板的高度並沒有規定，JIS以一張瓦楞紙板每30公分的段山數多少作為規定A楞或B楞的標準而E、F、G

楞的段山數並沒有規定，由於使用時，必需了解瓦楞紙的厚度，所以索取其資料經測試之後，其結果如下，圖803是瓦楞紙板厚度其次序大致如下所示。

A楞三層瓦楞紙（AAA楞）	15.3m
A楞雙層瓦楞紙（AAA楞）	10.6m
BA楞雙層瓦楞紙（AB楞）	8.0m
B楞單層瓦楞紙（B楞）	3.2m
A楞單層瓦楞紙（A楞）	4.8m
E楞單層瓦楞紙（F楞）	1.6m
G楞單層瓦楞紙（G楞）	0.9m

803 兩面瓦楞紙的種類和厚度

805 單面瓦楞紙的種類和厚度

804 「放入菠菜的箱子」（使用防潮加工的瓦楞紙箱）

806 「放置whisky（威士忌酒）的包裝」（為使玻璃瓶不容易破損，便使用多層的瓦楞紙作為盒子的壁面或底蓋）

圖805：單面瓦楞紙的厚度如下：

A 楞單面瓦楞紙（單面A楞）　　　　5.0m

B 楞單面瓦楞紙（單面B楞）　　　　2.6m

E 楞單面瓦楞紙（單面E楞）　　　　1.3m

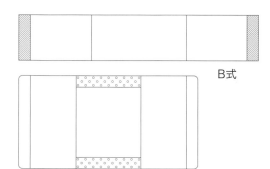

▨▨▨▨ 上膠處

▨▨▨▨ 上膠貼處

尺寸：30×20×
H.15cm（A式、B
式、C式、共通）

A式

807 「規格化的瓦楞紙箱」，A式箱子的平面展開圖

B式

808 「規格化的瓦楞紙箱」，B式箱子的平面展開圖

C式

809 「規格化的瓦楞紙箱」，C式箱了的平面展開圖

810-A 「規格化的瓦楞紙箱」，從左邊開始A式箱子，B
式箱子，C式箱子（尺寸：30×20xH, 15cm, A式
、B式、C式共通）

810-B 「規格化的瓦楞紙箱」，打開圖810-A.的蓋子（圖
803-810的提供資料：王子製紙包裝中心）

（6）其他／特殊加工、資訊、環境與紙

現在所面臨的問題（包含對於未來的應對，10所製紙公司目前所生產的特殊紙材，針對IT（資訊技術）時代的來臨是否有努力思考有關環境方面的問題？針對此點作了一些市場調查其結果如下：

①特殊加工技術的紙材

針對這方面，由種種情形可以發現，一直以來都有人針對紙材的弱點加以思考，並努力克服這些性質。例如：阪神大地震以後有些公司開始檢討並用心開發強韌耐火不容易燃燒的紙，至於耐水、耐濕方面有前面所提到的ユポ紙。食品包裝用的保鮮膜或包裝著影印時表面光滑的專用包裝紙，由於必需保存內容物的濕度，於是產生各式各樣特殊的保濕技術。而且於結構上而言，由於新製品薄瓦楞紙的問世改善其厚度，使得較難直接印刷於表面的瓦楞紙，不可能變成可能。另外有醫院使用的「減菌紙」與建築材料中，具不易燃燒、耐水性的「石膏紙」。

而且，容器包裝資源回收法中，「紙」乃是被認同之物，因此，對於保特瓶等塑膠系容器而言，亦有改變聲浪的出現。 ＊註1）

②針對資訊時代開發的紙

手機使人們能夠一面手持電話一面行動，所以輕而小巧型的較佳。最近針對使用「紙」來解決配電板輕量化方面的問題，有顯著驚人的發展「芳族聚醯胺紙」（aramid paper）和以往的紙材相比較，擁有較優良的電氣特性，實現了消費電力的節約化，使電池變得更小型。而且放入口袋中亦相當便利。這種紙材能夠使基板製作材料具耐熱性、低比誘電率、低熱膨脹率與輕量化的可能性令人期待。

另外，有些製紙公司則對於噴墨印刷的特殊紙張進行開發。至於左側與右側扎很多孔洞的印刷輸出用紙（NIP.KPF），其印刷形式具有卓越的固定粉墨特性，同時這是為了防止傾斜的顧慮所製作出來的。關於加壓接合後卻有可能再剝離的加壓明信片用紙，有多家公司正用心的進行改良。另外，收納大量資訊的冊子或本子，所用的紙張以薄且輕較

佳、「微塗工紙」便具備這樣的效果。

③環境問題與紙

紙的原料是木材，而文明往往是靠紙張消費量的多寡來支撐，但樹木過度的開採使地球變成愈來愈多荒廢之處。日本紙張的消耗量非常大，光是靠國內樹木的砍伐根本是不夠，勢必仰賴進口，如此一來，其他國家的森林砍伐問題便裸露出來。於是一些紙公司，便開始海外植林的事業。澳洲、緬甸、南非、智利、中國、越南、新幾內亞、與其他地區的植林事業已開始著手。而且建立森林資源研究所從事生化技術的高科技研究、發行公益廣告的刊物，讓此重要的問題廣為世人所討論。

所謂植林，簡單的說並非只限於樹木之事。如一年生的草本植物若能夠採集大量纖維，即可從事製紙方面的製作。「洋麻」便是其中的一種植物，是葵類植物科屬於麻的一種，成長快、短期間便能收割，正備受矚目。洋麻的書籍用紙不同於再生紙，具有不退色的特色。「Vagas」是萃取甘蔗糖汁榨出後之渣。Vagas乃是持有溫和風格的紙材。

而那些非木材紙的原料大多是混合其他的原料製成新紙材，「ミャレードＳＴ（Shalet ST）」、「ミャレードＲＥ（Shalet RE）」、「ビバルデ」這些是使用50%各種舊紙材和百分之二十的洋麻混合而成，「（Vagas Soft）」乃是舊紙材和Vagas各一半混合而成的，「バガスシュガー（Vagas Suger）」是35%、50%、「バガステキスト（Vagas text）」是舊紙材70%、Vagas20%的混合率所製成。＊註2）

閱讀完畢後的紙張與使用過的紙製品，如將這些紙燃燒丟掉非常可惜。所以，資源回收是當然之事，再利用的問題也是值得考慮的。這樣的紙材：舊紙的回收率達到56% ＊註3），日本於全世界中乃屬於回收率很高的國家。現在混入舊紙材所製成的紙張每年皆持續增加，其利用方式並非只是以低層次的紙張呈現。經過進步的脫色／漂白技術，即可產生既美且白的紙張重新被使用。

針對植林和資源回收方面的努力，目的希望不要讓「製造紙張」成為破壞自然環境的元兇。總而言之，保護「環境」的同時，也必需朝向製作令人愉悅之物而努力，否則人類無法享受幸福的生活。

第IV章 註釋與參考文獻

註釋

＊註1）「形狀自在の紙ボトル」，朝日新聞'01.3.26
＊註2）各特殊紙別解説用プリント東洋パルプK.K
＊註3）『森の響』No.13,2000年春號

參考文獻

紙の博物館編著：『紙の知識』，紙の博物館，1998
『森の響』13，2000年春號，紙器として使えるマイクロフルート，王子製紙株式會社廣報室
『森の響』11，1999年秋號，紙のはなし/古紙100％のナチュラル紙，王子製紙株式會社
『森の響』12，1999年冬號，特集・森のリサイクル，1999，王子製紙株式會社
「クラフト紙の強度」，『森の響』14，夏號，1999，王子製紙株式會社
「非木材紙の世界」，『森の響』，王子製紙株式會社
『環境報告書』，1999，日本製紙株式會社
『紙業』，平和紙業會社案内
『會社案内』，新富士製紙株式會社
『1999環境報告書』，三菱製紙株式會社
『ラジェット』，三菱製紙株式會社
『インクジェットメディア』，三菱製紙株式會社
『KISHU PAPER』，紀州製紙株式會社
『バガマテキスト』，東海パルプ株式會社
『バガマンフト・バガマツュガー』東海パルプ（株）
『ECOLOGY PAPER』，東海パルプ株式會社
『ビバルデ』，東海パルプ株式會社
『シャレード』，東海パルプ株式會社
「情報用紙」，『日本製紙の研究開發』，日本製紙株式會社研究開發本部
「攜帶電話が輕くなつた理由・アラミドペーパー」，『森の響9・1999年春號』，王子製紙株式會社
合成紙「ユポ」，王子油化合成紙株式會社
『YUPO FPG/ユポ・FPGシリーズ』，王子油化合成紙株式會社
『YUPO-BLD 150/ユポ電飾用紙』，王子油化合成紙株式會社
『紙・パルプ ハンドブック』，1998，日本製紙連合會原啟志：『印刷用紙とのつきあい方』，1997
『紙のガイド』，大阪用紙卸商協同組合「紙のガイド」編集委員會，1999
『星物語』，平和紙業株式會社
小林青海：「紙の尺寸規格とその制定の經緯について」（『百萬塔・第61號』，紙の博物館，1985，

學生作品作者一覽表（50音順位）

譯者介紹
許杏蓉 Hsing-Jung Hsu
學歷
國立台灣藝術專科學校美工科畢業
日本國立筑波大學視覺傳達設計學系畢業
日本武藏野美術大學造形研究所視覺傳達設計碩士畢業
經歷
曾任國立台灣藝術大學 視覺傳達設計學系 系、所主任
現任國立台灣藝術大學 視覺傳達設計學系 專任副教授
日本設計學會 會員
日本基礎造形學會 會員
專書著作
〈小瓢蟲的故事〉插畫繪本，台灣省政府教育廳，1986/11。
〈包裝設計與素材〉，日本武藏野美術大學，1987/03，日本＜原弘設計獎＞。
〈台灣現有消費性紙器包裝形態的研究〉，台北藝術家出版社，1999/12。
〈現代商業包裝學-理論、觀念、實務〉，視傳文化事業股份有限公司，2003/08。
〈WHAT IS PACKAGING DESIGN?〉許杏蓉校審，Giles Calver著 視傳文化事業
股份有限公司，2004/03。
〈THE ENCYCLOPEDIA OF ORIGAMI，摺紙藝術技法百科〉，Nick Robinson
著 許杏蓉校審，視傳文化事業股份有限公司，2005/05。
〈包裝造形設計美學〉視傳文化事業股份有限公司，2004/09。

翻譯後記：

朝倉直巳教授已是聞名國際的基礎造形教育家，其有關基礎造形教育的著作與論文之發表相當豐富（著書9本，論文約36篇），無論在日本、台灣、韓國乃至於大陸皆廣受教育界、設計界或藝術界的重視，所以在亞洲地區的設計教育界已是眾所皆知的名教育家。

由於「造形素材」對於從事設計、藝術方面的研究者或學習者而言，乃屬於相當重要之事。同時譯者以身為視覺傳達設計領域之教育者立場，認為深入造形素材方面的研究必能使設計教育更上一層樓。而國內有關這方面的書籍尚很欠缺，所以引進國外優秀的相關書籍已是刻不容緩之事。

另外，身為譯者的我從事包裝設計的研究已十多餘年，更是深深感受到「紙材」對於包裝設計的重要性。同時認為未能深入了解紙材，即無法從事紙器包裝研究，於是成為我個人翻譯本書的強烈動機。

原版書內所出現日文中的外來語，由於源自英文、法文甚至於德文，所以在中文的翻譯上較容易有所出入，為了忠於學術，書中有些外國地名、外國人名或以外來語方式表達的專有名詞，將以儘量查證原文並加以解釋或保留原文等方式呈現之。

此外，由於風俗民情不同，有些專有名詞或物品名稱只屬於日本文化的產物，此時的翻譯方式則採取忠於原文並加以解釋的方式，以免令讀者產生不必要的誤會，翻譯內容適切與否，尚祈各方前輩不吝賜教。

最後，感謝新形象出版公司、顏義勇先生多方的奔走，使得此譯本順利出版。

深信此書對於學術界與業界必定能夠有所幫助，並具備其存在的正面意義。

國立台灣藝術大學
視覺傳達設計學系 副教授
許杏蓉

紙/基礎造形・藝術・設計

出版者	新形象出版事業有限公司
負責人	陳偉賢
地址	台北縣中和市235中和路322號8樓之1
電話	(02)2927-8446　(02)2920-7133
傳真	(02)2922-9041

著者	朝倉直巳
譯者	許杏蓉
電腦美編	黃筱晴
反權提供者	視傳文化事業公司
製版所	興旺彩色印刷製版有限公司
印刷所	利林印刷股份有限公司

總代理	北星圖書事業股份有限公司
地址	台北縣永和市234中正路456號B1
門市	北星圖書事業股份有限公司
地址	台北縣永和市234中正路498號
電話	(02)2922-9000
傳真	(02)2922-9041
網址	www.nsbooks.com.tw
郵撥帳號	0544500-7北星圖書帳戶
本版發行	2007 年 3 月　第一版第一刷
定價	NT$ 420 元整

國家圖書館出版品預行編目資料

紙：基礎造形・藝術・設計 /朝倉直巳著：許
杏蓉譯. -- 第一版. -- 臺北縣中和市：新
形象，2007[民96]
　面　：　公分
ISBN 978-957-2035-94-8(精裝)
1. 紙工藝術 2.紙
972.1　　　　　　　　　96000347